TKU ARCHITECTURE DOCUMENT 2012-13

Dept. of Architecture, Tamkang University

4
Preface

6
Introduction

16
EA1 Studio

70
EA2 Studio

120
EA3 Studio

162
EA4 Studio

206
EA5 Studio

248
A+U Studio

280
Master of Architecture

292
PhD

298
Activity

342
Appendix

關鍵字與索引

在 2000 年系刊有這樣一段文字：

在物質與意義的層面上，這本系刊是淡江建築系的建築教育『文件』，並期待著新的建築論述的產生。（2000，Millennium special issue，淡江建築系刊）

1994 年教育部授權各校自定必選修課，啓動了新一波的課程改造計畫。淡江建築在當時任系主任的周家鵬教授的帶領下，透過系務會議共同決定了新的課程綱要，同時在無數次熱烈的系務會議的討論中，持續精進。除了設計課的垂直分工的整合機制之外，也將課程依據知識與技術系統分成不同的系列每一個系列由專任老師負責召集與討論，試行幾年之後，階段性的成果記錄在 2002 年「課程：建築專業的教育」一書的出版。2001 年淡江建築系刊開始使用以「Document」為名，在編輯上有一個固定的格式。十三年下來，已經成為一份重要的建築教育發展文件。作品集中累積的教學成果真實的記錄與呈現了這段時間中科技與社會轉變下，淡江建築系專兼任老師透過設計教學，累積了對於建築議題的探索與種種的努力。

基於過去所累積的教學經驗。本年度的作品集將持續嘗試關於建築教育的「文件」意識，提供清楚的設計教學構想的說明，也嘗試讓學生工作成果的說明性提高。這是一個起點，建立「設計教學」的行動研究，成為專兼任建築設計教學的經驗累積的平台。

回應轉變的企圖，在系刊編輯小組的討論中，提出「關鍵字」與「索引」作為回應大一到大五設計與研究所的設計論文所展開多種議題的「星海羅盤」般的呈現方式。

建築設計課的齊備是淡江建築系維持教育水準的基礎，擁有全國數量最多的專兼任老師是淡江建築系最大的教學能量。因此，除了教學成果的整理，我們也透過論壇來推動專兼任設計老師的交流，以維繫專兼任老師對於教學熱忱。在 2013 年 6 月即在校方支持下，舉辦了「崛起中的世界：建築新世代」（Global Emerging Voices:New Generation Architects）。邀請四位國外獲獎之年輕建築師與淡江建築專兼任設計老師共同思考與指導工作坊，發表當前建築創作與未來科技與社會關係的相關議題。

終究專業教育不是教條的提出，二十年的課程調整經驗，建築專業的變動性與累積性的重要，在既有有限的資源下，如何維持教育的投入與熱情才是當下教育工作的核心！這幾年，南京大學建築系二次與武漢大學城市設計學院建築系一次來淡江進行建築設計教育「PK 戰」，三場極為密切的建築教育交流，透過年級間一對一的建築設計教學經驗的對話，更讓我們看到淡江建築的身影，深刻體認陣地戰的重要。

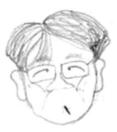

淡江建築作為一個教育場域！

在吳永毅學長回系上系學會的「學建築，但不做建築」演講系列中，吳說：「當時在淡江有機會參加一些左翼的讀書會活動，我不是很投入，但是我後來留學回國就一直投入到工人運動中。我倒是希望可以聽聽我的同學林洲民如何講？當時他比我更投入，還幫一些左翼雜誌拍照片！為什麼這些年他這麼投入建築創作，還得了很多獎！」（吳永毅淡江演講，20130326）

這一段還未展開的經典對話！或許最接近在學校中「念建築」的經驗。到底建築教育給了我們什麼樣的訓練，讓我們可以在往後的真實社會戰場中各造就一片天！吳永毅與林洲民二位學長的成長經驗轉折的對話，在淡江建築的學習經驗中不是個別案例，這是關於建築教育的意義！「差異而精彩」讓我們看到教育的重要，建築教育的訓練到底帶給我們怎樣的能力，「回到學校」，淡江建築的學校生活開啓了怎樣的個人的生活歷程！從這裡我們開始回顧淡江建築五十週年！

一、建築教育如何改變人！

在那個逐漸消滅貧窮、增加財富的 1960 年代，即便政治的局面仍相對保守，經濟卻有明顯的起色，台灣陸續地在大學設立建築系。創系主任馬惕乾先生（196407-196711）從西南聯大回到清華大學，在土木系完成大學學位（目前清華土木系仍可以看到他的畢業證書，與研究所的肄業記錄），他協助淡江校園的最早的規劃，設計了英專路上來的克難坡與宮燈教室，並提出作為往後校園建築的圖案。繼任主任由工學院長擔任，也是土木背景的工學院院長張振中（196711-196906）兼任，設計台北體院建築。同時以自身經驗，帶給學生不同於既有經驗的啟發。這時期的老師有許多位是留學日

本，高而潘與吳明修等建築師透過理論課引介了當時重要的「代謝論」，指導第四屆學生吳和甫與郭中端等位合作完成了「海底城」畢業設計。當時擔任郭茂林建築師辦公室主任的吳明修建築師，透過教學與實習工讀的機會啓發了當時學生的設計思考。接著是劉明國建築師（196906-197107）接系主任，劉建築師是羅東四結教會的建築師。劉建築師留日期間在日本當代建築師池邊陽研究室從事「系統房屋」（system building）的研究，他曾運用建築規劃預鑄住宅在日本贏得大獎，他在建築教育是以科學為基礎的「創造工學」傳統，重視系統性與原則性的思考。他在「大學建築教育的範疇及課程的構成」（1970）一文中提到：「宜從建築的體系—建築設計、建築生產、建築使用以及價值批判之關係—列出流程圖（flow chat）來，以明其完整的體系」。1972 年劉建築師雖然從主任退下，但在全體教授會議決議成立課程研究小組，擔任召集人，於 1973 年公佈了新的實施方案。

當時扮演台灣藝術界的推手的藝評家顧獻樑（197108-197307）受聘當淡江，出任建築系主任，正好接上一股鄉土文學運動，他將當時關注當下的廣泛藝術的意念帶進建築系，他關心建築界的文化復興課題，感嘆沒有自己的一部建築史作為學習建築的基礎。他所做的事情約略是當時台灣藝術發展的重要課題。當時，數學系李雙澤等人受到他的影響，他在淡江校園捲起了「唱我們的歌」運動。因為他對於建築熱愛，在幾年前，紀念活動時成立基金提供建築系學生獎學金。當年顧獻樑也邀請了楊英風開設雕塑課，水彩課則有藍蔭鼎與席德進老師。席德進老師對於台灣傳統建築的風貌的深刻記錄吸引了許多人遠到而來旁聽，李乾朗老師當時也從文化大學前來，受到影響，也種下了他對於臺灣傳統建築的視野，幾年後李乾朗老師回到淡江創風氣之先，開設「台灣建築史」，迄今仍是淡江建築系同學印象深刻的課程之一。

淡江大學創辦人張建邦博士每每以沒有念建築系為憾事！在淡江建築第四期（1972）中，他提出「新建築三願」：

一、中國的

我們畢竟是中國人，根據考古家們最新的推算，中國的文明有少則五千年，多則一萬年的歷史，建築文化自然和文明同時生長。難道我們拋棄如此悠久豐富的傳統而不予發揚光大嗎？

二、台灣的

台灣是亞熱帶。我到東南亞去，尤其是經過馬來西亞和星加坡一帶，他們的新建築給我的印象十分深刻，相當反應本地亞熱帶或熱帶風光，這一點台灣沒有做到。

三、未來的

建築不但應該趕上時代，而且恐怕必須趕在時代之前，處處重重為未來的進步設想，靈活運用，如果勉強或浮表時髦，結果一定很快落在時代後面。

張建邦博士特別關心建築教育，也指出了建築的視野，1969 年成立「建築研究室」，邀集吳讓治教授等共同寫作，出版了「我國建築教育研究」（197007）一書。顧獻樑主任與林建業主任（197308-197507）也多次撰文討論大學建築教育的改革意見。一九七三年林建業主任提出了「淡江建築學系五年制課程標準之安台與擬定」。他認為「建築學基本是一種技術性的科學，經洗鍊及各種修養的滋潤而達到藝術境界的獨立體系」。在具體的課程上，強調結構工學的關鍵角色，將基本設計更名為造型藝術，加強認識現代建築，增設設計方法與生態學，並連結淡江電子計算機的資源，增加設備與師資。

王紀鯤建築師（197508-197807;198608-199207）二次擔任淡江建築系主任，任期最長。
王老師接續之前初步建構的五年制教育，長期對於建築教育的投入，關心設計工作室
的操作，以此爭取學校對於空間資源的重視，並且務實地提出設計課的改造構想。並
且將他所發表建築教育的論文集結成二本書出版。

除了老師，這個時期的學生透過老師的引介邀稿、雜誌與書刊的閱讀，在系刊「淡江
建築」翻譯各種新的建築論述，例如環境與開發的議題、大型社區的開發、都市計畫、
設計方法與風土建築等等。淡水小鎮也透過了藝術概論等作業與攝影，成為建築學習
的重要經驗。淡江建築學會以「像我們這樣的城市」為名發行了會刊（197802），在
後現代與代謝論的譯稿後，「攝影與建築系」成為主題，介紹了卓別林、披頭、新聞
攝影，他們說：「……建築就嚴肅多了。『使命感』使得我們必須如此嚴肅。我們只
好將『多采多姿』作為對未來生活品質所要追求的項目之一。」1978 年的系展主題是
以「未來的大台北」，結合了淡江張世典教授主持「淡江都市設計及環境規劃研究室」
所完成的「台北市政建設整體性綜合規劃研究」（1977）與「台北市綜合發展計畫」
（1978）二個計劃成果，提出了包括了信義計劃副都心、動物園遷建、陽明山風景特
定區規劃、車站……等等基地的構想。

於是，白瑾建築師（197808-198007）接任系主任的時期，在課程活化與邀請了當時
建築界的菁英來校評圖，建築設計的多樣化的環境議題，在評圖場合中造成風潮！白
瑾主任在美國早期受到完整的都市設計教育，當時「環境意識」已成為世界重要建築
學院的重要議題，回應對於臺灣都市特有的文化議題的關心，當時淡江首先開設「環
境生態學」、「藝術概論」與完整的「都市設計」等等課程，台北這座城市提供了可

以真實操作的對象，因此畢業設計也逐漸從早期的類型設計，轉變到對於都市建築與空間的議題，以及相關於像是歷史保存這樣的題目。

淡江建築持續參與了台北市主要的都市空間設計與規劃的研究，一直是淡江建築重要的經驗。建築師陳信樟（198008-198607）擔任主任期間，成立建築研究所，更提供了建教合作計畫，第十八屆畢業設計所完成的「圓山兒童活動中心」規劃設計在數年之後就依照同學的設計理念具體的實踐出來。

在淡江建築、建築研究所與都市設計及環境規劃研究室的轉變時期，王紀鯤教授再次擔任系主任，見證了淡江建築新的時代的來臨。上世紀的最後十年，在變動的外在世界，解嚴之後社會變動經驗中，實質條件的改變已經推動一個新的淡江建築系的產生。周家鵬主任（199208-199607）掌握了時機與學校的支持，在空間與學分數的調整下，一個新的學校狀態大幅度改變。新的系館在陳志梧老師帶著學生進行設計參與討論。也開始課程架構的重新整理。

之後，歷經林盛豐、鄭晃二、陳珍誠、吳光庭與賴怡成等教授擔任主任，淡江建築面對台灣建築發展的關鍵年代，也跨越了世紀的社會轉型的期待，逐漸發展出不同以往的教育框架，呈現多元教學方向，如一位評圖老師所言「每一個學校都約略有一個特色，但是淡江是多元的，而且每一個方向也都有一定的設計回應」。新的世紀已經過了前十年，淡江建築除了對於生態與社會永續的敏感與回應之外；資訊時代的數位化改變了設計思考，這十年在電腦輔助設計與設計教學的成果上，從讓每位同學可以使用，也開始也取得好的成就。

二、建築工厂!

「建築的力量不止在反應現實,同時也是去改造它!」(R, Hatch, 1990)

隨著老師的增加與師生關係的改變,相對應的建築系館的建置是下一階段發展的關鍵起點。在工學館改建的過渡時期,建築系館被遷到「鐵皮屋」的臨時工寮中,等待一個新的系館的誕生。以「工寮元年」作為系展主題的學生而言,新的系館的想像似乎結合了許多的未來。因為工寮沒有大的集會空間,那一場全系師生參與討論的系館改建計劃是在「蛋捲廣場」上召開!它原本是一棟台灣早期校園中少見作為計算機主機的資訊大樓。在 PC 開始成為普及的時刻,被改造成為建築系的系館使用。將工作室的學習氛圍擴大成為整棟系館(淡江唯三有系館的科系)的改造工作。

在我們以「建築工廠」的設計參與改造工作中,這是一座從事生產的所在,而不是被設計、被生產的物品,而是生產一群建築人以及他們的生活方式,她們將以改造這個環境為任務。師生參與系館改造的主持人陳志梧教授在一篇未寫完的初稿中留下了這一段話:

「系館作為一種另類答案的提案,一個歸屬的空間,在生活中學習,在平等關係中學習。Khan 的樹下校園理論,同時藉此創造出系間的人際關係、認同與新的教學方式。提供一個可以累積使用者生活歷史的空間框架,讓建築物可以隨著時間成長。組織公共空間,而讓個人工作空間有自我管理、形塑及生產的權利(就如都市的公共空間生產一般)。開放式的空間生產,而不是造一個個人表現的瞬間紀念碑,然後在建造完成時就是凋零敗壞的開始。」(陳志梧,1993,對建築工廠改造的設計感言)

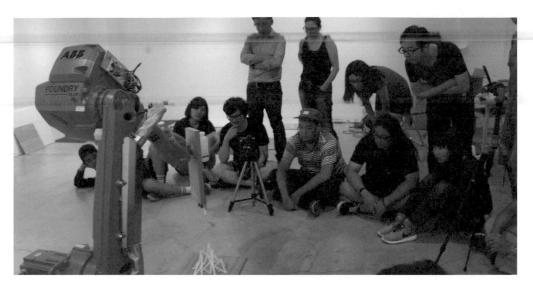

在條件下的空間生產的過程,生動地說明了建築教育的深刻意義。空間是教具,學校與城市的辯證關係,「建築工廠」可以視為學習發生的地方。建築工廠中處處可見日以繼夜的勞動,這是一個學習的場域,同時這個場域是被創造出來的。經由建築、都市與管理等機制,學校承載著促進質疑與學習的責任。

城市可以視為無價的學習資源,同時也是市民權利與智慧實踐的地方。不管是以淡水或是台北作為「建築工廠」所在的城市。在台灣從「工業城市」轉變到「創意」或是「服務」城市的歷程中,設計的領域擴大的,一種能力的養成,如何在學校教育中啟動。當下的淡江建築系館是在這樣的理念下,持續被改造著!資訊時代擴大的實存空間的意義,挑戰在於如何將資訊轉變成為知識。在空間的種種限制下,淡江建築系館不斷向外爭取空間的可能,逐漸形成的二棟建築之間的「玻璃屋」、「鐵皮屋」與「廊橋」將合體成為「數位工廠」實存場域,作為迎接下一個階段的淡江建築的空間註記。這個 2013 年暑假的數個「以數位為名」的工作坊,架構了一個新的學習場域,「數位工廠」的建造不是硬體的擁有,而是一種師生密切互動與自主學習的新經驗,深深的成為推動空間建造的力量。

相對應的,在過去幾年城市空間中的參與實踐,關於「動手做」的實作機具的小型化,建築構築的工作可以不在傳統的「木工工廠」中,而是如何動用與結合社會的資源,將學生帶到真實的空間中,創生建築教育的設計實作場域!不管如何,淡江建築系館仍舊是「建築工廠」,日以繼夜的工作場所、一個設計平台,這裡是教室,學習發生的所在,也是城市,探索未來的機制!在這裡我們成為專業者,用手改造這個世界,也同時改變我們自己!

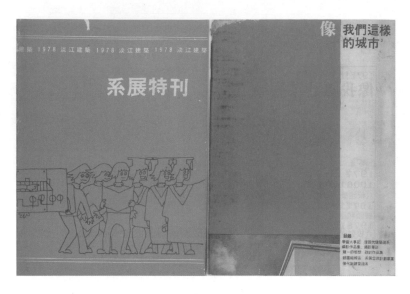

三、「像我們這樣的城市！」

1981 年我成為淡江建築的一員，收到淡江建築系學會寄給我的資料，那信封袋上印著「像我們這樣的城市！」至今仍在心中迴響！在整理系史寫作的資料時，我才第一次看到了這幾本會刊！我才知道……

在回顧了淡江建築前三十年的「風雲際會」中諸位老師替我們所建構的淡江建築學院。其次，在以「建築工廠」作為描述設計的專業養成所，體認建築設計者的生產過程中「空間」的關鍵性角色。最後，引用 1978 年系學會會刊的一個構想—學生作為教育的主體！因為關於淡江建築的故事正上場！

「系展合照計劃草案」

請謹記像我們這樣的城市，永遠永遠。

就在這個時刻，1978 年年初，淡水。我們所有從 1978 級到 1982 級的建築系學生有三百零六人，其中男生 280 名，女生 26 名。

系裏得像一個家一樣，要替這個家的合照找一個地方並不太容易。三月七日是一個假設的日期，開學後，系裏的公告欄會有這麼一張海報：

『三月七日請大家起個早準時到學校來上設計課。我們打算在上午九點及下午兩點分別在動力工程館前及文學館前集合照團體照。』

想想看，我們要照三百零六個人的團體照。

這是 1978 年系展我們的第一件作品，每張照片我們放成像牆壁那麼大。

到了 1980 年，我們下一次系展，請謹記曾經像我們這樣的城市。

男生請擦亮你的皮鞋，女生請梳好妳的頭髮，
我們所有的老師也請穿上你們最體面的衣服。

挑文學館和動力工程館的動機是讓照相的人分別在文學館動力工程館六樓和四樓的高度往下照，我們不打算控制三百個人的密度和隊型，只是換用幾個標準、望遠、廣角鏡頭不停的照，沖出看片後再挑選。上次系展放的大照片是用六度的底片，這次照的是人像，不適合再用這種片子。

打算採用三十二度和一百度兩種試試看，底片用六乘六的可能性較大。

我們打算替所有的老師照幾張，我們把這叫做「1978 年淡水的風雲際會」，我們在停車場照，請老師把車依次停好。我們在評圖教室照，每個老師請帶上你們嚴肅的面孔凝視我們 1978 年淡水的風雲際會，在像我們這樣的城市裏。

所有的照片再也沒有比生活照更能激起人們的激情了。淡江建築系會一直辦下去，甚至過了 2001 年以後，不用等到 2001 年，到 1984 年，我們後兩次的系展，沒有人記得我們。這裏，1978 的人全走了，我們得將我們的風範膏存在照片裏，將我們的激情留到 2001 年像我們這樣的城市裏。（林洲民，1978）

今年淡江建築系辦桌，記得來參加，給我們請吃辦桌歐！

TKU
Dept. of Architecture

1st

Design Program

一年級設計課是建築專業養成的初始教育，其重要性不言可喻。除了專業知識的累積之外，建立學生良好的學習態度，培養學生對周遭環境的好奇與關懷，開發學生的創造力及想像力，引導學生對專業倫理的重視，都是在這一年的建築教育中所能夠提供的養分。

在台灣的教育體制下，高中生進入大學的學習之前並未有太多的機會接受空間美學的陶冶，或是與設計相關的思考訓練。

因此，基於以上目標，一年級設計訓練有四大重點：

1. 建築專業的基本認識。
2. 對於設計的思考訓練及創意的開發。
3. 學習方式的建立及習慣的養成。
4. 認識建築專業在社會中扮演的角色。

教學群：
宋立文 / 吳順卿 / 李京翰 / 戴楠青 / 劉懿萱 / 邵彥文 / 林俊宏 / 李俊明 / 徐昌志 /
黃奕智 / 許偉揚 / 陳明揮 / 張從仁 / 蔡佩樺 / 黃昱豪 / 葉佳奇 / 鄧蕙伶

I Mask I am what IM

學　期｜ 2011 秋

題　旨｜
題目的「I」是指自我，「mask」指一本書。

意思就是要學生們設計一副關於自己的「面具」，
但是不應該是常見的「面具」的形式。如何重新
認識自己，對自己分析之後提出看法，另外再思
考想要如何被別人看到，以及如何看別人，以形
成創作主題。另外必須對於「面具」的本質有一
定的了解，再依個人了解的方式，用各種媒材來
呈現出這一副「面具」。

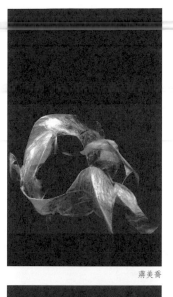

蔣美喬

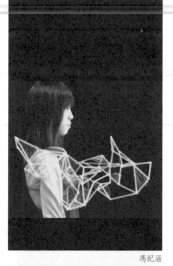

馮紀涵

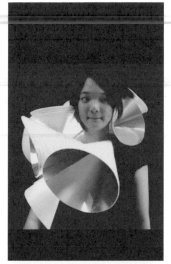

袁芸

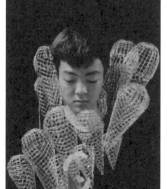

洪瑞晟

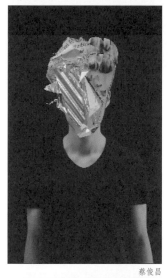

蔡俊昌

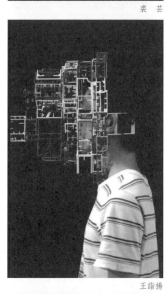

王詣揚

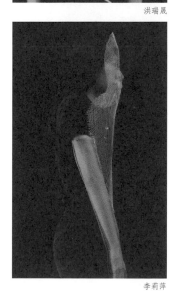

李莉萍

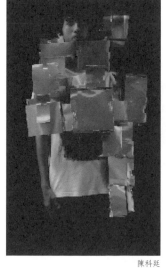

陳科廷

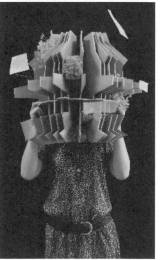

楊景茹

Me & Myself

學　期｜ 2012 秋

題　旨｜

想想我是誰？仔細思考自己的一切，包括
有形及無形的特徵，並且將觀察及思考的
結果呈現出來，以讓別人及你自己，更加
了解你。

運用各種材料手法，結合自己的身體，創
造一個「我」。讓其他人可以經由你呈現
的作品，更加了解你。

高毅磐

顧子堯

潘東俠

賴珮盈

陳冠霖

楊顯徹

朱昌禾

王蕙慈

歐柏陞

何震軒

顧子堯

Cube & More Cubes

學　期｜ 2012 秋

題　旨｜

製作 8 個 10 x 10 x 10 cm 的立方體，藉由增加與減少的
方式在這 8 個立方體上產生虛實變化以形成卡榫，並使
8 個立方體能依序組接。

練習使用三維模型進行設計，以可塑性高的材料來反覆
進行三維的設計思考。瞭解從錯誤中學習並修正的設計
過程。並且熟悉工具的使用，以製作正模的過程來磨鍊
對準確性的嚴格要求。建立良好工作習慣及時間管理，
學習融入群體，並尋求提高工作效率的方法。

羅慕昕

王瑋傑

甘宣浩

陳映璇

陳妊函

賴彥君

韓馥安

游錫翰

李馨綸

吳聲懋

詹硯萊

吳立緯

Section and Relation

學　期 | 2011 秋

題旨 |

依據你／妳上個題目所設計的立方體，任選一組卡榫，將其解開。觀察兩邊卡榫的量體實虛之關係，並設計一個以木頭為製作材料的物件與之連結，連結時須注意原來量體的剖面及立面之關係。

李思萱

徐靖涵　　　　　　　　　　　　　　陳天豐

周李邵齊　　　　　　　　　　　　　蔡俊昌

鄭心懿　　　　　　　　　　　　　　林郁軒

Material and Cubes

學　期 | 2011 秋

題旨 |

學習幾種與建築相關材料的特性及加工的方
式，並將其運用於創作上。

進而能學習並了解木工、金工、灌鑄等加工方
式所能產生的創作技法；深刻了解各種材料的
特性，並由各種自行發展的實驗中深刻體會；
理解各種材料在真實的建築生產過程中所扮演
的角色，加強專業上對材料的敏感度。

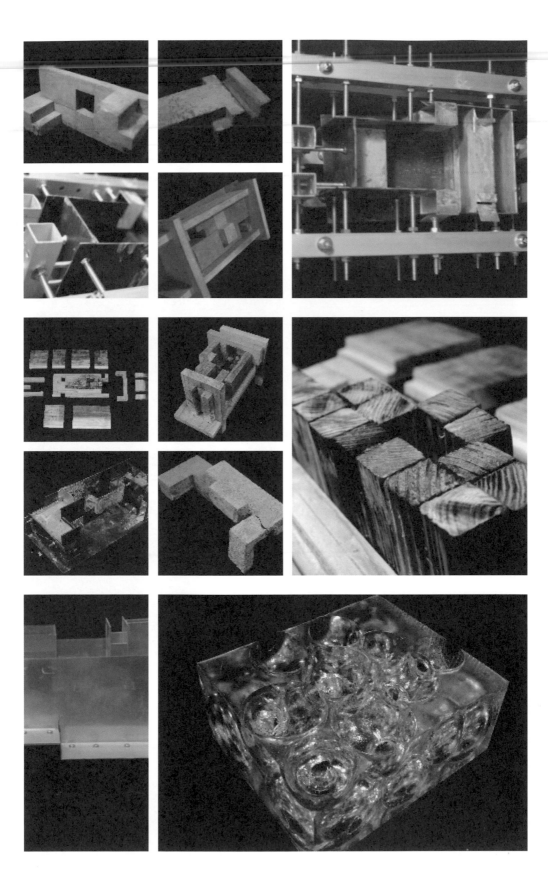

CUBES. The Second Symphony

學　期｜2012 秋

題旨｜

本次作業將延續對 cubes 構成的幾何美學（視覺）的練
習：依自身欲表達的創作主題，透過攝像擷取不同階段
（穩定、撓曲、崩解或分解模組）的形體狀態。

運用光影與 cubes 構成畫面之安排呈現出鮮明的光線感
及立體視覺元素。影像經後製處理，從而自其中萃取出
符合創作主題之中心圖形。並且配合自身的想像力重新
以「工具製圖＆幾何筆觸」的方式產生新的 cubes 視
覺構成。

王柏閎　　　　　　　洪意晴　　　　　　　黃嘉俞

王毅勳　　　　　　　吳鈺嫻　　　　　　　塗家伶

吳聲懋　　　　　　　賴彥君　　　　　　　韓馥安

解 · 構 · 圖

學　期｜2011 秋

題旨｜

1. 能以圖像對主題做精準正確之描述。

2. 熟悉能對主題做客觀理解（conceptual）
 呈現的圖學系統（drawing system）。

3. 訓練從表徵形象進而思考內部構築紋理的邏輯呈現。

4. 探索在二維圖面上能對空間次序及層次美感做主
 觀感知呈現的表現技法。

詹硯棻

CORN

范瑀

施懿真

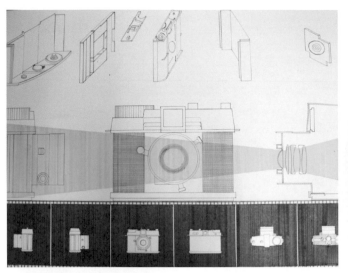

王君生

吳立緯

吳宜穎

解 · 構 · 圖

周李邵齊

林城隍

林郁佳

徐毅佳

蔣美喬

張 琪

陳天豐

劉哲維

蔡俊昌

身體異器

學　期 | 2011 秋

題旨 |

研究動物、節肢動物及人體之機械性後,將研究結果重組應用在自己身體上,製作出一個可以裝置在身體上之「異器」,並進行表演。

作品應專注在機械性及力的傳導,產生對動作的詮釋,不必也不應模擬昆蟲的外貌。異器的運作,不應靠「操縱」,而是由人體的動作自然帶動。

工作室與宿舍之間

學　期｜2011 秋

題旨｜

在介於工作室與宿舍之間，想像一個屬於妳／你自己一個人的空間，並以手寫文字紀錄。

並觀察下列系館五處地方的各種有形與無形的建築構成與空間特質，並試想置入妳／你所想像空間的可能性：

系中庭／四樓鐵陽台／四、五樓樓梯間小陽台／一樓系廣場／系館入口。

蔣美喬

江欣怡

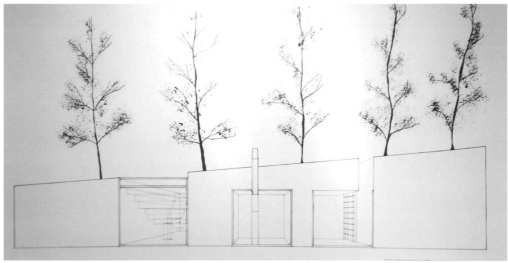

劉哲維

環境的敘事

題旨 |

環境的真實性為何？五感而已，亦即視覺、味覺、聽覺、嗅覺、觸覺。當代的生活中充滿虛擬，以至於我們過度倚賴視覺及聽覺，漸漸地失去了對真實環境的敏感度，進而視而不見，聽而不聞。

讓我們打開所有的感官，細細體會生活環境中各種組成的元素，從真實的世界中學習；透過觀察與分析，進而將學習的部分，關注在真實環境的構築上，並且藉由實際動手生產作品的過程中，深化對於建築空間構成（材料、形式、細部……）的理解。

Microcrack

設計者｜黃昱誠
學　期｜2012 秋

概　念｜

經過觀察與分析後，發現裂痕的形
狀和紋理大部分由點與線的小單元
構成，依這次對裂痕觀察與分析的
發現，我以微觀的角度，用點與線
的小單元重新詮釋與再現我對裂痕
在重建老街上的印象。

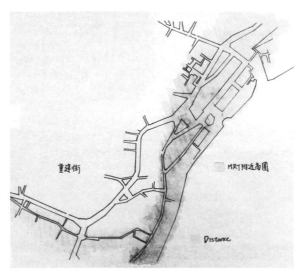

環境交響曲

設計者｜夏慧渝
學　期｜2012 秋

概　念｜

聲音所到達的地方會無形中形成一
個範圍，進入這範圍的人們會因這
些聲音、音樂對事物有了想像。

我沿著淡水河畔，利用斷層掃描原
理紀錄店家、河水、街頭藝人給人
的聽覺，再將圖面轉化成模型。

小巷 v.s. 解構

設計者｜褚宗燁
學　期｜2012 秋

概　念｜

透過不斷再灌注的過程中開始轉變
小巷中的空間切割和疊加轉變、加
蓋和疊加。小巷是介於新與舊建築
的交界處，不同角度的門就像在旋
轉一般，藉此表現出向 cube 虛實，
就是以虛實來說明這樣的視覺經歷。
最後將對小巷視覺的總總，總結成
圖畫，虛的小巷灌注出來成為實體。

車廂與連續分割空間
立體波形空間混合

設計者｜藍士棠
學　期｜2012 秋

概　念｜

我使用立體派的觀點，進行多角度的觀察，透過觀察不同的波形式，企圖建構符合基地紋理的波形空間。

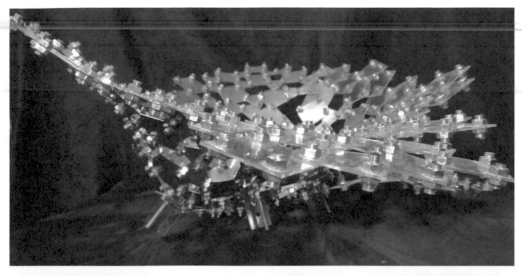

空間模組
光影錯置

設計者｜戴瑄
學　期｜2012 秋

概　念｜

利用牙棒和螺母的拼裝，構成可拆
解的拼裝方式，白鐵的不規則排列
表達空間的錯亂和扭曲，欲呈現空
間感。

Inbetween Regular Body and Altered Body

題旨 |

想像一種身體規範下的各種空間尺度來自老人想像一種身
體規範下的各種空間,尺度來自老人、成人、婦人、小孩、
身障者、同性者等,想像異種身體規範下的他者空間。

使用者來自突變的軀體、形變的人種、非人的生物體,想
像多種異人與常人並存的空間組織,想像多重的他者空間
並存的空間體系。

經由賞析電影並以該文本為出發點,挪用其中的世界觀與
人物設定當作基礎,分析身體、尺度、建築計畫、使用分
區、結構系統等空間特性,以及各種身體間的社群與互動
關係,請以圖解(diagram)的方式呈現。

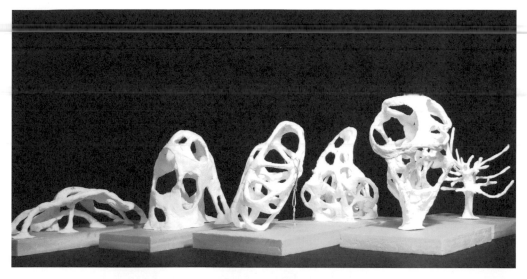

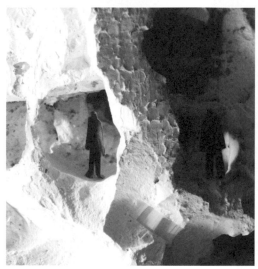

孔洞建築

設計者｜王柏閔
學　期｜2013 春

概　念｜

在上層空間，是一間間的小型套房，
而在下層空間是一個大型的聚落，
吸血鬼群居在此。

在孔洞的厚牆之間都埋有管線，人
類必須透過捐贈血液的動作，付房
租給吸血鬼以換取梯血鬼所提供的
保護。

Maze of Zombie

設計者｜王禹方
學　期｜2013 春

概　念｜

Humans are able to see zombies without being biting; zombies will move by chasing their "food".

The activities look like playing hide-and-seek in the maze.

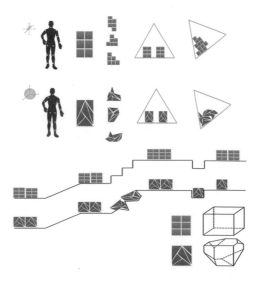

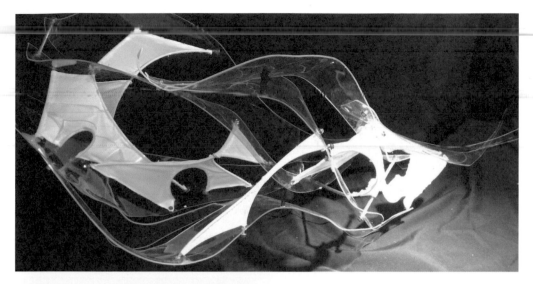

The Rebirth of Lycans

設計者｜陳彥蓉
學　期｜2013 春

概　念｜

試圖呈現擴張後的體腔空間，是個
相對具開放性的空間，然而模型與
圖面的連結性過於薄弱，細胞急速
分化導致骨骼的增長。

Water Surfaces

設計者｜黃敬婷
學　期｜2013 春

概　念｜

從電影中觀察水的形態變化去探討
不同情況下（溶液密度、兩空間的
水壓差、空間深度所造成的衝擊
力），水體受外力作用改變後的介
面（水面）變化，並利用這層新的
介面做為濾鏡去想像空間的變型。

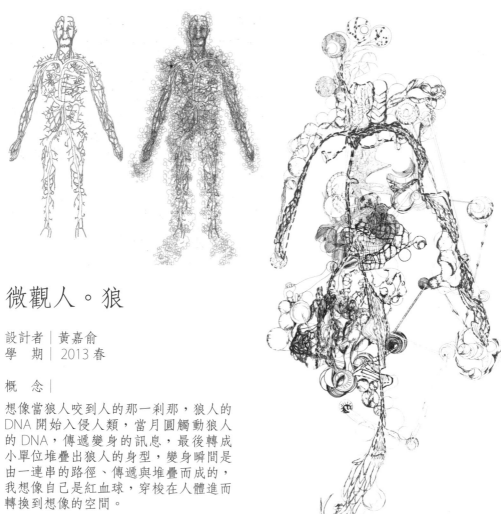

微觀人。狼

設計者｜黃嘉俞
學　期｜2013 春

概　念｜

想像當狼人咬到人的那一刹那，狼人的
DNA 開始入侵人類，當月圓觸動狼人
的 DNA，傳遞變身的訊息，最後轉成
小單位堆疊出狼人的身型，變身瞬間是
由一連串的路徑、傳遞與堆疊而成的，
我想像自己是紅血球，穿梭在人體進而
轉換到想像的空間。

空間自由題

題旨 |

做為大一設計的結束課程，這一個主題由各組老師自行命題，唯一的條件是「空間」需為題目的關鍵字，也是所有操作學習的終極目標。

重點在鼓勵學生從各種方式理解空間的概念，並且經由對不同空間觀察及概念發想的操作方式，清楚的知道空間設計有各種的可能，進而逐步的發展出自己的概念發想方式。學習抽象的概念如何可能被推導及轉化，以逐步產生可被具體生產的空間。

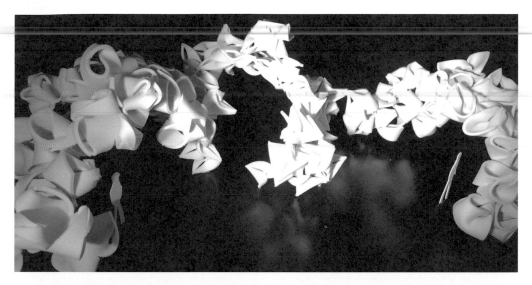

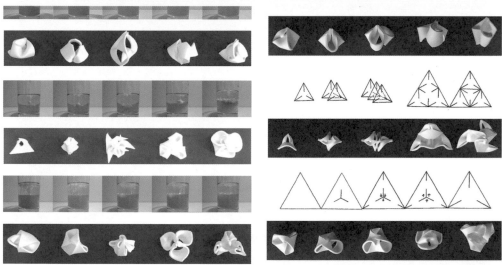

Mutated Form

設計者│吳岱容
學　期│2013 春

概　念│
觀察油和水層之間加入這種溶劑
之後的變化，並分析他的規則，
藉此做出空間設計。

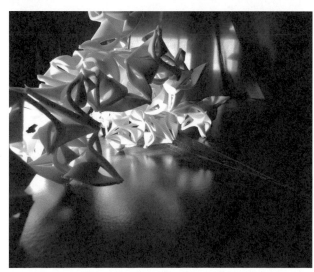

Second Skin
潮汐與造船

設計者｜呂冠沂
學　期｜2013 春

概　念｜

前後共分成兩個事件，第一個事件
是觀察到連日大雨導致大量的漂流
木衝進我所觀察的淺灘，第二個事
件是自己設定的，一場突如其來的
大地震改變了當地的樣貌，淡水河
的潮汐持續著，人們開始建造一艘
布一樣的帆船。

ROTATE

ASSIST

縮小空間重組
Mechenical Tree

設計者 | 羅廣駿
學　期 | 2013 春

概　念 |

我是以微觀的手法去做我的模型，
我把人的尺度縮小並放到氣缸裡
頭，因為氣缸在這裡能夠表達氣體
上的交換與循環那正是與人生活上
最密切的部分．

知覺・感官・重塑
聽覺、觸覺並行的空間可能性

設計者｜沈奕呈
學　期｜2013 春

概　念｜

為人類視覺上的錯覺，然而在淡江
體育館三樓內的走廊上，我發現了
聽覺上的錯覺。

這是一個由鐵蓋隔開的上下通透空
間，所以其他樓層中所傳來的聲音
都會聚集在這條走道中。

狐狸幻想曲

設計者│潘東俠
學　期│2013 春

設計概念│

狐狸的心理病癥，由看見雞轉化為
對小王子的情感寄託，進而變成自
己的發病狀態，為一種現實社會的
心理投射。

Case Study

題旨 |

選擇一個居住空間案例，透過模型製作與圖面
繪製，學習以二維圖與三維模型來欣賞、分析
與了解建築空間。

並對分析之案例空間以抽象簡化的方式萃取獨
特的空間特質與元素。最後以視覺化呈現來表
達抽象的空間特質與元素，並能將之應用於空
間的設計與營造。

House at Ligornetto
Mario Botta

設計者│林樫煌
學　期│2012 春

概　念│

以磚構成的紋理變化來探討及實驗不同形態的組構方式，造成內部或外界資訊（風、光、氣、水等……）透過新形態磚牆的界面進行交換後的差異。

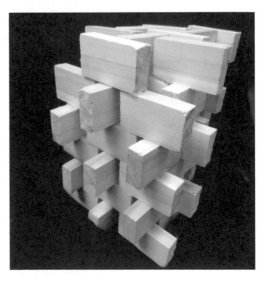

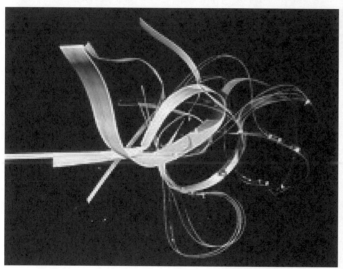
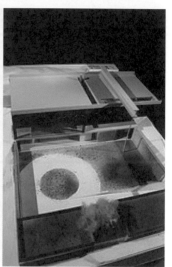

Maison à Bordeaux
Rem Koolhaas

設計者｜詹硯棻
學　期｜2012 春

概　念｜

第一次深刻的 study，了解到建築
不再只是大大小小的方盒或是絢麗
的線條；為了服務行動不便的屋主，
Bordeaux House 有如生命體一般自
己動了起來一巨大的升降平台串連
了所有重要的生活機能。一切回歸
到最初的層面：建築是為人而生。

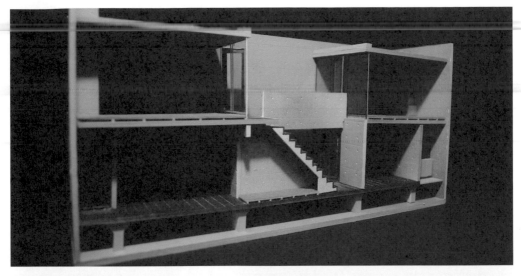

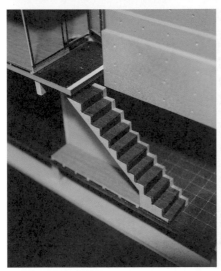

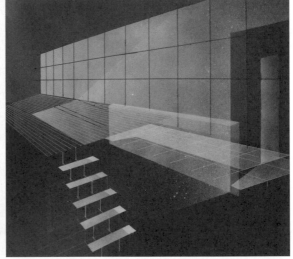

住吉の長屋
安藤忠雄

設計者│楊翎
學　期│2012 春

概　念│

存在在光之下的長屋，從一天的開
始到結束，空間的虛實與存在性隨
著時間的推移並藉由光而被顯露。

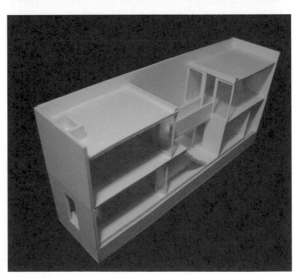

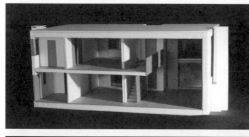

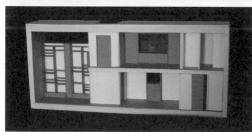

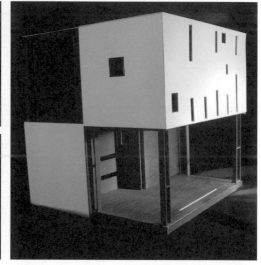

Esherick House
Louis I. Kahn

設計者｜李怡靜
學　期｜2012 春

概　念｜

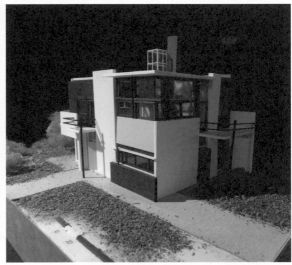

Schröder House
Rietveld Schröderhuis

設計者｜蔣美喬
學　期｜2012 春

概　念｜

首先從 Rietveld 參與的 De Stijl 的文章裡找
到「simultaneously（同時）」這個詞。
有趣的是 Rietveld 的建築與家具之間的關
係，可以從建築的角落看見；角落呈現的
不只是現代工法上的過度，還可以是他的
作品的過度。之後研究案例的色彩與空間
裡產生的運動關係找出顏色的定義。

Chicken Point Cabin
Tom Kundig

設計者｜林軍崴
學　期｜2012 春

概　念｜

在案例研究過程中觀察到，建築師
將不同材料脫開使沉重的材料間保
持一定距離，再以較輕質材料（相
對較小或具穿透性）作為連接結構
加強，使空間在視覺上更開闊流暢
甚至漂浮；屋頂與樓梯充分展現了
此手法的魅力。

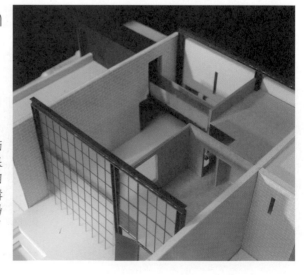

Chicken Point Cabin
Tom Kundig

設計者｜林晉瑩
學　期｜2013 春

概　念｜

這次的案例研究除了解基本製圖外，
也曉得平面圖上的任何一條線都具
有它的意義，1/100 上或許是兩條
線，但到 1/50 就不會再是兩條線了。

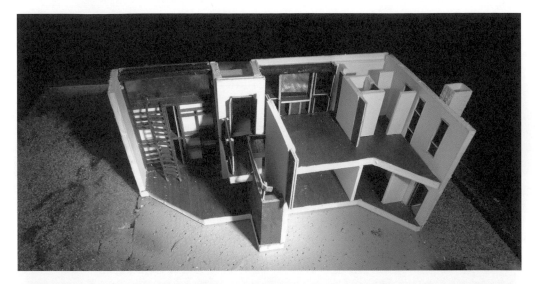

Esherick House
Louis I. Kahn

設計者│夏慧渝
學　期│2013 春

概　念│

Kahn 很強調光在空間的重要性，
我依光入射角度去剖，然而轉化的
部分，我嘗試將光視為一種材料，
從二樓開天井並延續一面光牆到一
樓。而若外部牆面拿掉，形成一個
半開放空間，或許能更有趣更大膽。

Schroder Huis
Gerrit Thomas Rietveld

設計者｜林亭妤
學　期｜2013 春

概　念｜

我同時研究施洛德住宅的空間模組以及內
部結構系統，整體以鋼構撐起，外覆清水
混凝土，室內空間則是人類生活的最小機
能空間模組。空間改造概念模利用模組與
鋼構以寄生的概念，滲入連接的傳統加強
磚造房屋以改造連接牆。

"It yields what one wishes to see in the house
instead of yielding what the house really represent."
-Curzio Malaparte

Casa Malaparte
Curzio Malaparte

設計者｜王毅勳
學　期｜2013 春

概　念｜

不論是一道看不見的牆，或者是一
個空間，對我來說都像是在心裡創
造了一道牆，也許看不到，也許摸
不到，但都跨越不了。

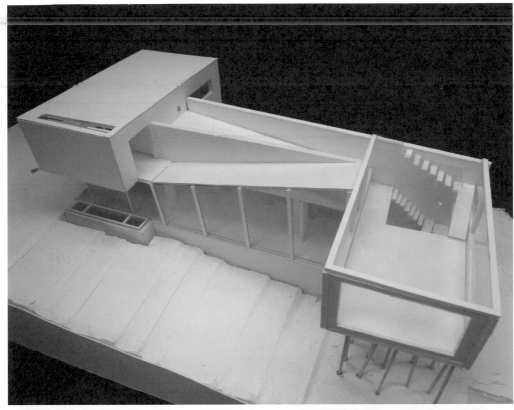

Villa Dall'Ava
Rem Koolhaas

設計者｜廖昶安
學　期｜2013 春

概　念｜

泳游池下方的結構系統，一個需要承
重 30 公噸的屋頂，竟是由 4 根圓柱、
2 根角柱，並且由前後兩棟的量體錯
位，平衡了水波的橫向力，改變人的
動線，使臥室空間獨立性增加，最後
藉由游泳池水波的倒影反射在臥室的
玻璃牆上營造出專屬的動態空間。

TKU
Dept. of Architecture

2^{nd}

Design Program

二年級設計課主要目的在於引導學生了解建築如何被構成，訓練分析整合相關資訊整合於設計思考，並且培養設計實際操作能力。設計課程內容強調建築概念啟發與落實於設計操作中，讓學生在具有實驗色彩的理念中發展創作力並為未來建築專業能力奠下基礎。

因此，基於以上目標，二年級設計訓練有三大重點：

1. 基地環境的觀察、瞭解、與發現。
2. 尺度、使用計畫、與空間組織。
3. 構築系統與建築形式整合。

教學群：
劉綺文 / 王文安 / 劉欣蓉 / 王俊雄 / 黃瑞茂 / 江宏一 / 楊登貴 /
林志宏 / 賴明正 / 王世華 / 林嘉慧 / 郭恆成 / 蔡明穎

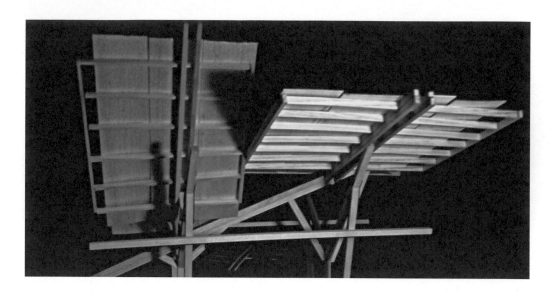

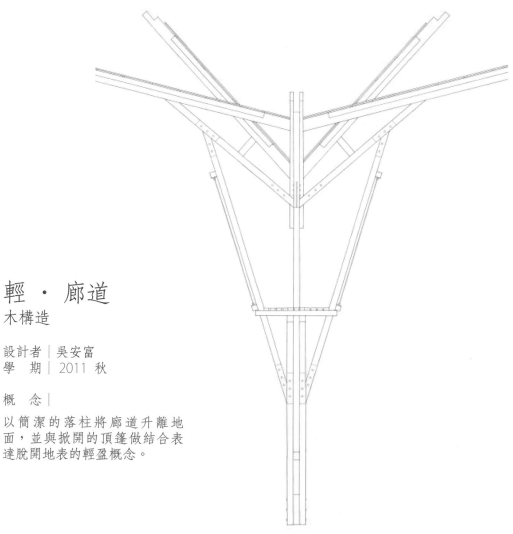

輕 · 廊道
木構造

設計者 | 吳安富
學 期 | 2011 秋

概 念 |
以簡潔的落柱將廊道升離地
面,並與掀開的頂篷做結合表
達脫開地表的輕盈概念。

短向立面圖

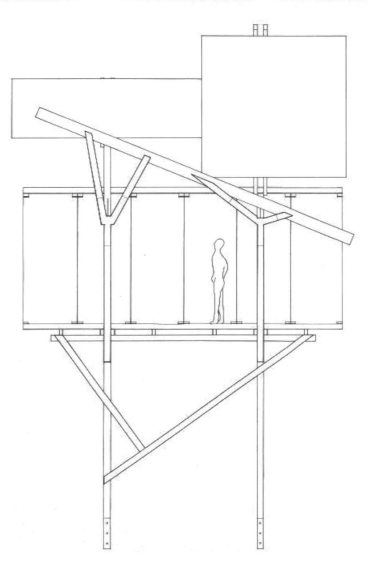

剖面圖

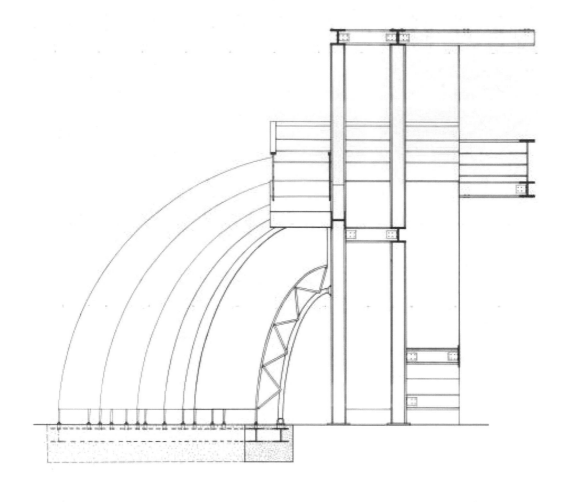

短向剖面圖

結構序列性
縫之光廊

設計者｜林俊豪
學　期｜2011 秋

概　念｜

利用橢圓的一弧排列與
人尺度相關的身體感，
進入時「面」的封閉；
回頭時「縫」的穿透。

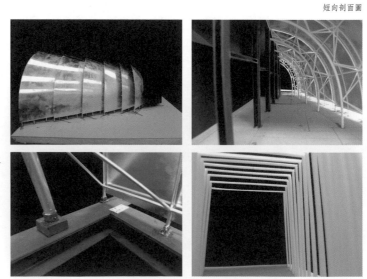

長向剖面圖

平面圖

屋頂平面圖

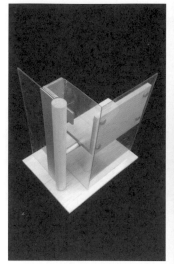

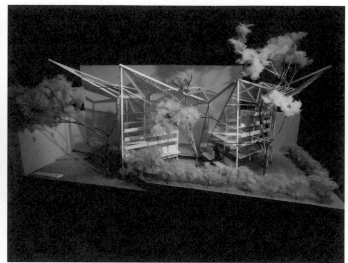

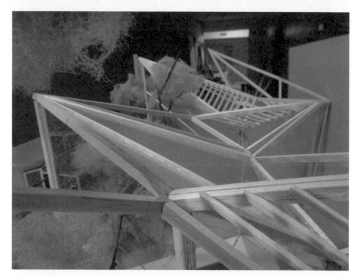

樹豎書
海口的閱讀小棧

設計者｜郭孟芙
學　期｜2011 秋

概　念｜

以地面漸進式的落差，與
基地上的人為結構並配合
樹的量體遮掩，形成一個
在此基地較適的書牆與閱
讀空間。

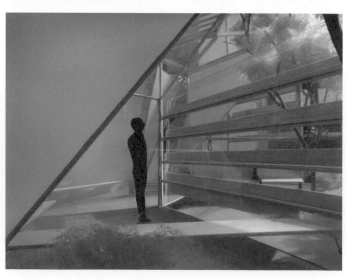

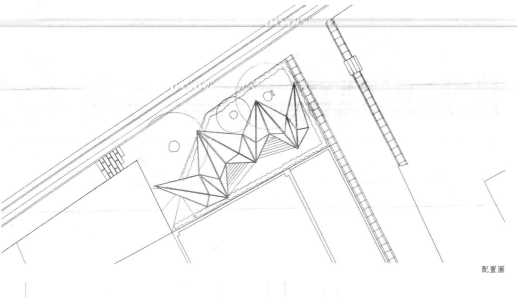

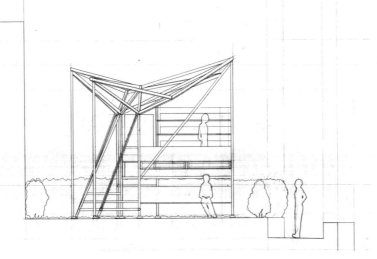

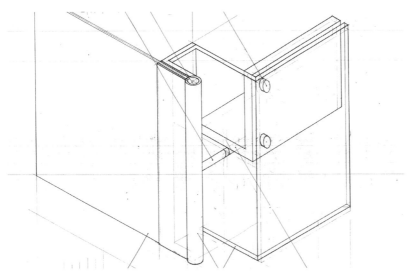

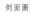

淡水河畔棚子

配置圖

剖面圖

結構細部

垂直與水平
垂直舞台

設計者｜傅麗竹
學　期｜2011 秋

概　念｜

以紅色木框架為原型構造系
統，榫接成穩定單元，垂直與
水平的轉換為概念，使人進入
前關注的視覺垂直感，轉換為
在空間中坐下仰望天井的橫向
系統及垂直柱的斷面，而對同
一套系統產生水平感。

配置圖

平面圖

立面圖

剖面圖

剖面圖

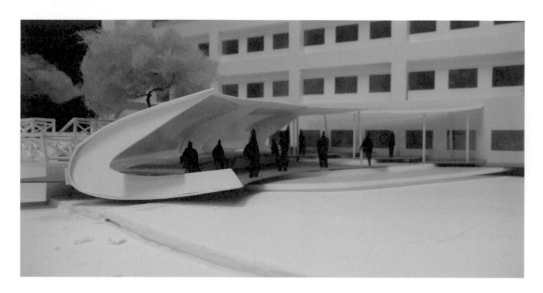

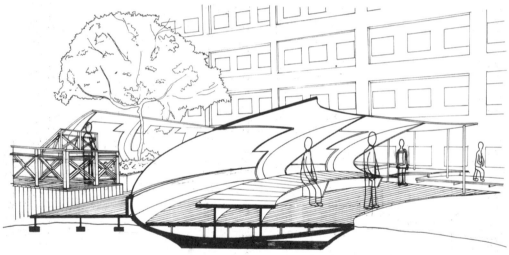

相對中的交集

設計者｜蕭丞希
學　期｜2012 春

概　念｜

以相對論為概念，並使用
數學中的交集與聯集手
法，呈現出等候公車者、
行人與公車三者之間之動
線，並創造出理想的停車
等候空間。

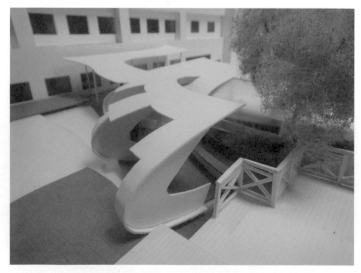

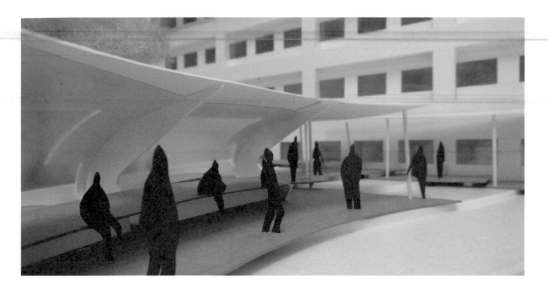

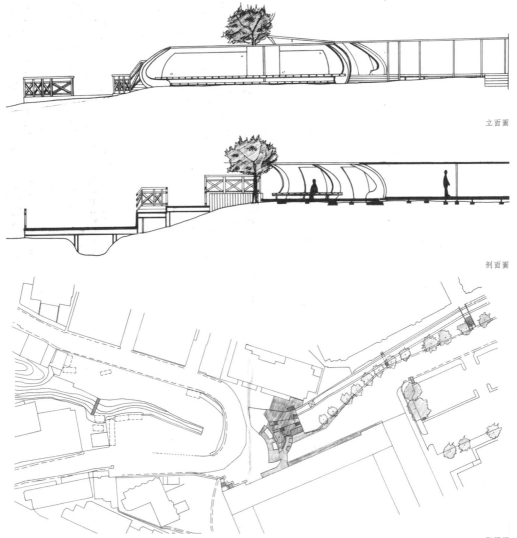

立面圖

剖面圖

配置圖

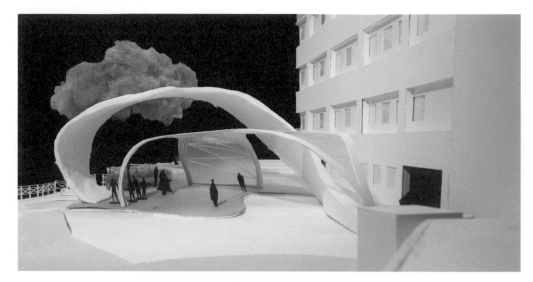

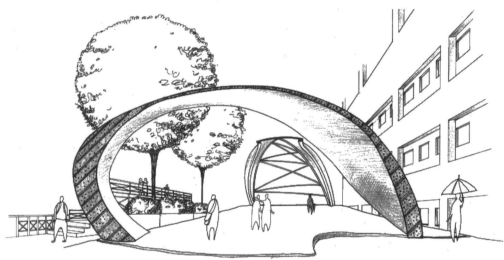

面狀與線狀的融合

設計者｜郭家瑋
學　期｜2012 春

概　念｜

以樹的自由曲線和體育館的面
狀做結合，並讓人的動線與車
的動線分開，納入淡水多雨及
東北強風為考量，設置一個讓
人等候公車時能避雨避風的良
好空間。

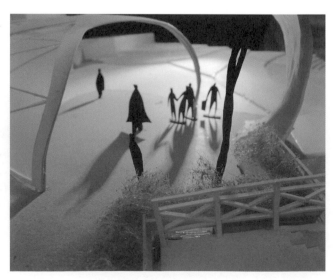

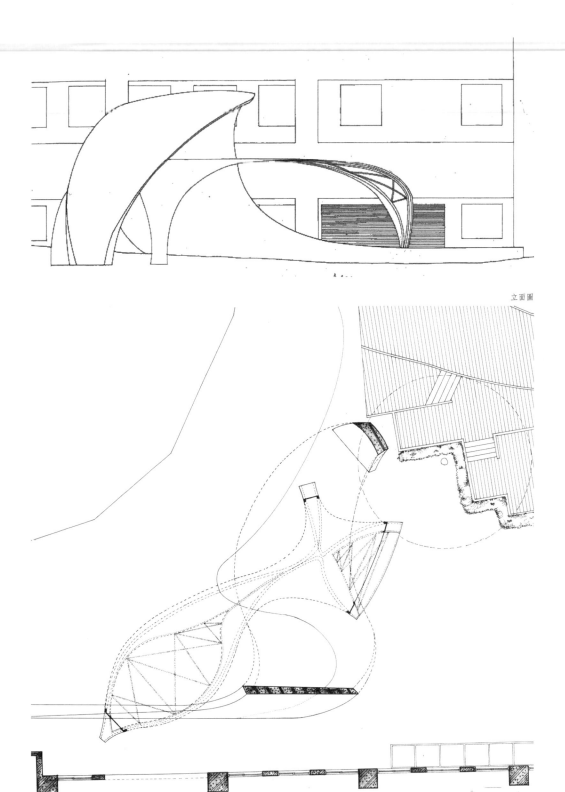

A

平面圖

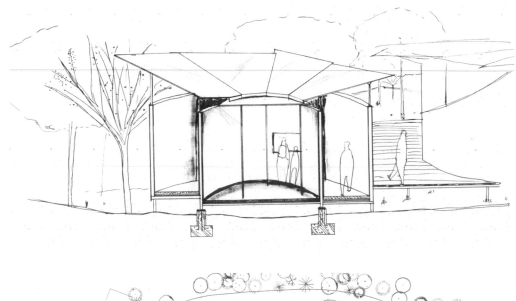

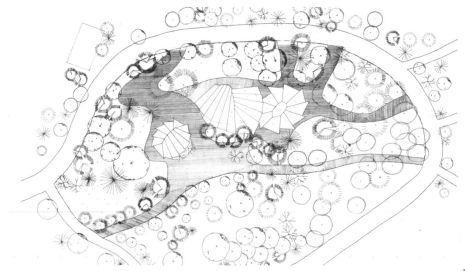

配置圖

與鳥共舞

設計者｜吳玉婷
學　期｜2012 春

概　念｜

曖昧不清的樹與枝之間交疊
出生活在此地生物的居住
環境，這樣自然不做作的形
式希望可以保留並加強其感
受，因此透過多入口無特定
路線的方式，將主要空間之
間所夾出的半戶外、戶外空
間托開，使人與鳥能穿梭於
此地，一同共舞。

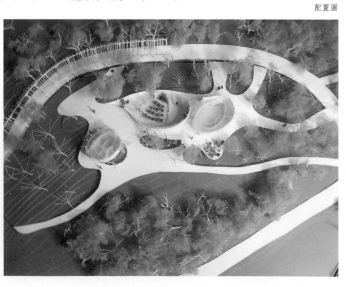

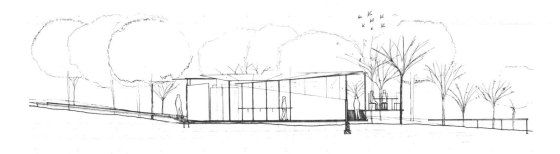

剖面圖

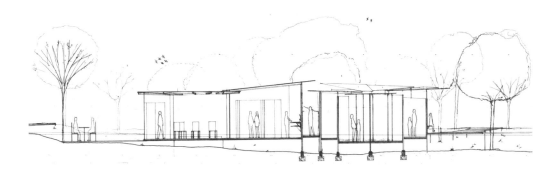

剖面圖

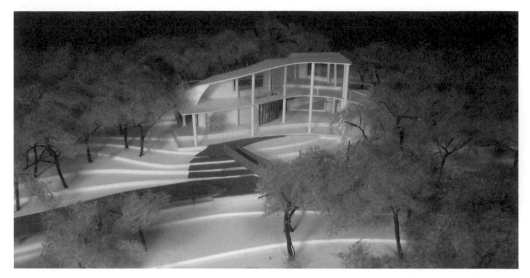

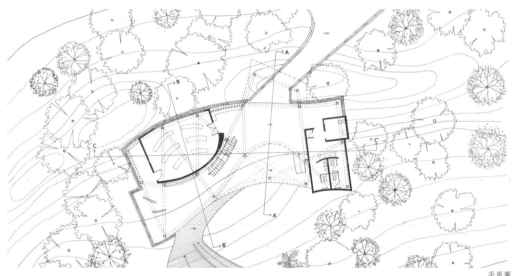

平面圖

關渡自然公園
賞鳥服務站

設計者｜張瀚元
學　期｜2012 春

概　念｜

位於自然公園的基地，四周都
是自然的元素，各種人陋的行
為也將淺移墨化的相融：觀察
此基地細微的曲折紋路，把賞
鳥服務站成為其紋理的一部
分，使人暫時忘掉城市的喧擾，
靜下心來，感受此片刻。

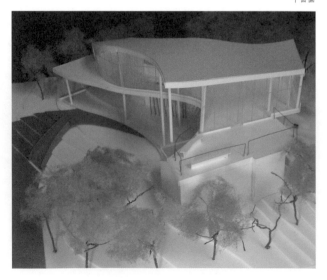

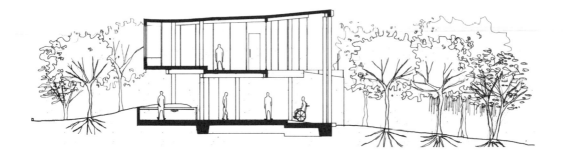

A-A' 向剖面圖

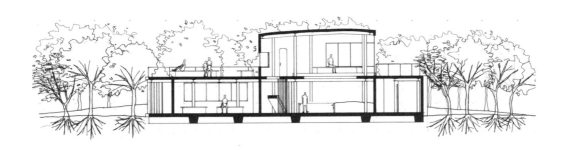

B-B' 向剖面圖

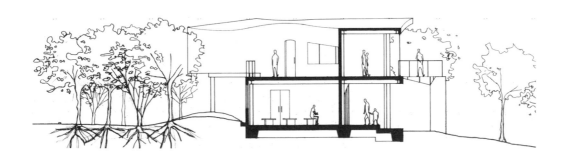

C-C' 向剖面圖

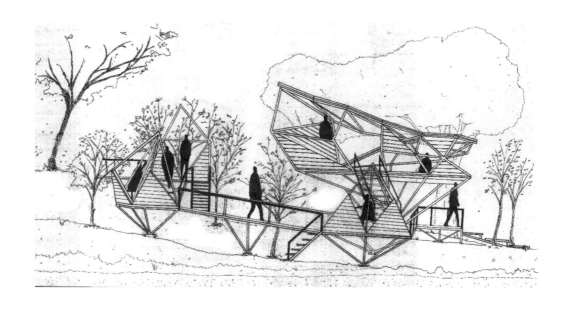

觀櫻茶亭
訪古路線中的新興景點

設計者｜藍宇晨
學　期｜2011 秋

概　念｜

基地位於歷史古蹟參訪路線的
中繼，運用基地上的起伏小土
丘把路線抬升至一個高層順地
形而下的步道，對基地上的櫻
花做不同角度的觀看，最後導
向中心的茶室。彷彿置身一片
櫻海之中飲茶、對弈、談古。

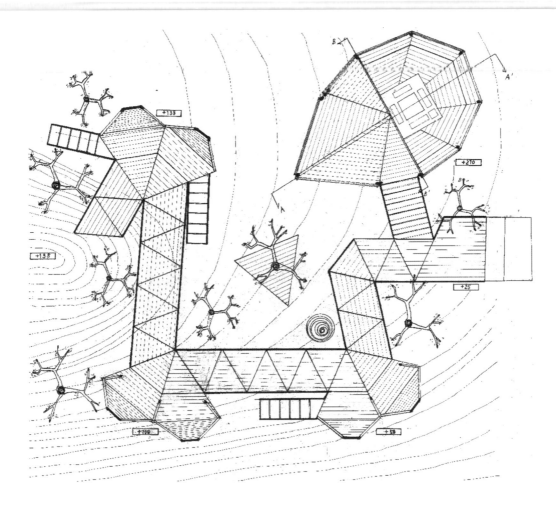

平面圖

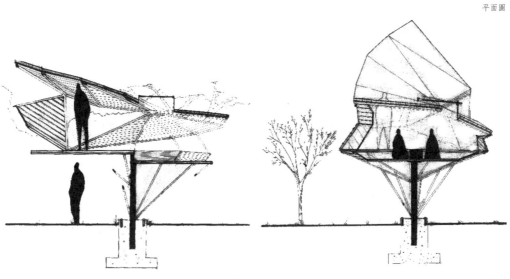

長向剖面圖　　　　　　　　　　　　　　短向剖面圖

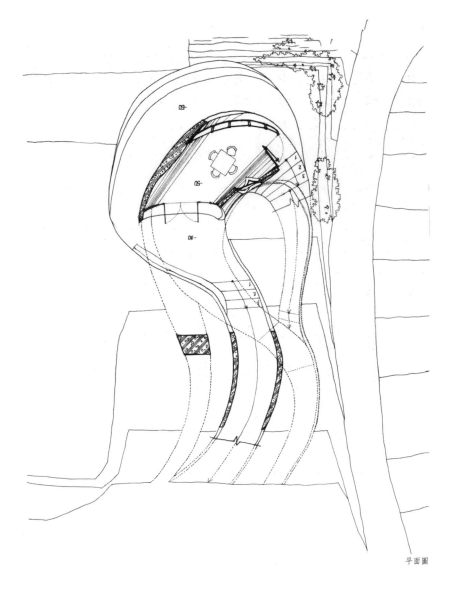

平面圖

繞

設計者｜許可
學　期｜2011 秋

概　念｜

利用形成動線破口
的斜坡，藉著抬升
與壓低，企圖置入
一種新的繞及停頓
的狀態，同時也回
應大基地上的蜿蜒
迴繞。

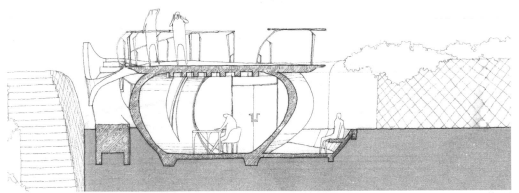

剖面圖

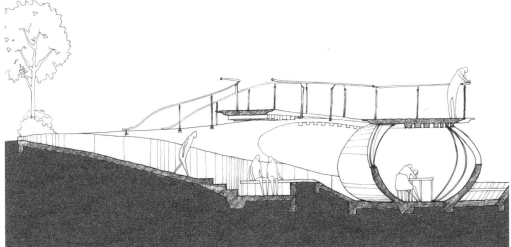

剖面圖

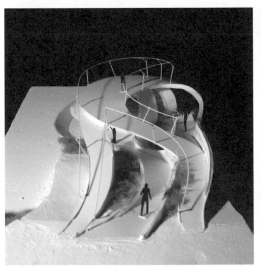

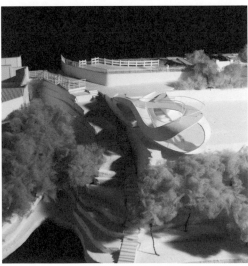

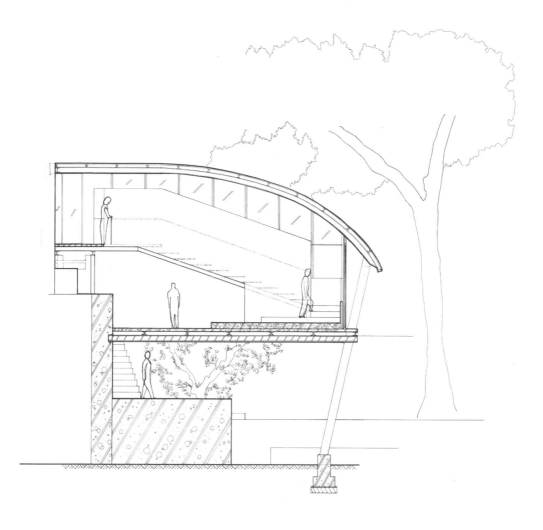

剖面圖

Gallery

設計者｜李思萱
學　期｜2012 秋

概　念｜

所處基地封閉性高，利用基地
原入口處設置一畫廊讓驚聲和
舊公館的人在此處交流。

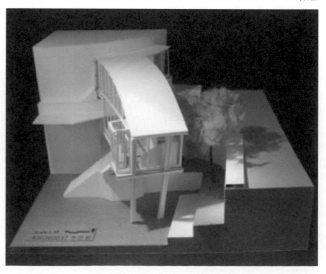

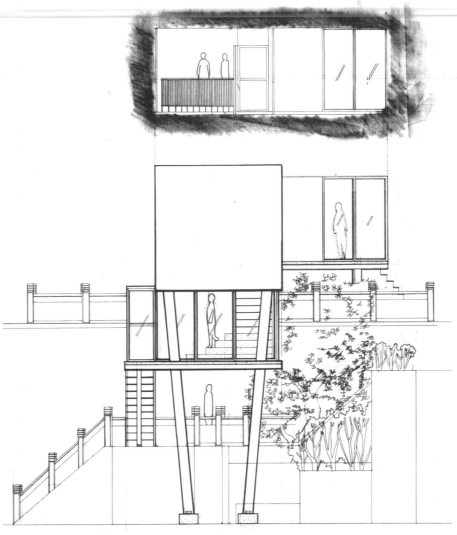

立面圖

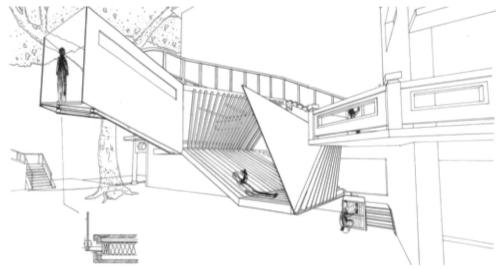

虛線

設計者｜林郁軒
學　期｜2012 秋

概　念｜
延伸圖書館的功
能，提供一個戶外
閱讀的空間並提供
目標不明確的人一
個吸引點，激發探
索的慾望。

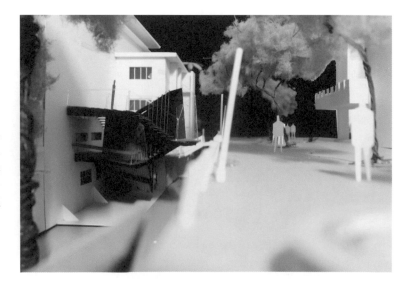

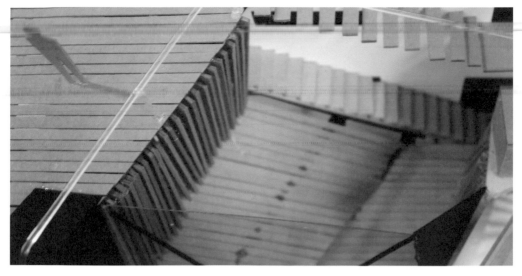

平面圖

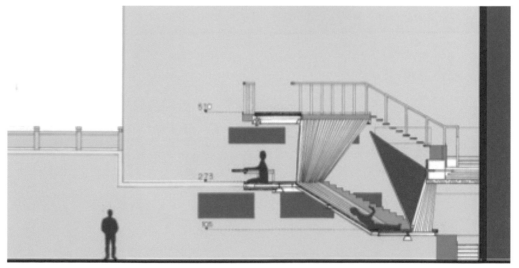

A-A' 剖面圖

Sound Theater

設計者｜劉哲維
學　期｜2012 秋

概　念｜
在此空間當中所聽到的聲
音，取決於人們選擇坐的
位子。

剖面圖

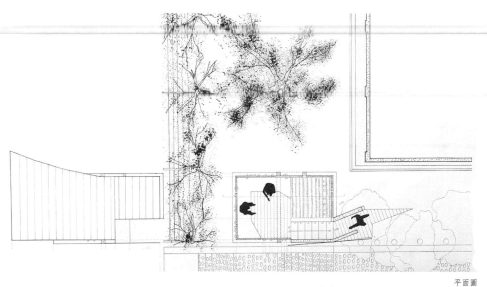

平面圖

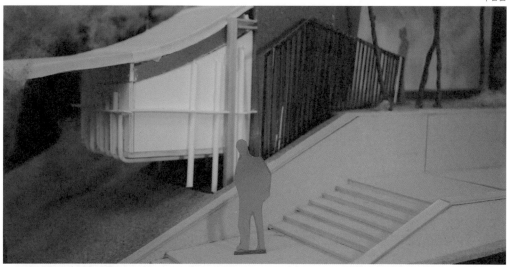

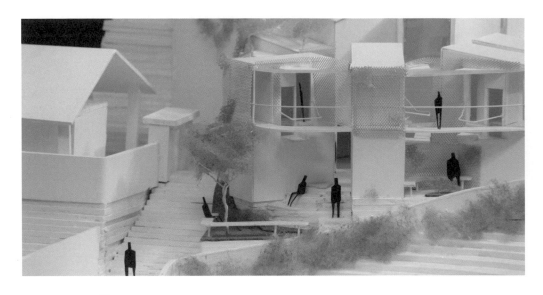

Artist Villages

設計者｜吳立緯
學　期｜2012 秋

概　念｜

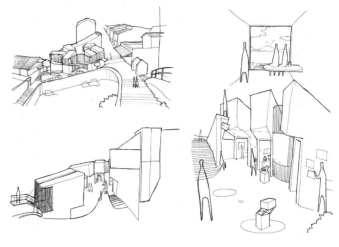

從 program 開始的設定中，
就是從環境中找到了靈感，
設立了主要的藝術工作室並
結合住的空間，不同領域的
年輕藝術家在此空間交流學
習，而五位不同領域的創作
者更以淡水為背景開始分享
藝術傳播給大眾，並加入一
個小型的咖啡廳空間同時也
是藝術家們平日的客廳與社
交空間。

空間量體上的配置，地面層
是內聚性的工作室空間，平
時是藝術家們創作及交流的
空間，但同時它又有外放性
的展覽功能，而二樓則都是
各自的寢室及相通的走道連
接工具間，所以區分了地面
層最大的公共性以及二樓只
有五位藝術家的半公共性。

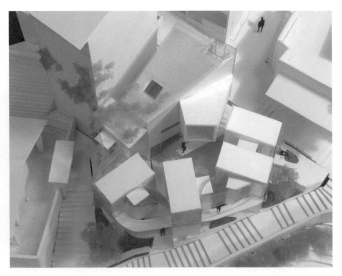

最後才是各自寢室的私人性，
讓整體空間感受大部份是展
覽空間的開放性卻能在小尺
度中更細分了三種層級。

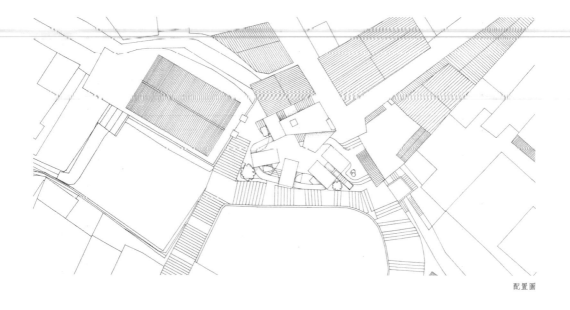

配置圖

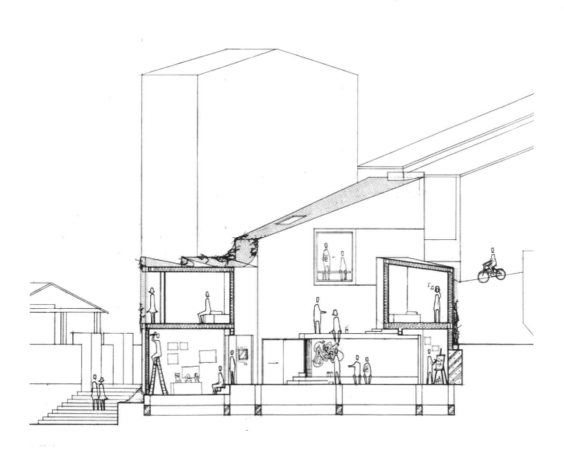

剖面圖

單元透視圖

Co-housing
for Rock Band

設計者｜林橲煌
學　期｜2012 秋

概　念｜

重建街為整個淡水最早
的商業區，由淡水河沿
街垂直向上發展。

但經過時間的變化，淡
水主要的商業帶由重建
街的垂直發展轉為中正
路的水平向發展。

重建街因此逐漸落寞，
直到最近慢慢的轉型為
文創等創意商業區時常
有創意市集在此舉辦。

所以我利用「音樂＋公
園」的形式讓不同的非
主流樂團依序進駐，組
成一個為期半年專輯錄
製及小型音樂祭的開放
公園，帶動連帶的產業
吸引觀光客，帶領被封
閉已久的居民前來活動。

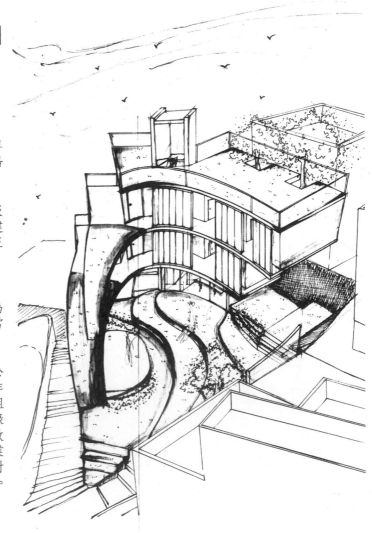

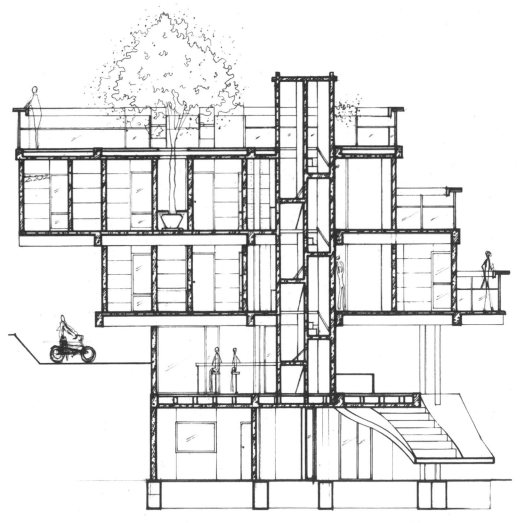

剖面圖

街。屋

設計者｜陳科廷
學　期｜2012 秋

概　念｜

希望尊重基地紋理，
以街屋的形式為主體、
配合山坡地的高低差、
面海景的房間、再以
停車考量，決定出主
要入口（面重建街）以
及次要入口（面步行
道），活動機能是低限
住宅。

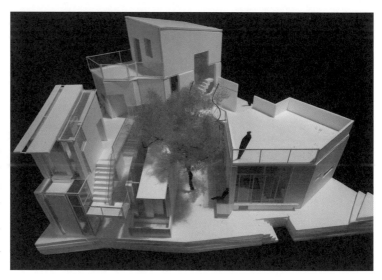

次建築體形式是參考
鄰房形式以及基地紋
理，內部活動包含廚
房、飯廳以及主題空
間—茶室。以主建築
體及次建築體圍塑出
來的中庭，提供主題
空間的延伸，成為居
民間聚會的地方。

我想像的空間氛圍是
有景、有綠、有茶。
對於基地的想法，希
望以類似的高度、類
似的建築形式卻不一
樣的空間配置去看待。

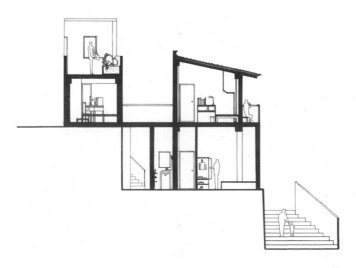

剖面圖

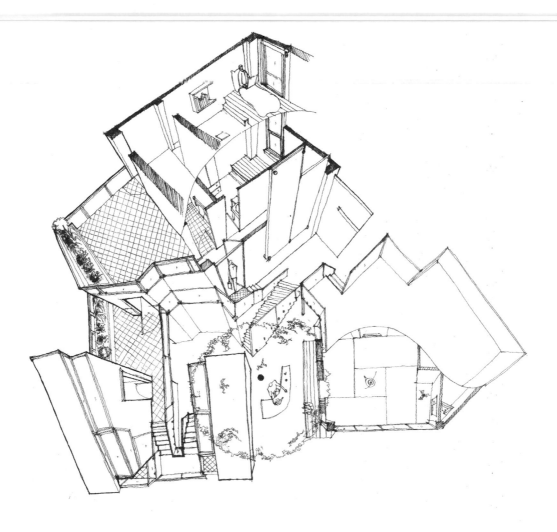

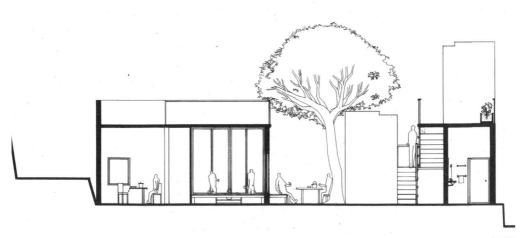

剖面圖

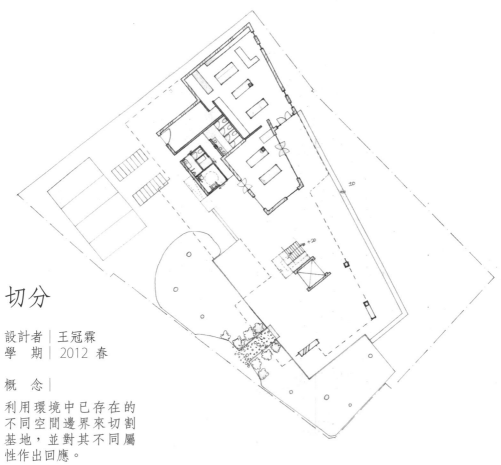

切分

設計者｜王冠霖
學　期｜2012 春

概　念｜
利用環境中已存在的
不同空間邊界來切割
基地，並對其不同屬
性作出回應。

一樓平面圖

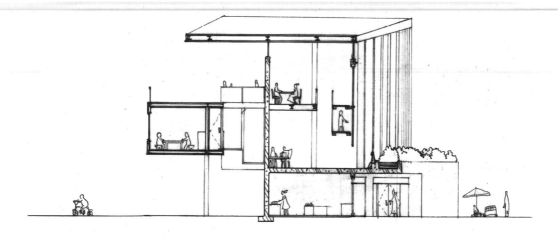

剖面圖

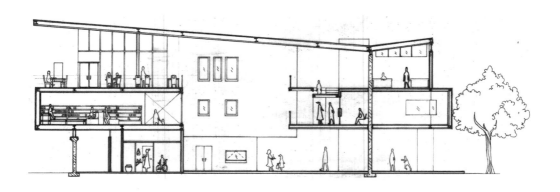

剖面圖

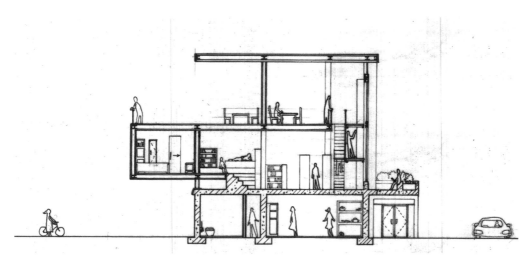

剖面圖

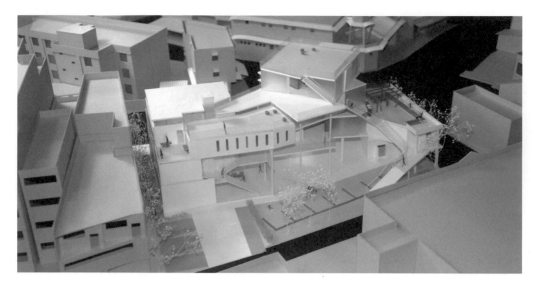

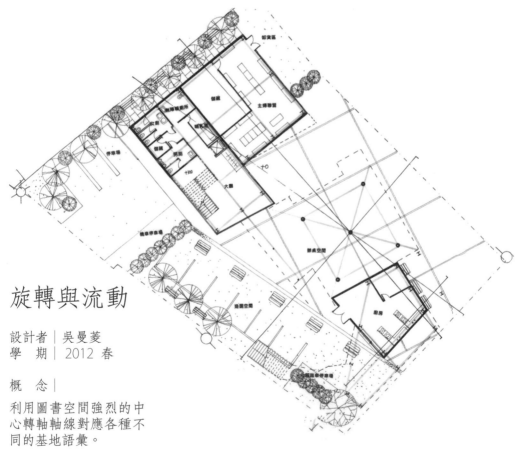

旋轉與流動

設計者｜吳曼菱
學　期｜2012 春

概　念｜
利用圖書空間強烈的中
心轉軸軸線對應各種不
同的基地語彙。

圖書空間、室內、室外
的垂直動線帶動整個各
個空間流動。

一樓平面圖

三芝社區居民活動場所設計

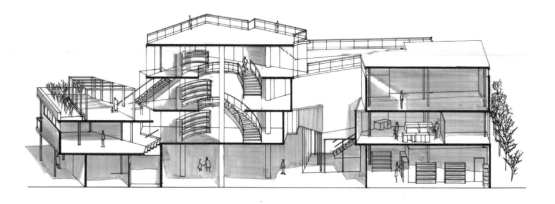

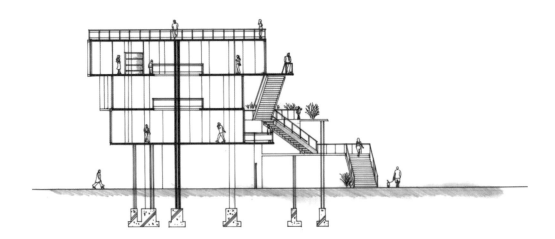

剖面圖

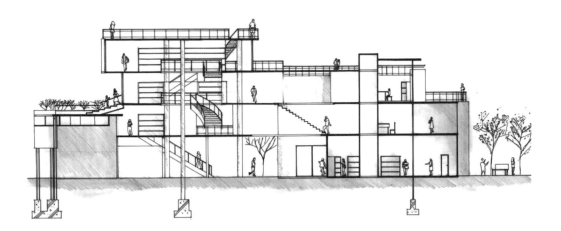

剖面圖

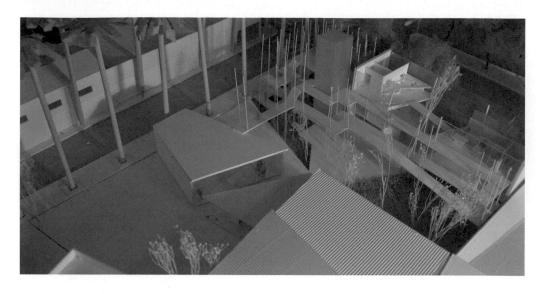

Vertical Color

設計者｜蔡俊昌
學　期｜2013 春

概　念｜

利用鷹架去結合此區過渡的特殊性，去強調一個處於結合三者的基地特殊性。

"Vertical Color" 是一種去表達建築物時間的流動性、從平面到違建，再從鷹架系統到建築、再到一個廢棄而回歸自然的輪迴狀態，呼應基地的獨特性與周遭元素的紋理結合。

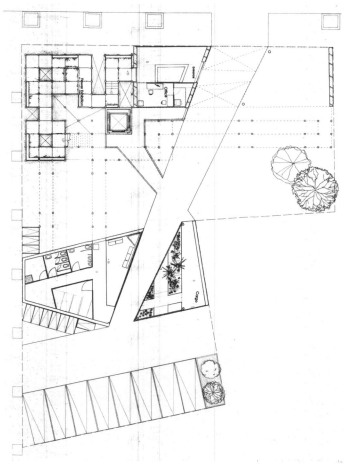

一樓平面圖

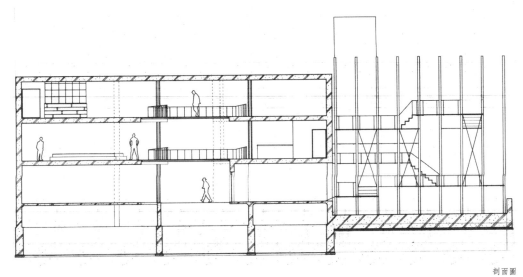

剖面圖

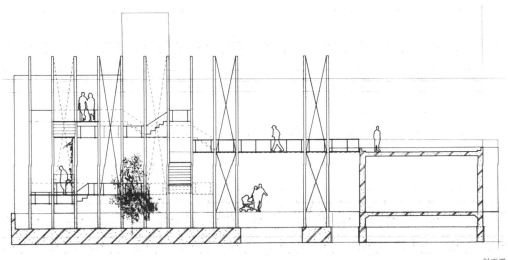

剖面圖

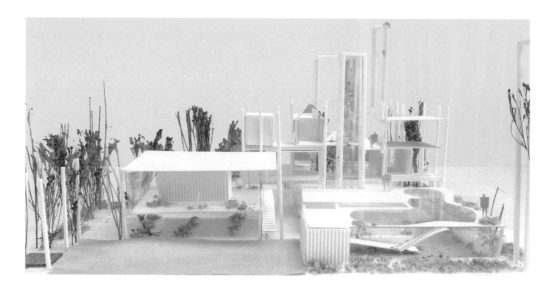

Container Architecture ✕ Greenhouse

設計者│蔣美喬
學　期│2013 春

概　念│

建築＝植物是同等，建築＞植物的狀態的話，在這裡主角就不是建築了。試著使用基地本身的特性來構築，線特性的 greenhouse 讓人可以在 -1.5m~+15 的高度欣賞植物，container 的單元性可以有空間運用上的彈性。

Container✕Greenhouse 兩種的融合產生的特質是現代都市裡的速度 ✕ 植物成長的速度。在不同速度下，我們 architecture life 也會有不同的思考方式，未來在這裡有彈性的 container 的數量慢慢地減少，建築與植物的 scale 則會越來越接近。

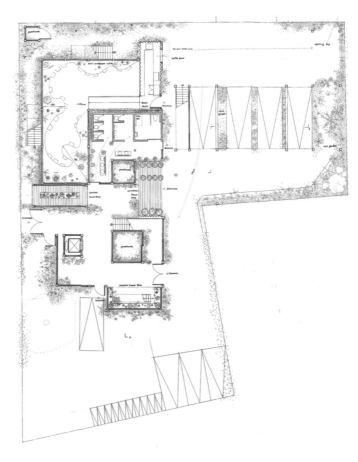

一樓平面圖

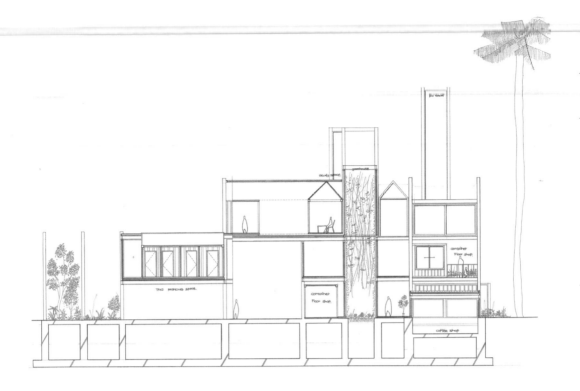

剖面圖

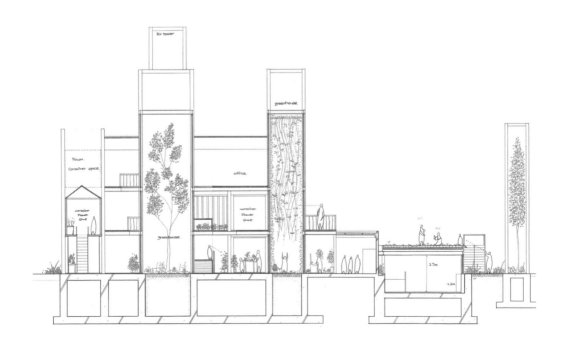

剖面圖

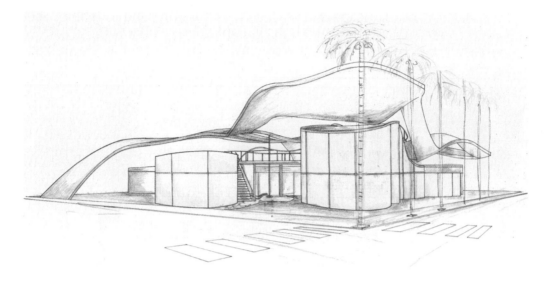

Flower Center x Taxi Rest Stop x Café

設計者｜蕭冠逸
學　期｜2013 春

概　念｜

此基地因位於都市計劃的
住商混合區之中且臨近學
校，所以當時規劃時就構
想，如何把花卉空間從卸
貨、冷藏、展示、教學做
個全面性的透明化；然後
再利用椰子樹的間距，在
平面上拉到中心做切割，
碎化不同的空間組成，達
到我要的「行走即是記憶
學習」。

而外觀及空間形態，我用
種子發芽的形態去勾勒
屋頂形體，然後在二樓以
一圈步道來作為串聯底下
的碎化空間，在此步道行
走，能達到「戶外與室內」
「屋頂下方與屋頂上方」
的空間感受。

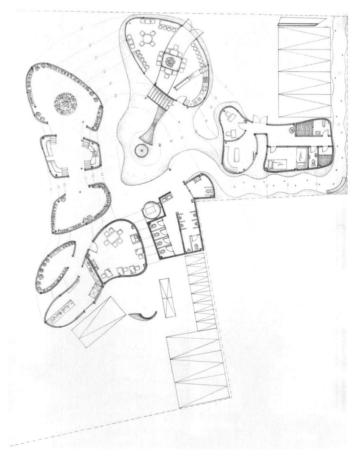

一樓平面圖

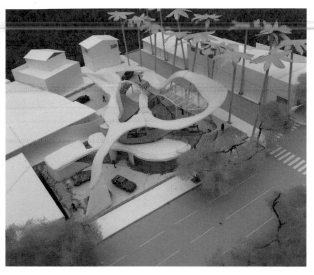

花卉推廣展售中心與計程車休息站設計

剖面圖

旅行圖書館

設計者｜施懿真
學　期｜2013 春

概　念｜

結合膠囊旅館與圖書館，思
考圖書館可以住的可能性以
及 24 小時的使用管理，一
樓為多功能使用區，背包
客、市民與當地居民的參與
空間，二三樓為圖書室及多
媒體室，最頂層是膠囊旅
館，屋頂的鋼構連結旅館大
廳與外掛的長梯。

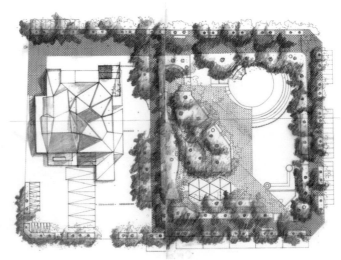

配置圖

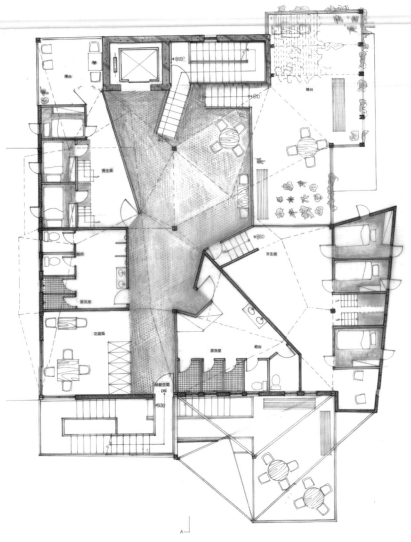

四樓平面圖

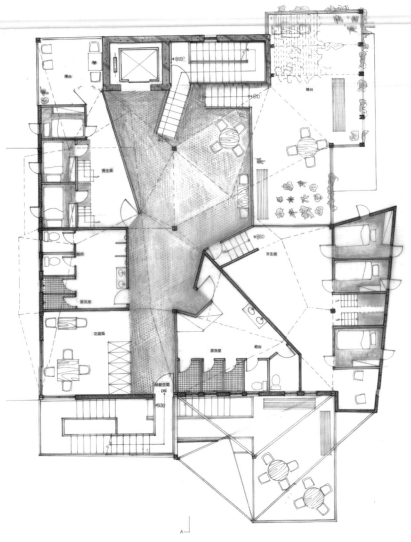

四樓平面圖

社區教育圖書館

設計者｜王詣揚
學　期｜2013 春

概　念｜

本基地位在社區的正中央，我將它定位成內聚性的社區的圖書館，並結合原本社區就相當活躍的鄰里活動，面向社區中的公園，提供教育功能也做為居民集會和休憩的場所。

外部空間以類似基地旁公園的形式配置，讓整個街區被樹包圍。

設計手法上，試著將公園的綠意一路延伸而上到各個樓層，一路上的大小平台與室內相互的連接，並朝向公園，模糊室內外的界線，同時主要的開窗方向也面向公園。

內部的空間設計上，將大部份的牆面移除，以家具或高低差來界定空間，讓光線和空氣自由穿透。

平面圖

東向立面圖

剖面圖

剖面圖

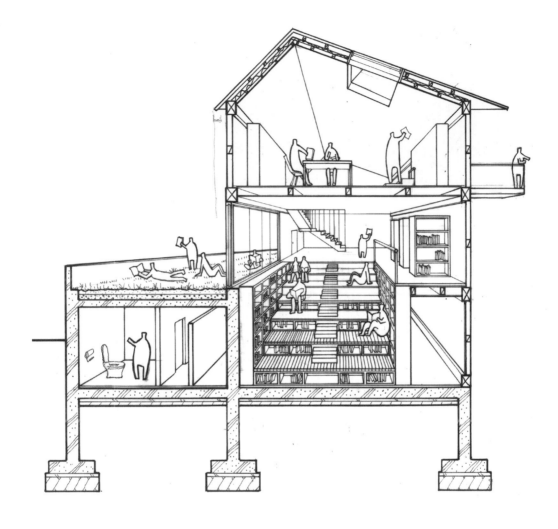

LOHAS x Labrary

設計者｜柯佳妤
學　期｜2013 春

概　念｜

由公園引入開放空間，農學
市集空間形成量體焦點，不
規則天窗灑落陽光，右側進
入圖書館空間，走上書櫃大
階梯，人們坐臥在階梯上看
書，大片落地窗使得視野的
平行線上是綠油油的草地，
草地上的人們視野則被公園
的綠意包圍。

剖面圖

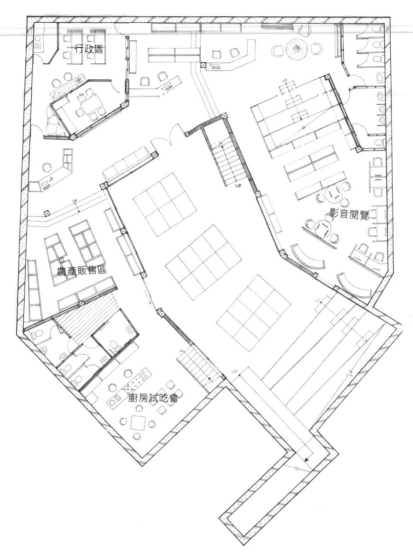

行政區

影音閱覽

農產販售區

廚房試吃會

一樓平面圖

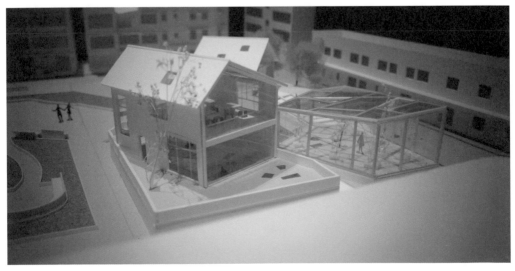

TKU
Dept. of Architecture

3rd

Design Program

三年級設計課強調「真實的實踐」，也就是如何將建築設計的創意透過思考邏輯、表現方式、專業知識與技術予以整合並徹底實踐，換言之，讓設計「真實」，是一種做設計態度的「真實」，即所謂「玩真的」。

因此，基於以上目標，三年級設計訓練有兩大重點：

1.培養同學邏輯思考的習慣。
2.累積建築專業的基本知識。

1.邏輯思考的習慣養成，可分為三個階段，亦即：
(a) 問題（或議題）的「尋找」
(b) 問題（或議題）的「定義」
(c) 問題（或議題）的「解決」

每個階段的本身，以及階段與階段間的銜接，必需是一次邏輯的演譯，並且也是一次「創造性」的尋找過程。

2.建築專業的基本知識包括：
(a) 基地環境與涵構 (environment and context)
(b) 空間組織與計畫 (articulation and programming)
(c) 建物系統與組構 (system and construction)
(d) 相關專業知識與技術如法規 (codes)、構造 (tectonic)、綠設計 (green design) 或電腦輔助設計 (CAAD) 應用與建築設計的整合，以嫻熟不同專業知識之間的相互關係。

教學群：
賴怡成 / 米復國 / 李安瑞 / 周家鵬 / 陸金雄 / 王淳隆 /
宋偉祥 / 陳昭穎 / 陳逸倫 / 林嘉慧 / 林家如

銀粼

設計者│傅麗竹
學　期│2012 秋

概　念│

海與浪的光影逐波飛流，光影閃
動水面，交織成點點銀粼灑落河
畔，擺盪出海潮的悠悠漫舞。

以浪為基礎造型架構模矩，利用
板與板的間隙製造出浪的光影效
果，讓人感覺置身水中，模糊室
內外（水與陸）的分界。

二樓平面圖

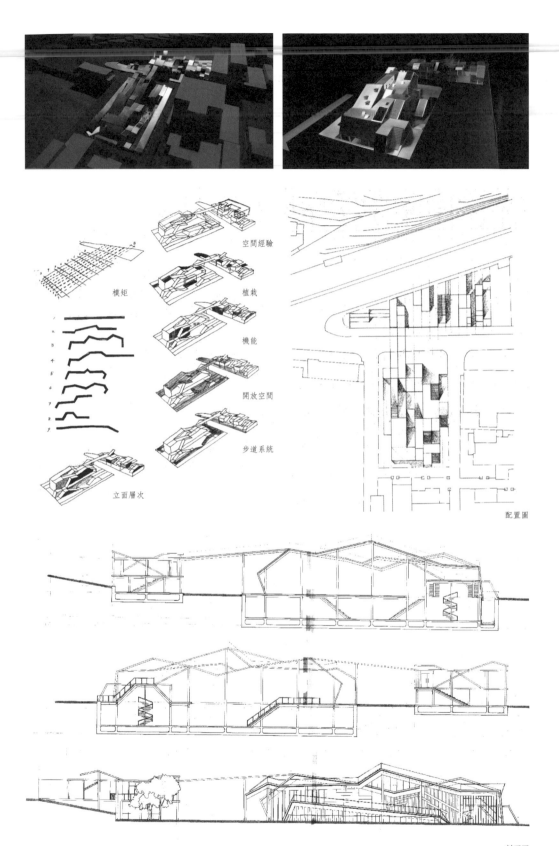

模矩

空間經驗

植栽

機能

開放空間

步道系統

立面層次

配置圖

剖面圖

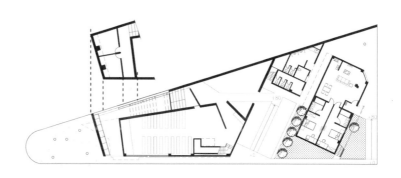

教堂與社區中心

設計者｜黃振瑋
學　期｜2012 秋

概　念｜

產生對神的尊敬與信仰的
過程。透過一種不同的路
讓人們能夠重新審思自己。

設計策略是把較短的路徑
概念與軸線結合，利用軸
線的引導與穿越結合兩種
不同的 program。

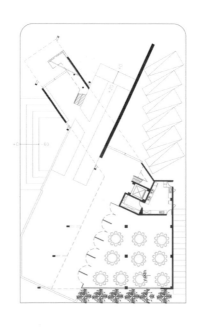

一樓與 B1 平面圖

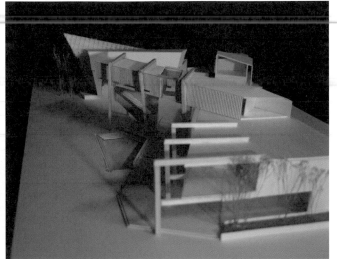

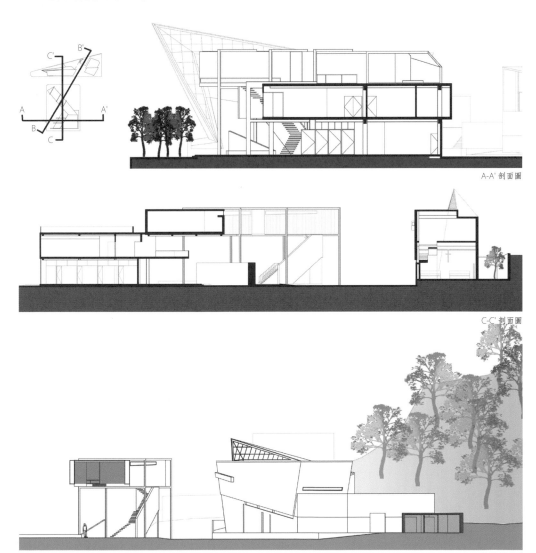

A-A' 剖面圖

C-C' 剖面圖

B-B' 剖面圖

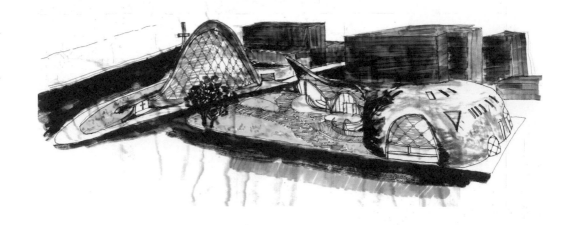

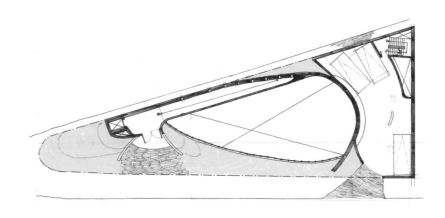

教堂與社區中心

設計者│黃宇明
學　期│2012 秋

概　念│

信望愛為基督教的三個重要
的美德，教堂是人與神親近
的空間，支持我們的信仰。

社區中心則讓神透過教會的
手，為世人帶來愛與希望。
而我以這兩雙手為南北基地
的造型意象。

平面圖

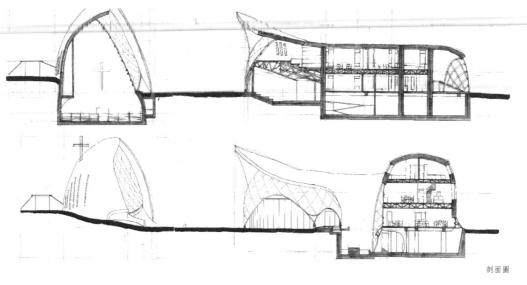

剖面圖

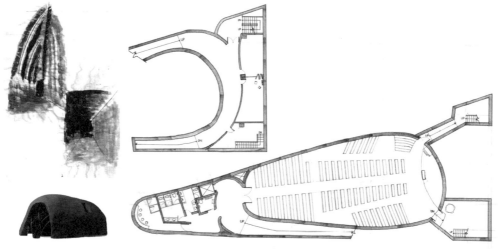

平面圖

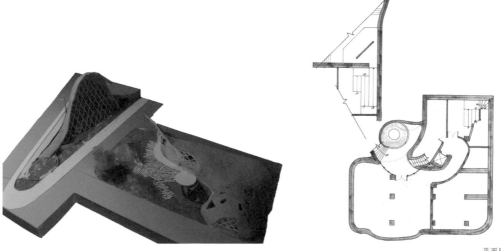

平面圖

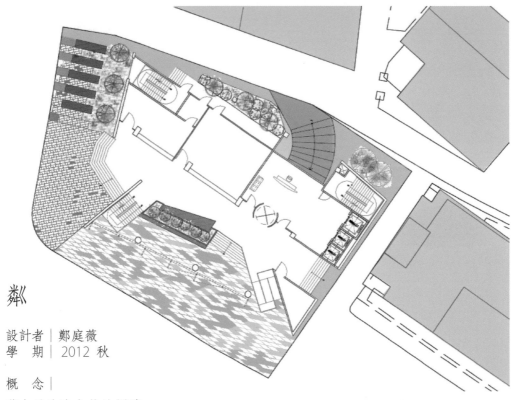

粼

設計者｜鄭庭薇
學　期｜2012 秋

概　念｜

藉由反映淡水基地周邊
的光源來創造出具有自
明性的辦公大樓。

皮層對應不同使用者以
及晝夜有不同的面貌。
利用皮層的開口使光線
自然進入辦公室內，創
造出活潑的公共空間。

配置圖

都市出租辦公室設計

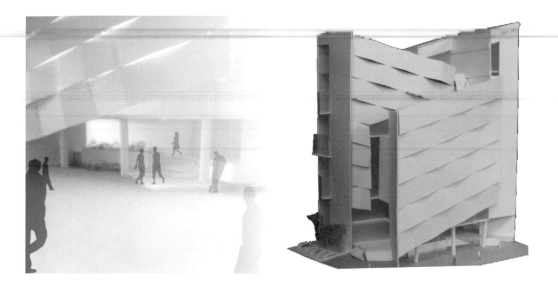

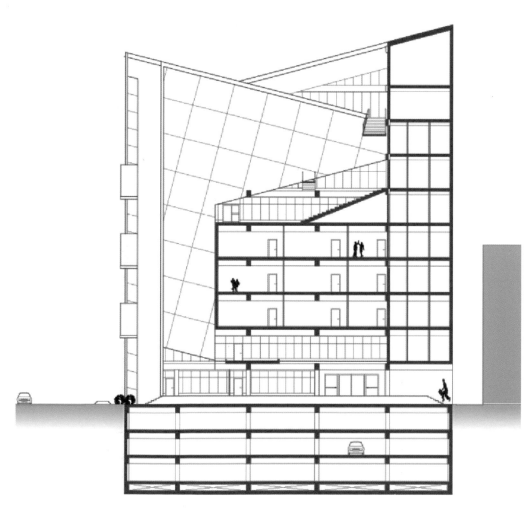

剖面圖

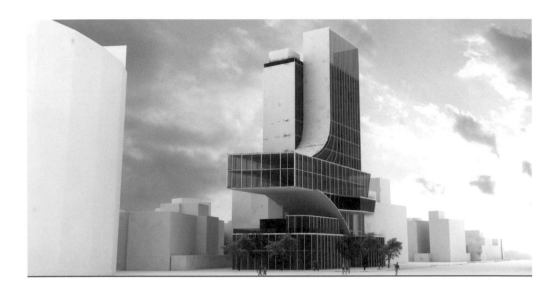

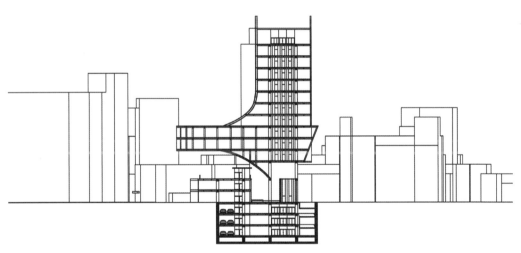

剖面圖

Hidden Bridge
A Bridge connect People and Floating Office

設計者｜吳安富
學　期｜2012 秋

概　念｜

「Hidden Bridge」透過一條隱
藏的橋樑，拉近辦公室與淡水河
的距離。此橋高度正好區分了底
層商業區與高層辦公區；辦公區
擁有觀音山帶狀的淡水河景觀。
商業區則延伸英專路熱鬧街區的
角色，配有露天影院與餐廳、商
店，提供下班聚會的場所。

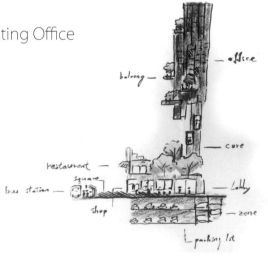

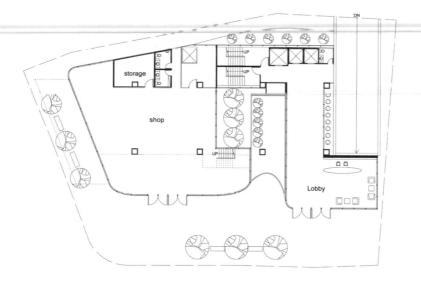

一樓平面圖

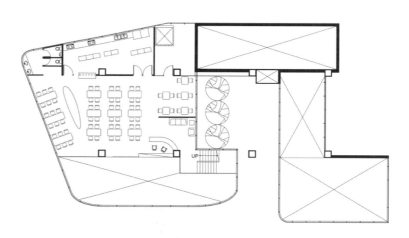

餐廳層平面圖

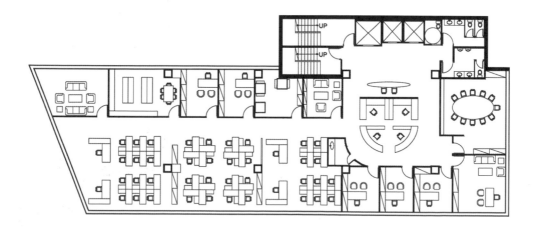

辦公層平面圖

老 · 樹屋

設計者｜蔡昀霖
學　期｜2011 秋

概　念｜

基地位在台北市大安區青田街9巷7號的轉角地，日治時期為台大教師宿舍，庭院中種了許多的樹，於2003年有住戶因對老樹修剪不當，社區居民發起保護老樹運動。在這裡是依老樹而居，人與樹之間的認同感已從日治時代延續至今。

這是一群住在基地上互為朋友與同事，彼此之間相當熟識且維持著良好的人際關係，在這樣的社區型態下那我們有沒有機會依照如此的關係，創造出相互分享照顧的居住空間？

以簇群方式安排住居住單元，刻意安排公共空間，以中庭為核心，每戶人家的餐廳可以延伸至中庭，兒童嬉戲，老年人聚會也在此發生，彼此之間建構一種信賴與認同與依樹而居的生活方式。

一樓平面圖

二樓平面圖

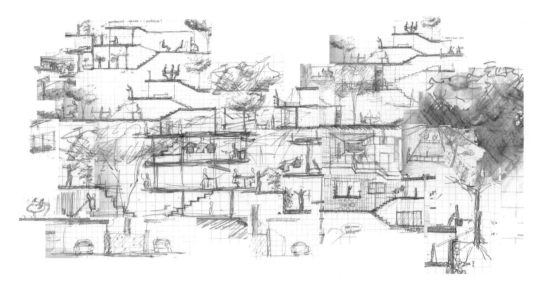

Life Sharing

設計者│李柏毅
學　期│2011 秋

概　　念│

城市中，人與人之間的關係越來越疏離，假若能在日常的家務活動偶遇鄰居，那看起來會是怎樣的情景？

為八戶不同家庭設計的公寓位於大安區寧靜的街道，四周是台大日式宿舍，緊鄰大安森林公園，在都市的水泥叢林中，基地周遭卻有充滿綠意的天際線；而狹隘的道路盡是圍牆與停放的車輛，使人們無法在此處停留，人與人之間的關係也被阻礙；甚至人們在此與行車衝突，這些也影響著在這居住的品質。

因此，藉由大量 sketches 作為發想，從中取出「錯層」與對社區開放式「廚房」和「客廳」作為概念，藉以去讓人們與鄰居關係更加緊密，同時他們也可以互相關照。

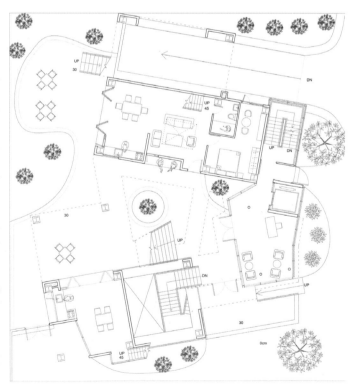

一樓平面圖

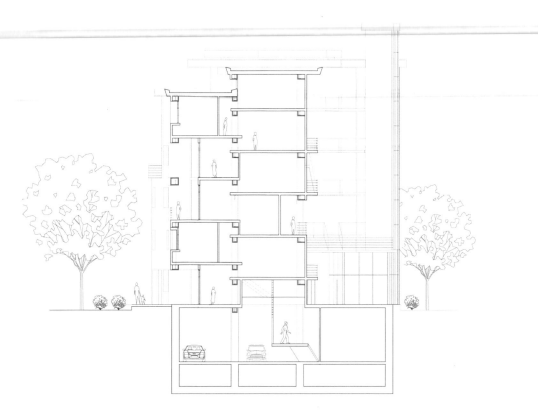

東西向剖面圖

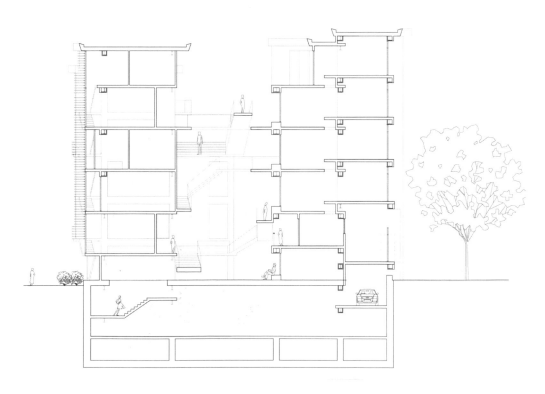

南北向剖面圖

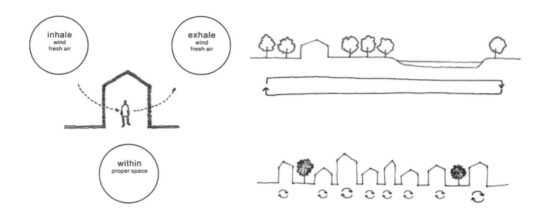

House of Breath
Qingtian Street
Collective Housing

設計者 | 劉蕙蓉
學　期 | 2011 秋

概　念 |

Having the highest density of high class condominum, Daan district has a great living function . In a typical weekly routine of an average family, 70% of their time will be spent at home what should be first concerned in the space that we spend longest time in?

Compare to the past, there are low density of houses in the cities, it may be lessconcerned of the balance between environment and house; nowadays, high density of houses gather in cities, it has became essential for every buildings to balance itself with environment.

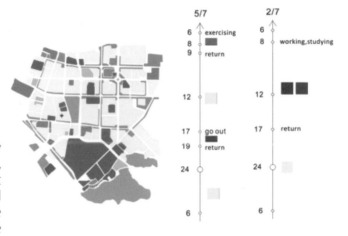

plan

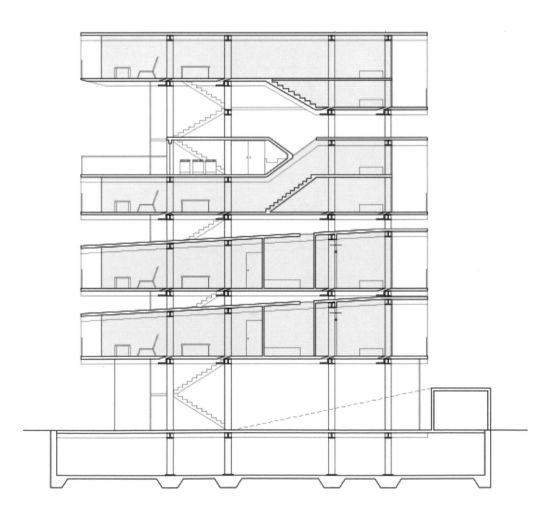

section

Court x Yard

設計者｜蕭丞希
學　期｜2013 春

概　念｜

在繁忙的都市中，找一片幽靜之地，體驗不一樣的生活步調。

「青田街」──一個具有歷史性、故事性的地方，存在著許多舊有的日式房舍，每一片景都述說著不同的故事；以傳統的日式房舍，取其庭院之概念，創造出一個屬於青田的故事，「庭院」是一個家的生活重心，更是一個充滿活力的場所，許多的活動、交流都以這裡為出發點，慢慢地擴散開來。

以手繪的方式去尋找庭院發生不同事的可能性，再以「人與樹之間的互動性」、「庭院之開放性」、「空間的連結性」、「庭院之尺度」的方式加以著手，區分出四種不同的形式──「外來者、居住者、鄰居、家庭」，創造出不同類型的庭院，再以上下樓挑空之手法，使之成為共享之內庭、共享之外庭，不僅有幽靜的、也存在著充滿活力的庭院。

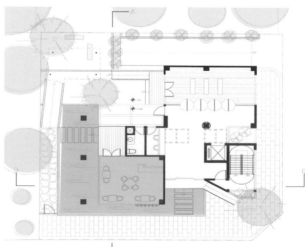

一樓平面圖

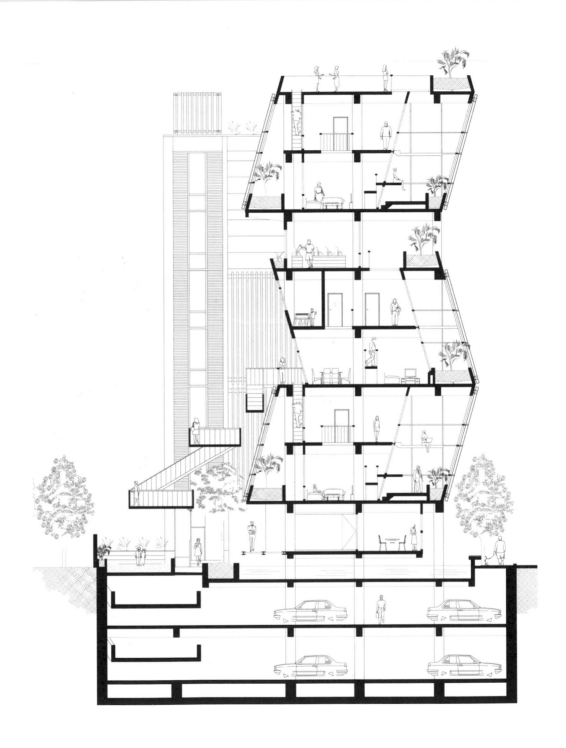

A-A' 剖面圖

立面圖　　　　剖面圖

Follow the Slopes

設計者｜王田田
學　期｜2013 春

概　念｜

熱鬧的大安區內，日式的斜屋頂、繁茂青鬱的老樹、濃厚的藝文氣息— 青田街區無疑是個都市中的世外桃源。老式的斜屋頂占了整個街廓大多的俯瞰景觀，我決定將這個不可或缺的元素帶入我的設計核心與建築立面。

在需求的探討上，考慮到此地區的價位與高齡化社區，三代同堂是一個值得深究的型態。在三代同堂的家庭生活模式中，保有隱私性及獨立型的私有空間、私有開放空間、公共開放空間是我致力達到的目標。 當我將斜屋頂的元素帶入房屋的 type，藉著 public zone/ private zone 與斜元素錯層的相結合，使祖父母、父母及孩子的私有開放空間在 public zone 交會。在斜的部分，不只是配合該空間內使用者的需求，亦改變了斜所分隔之上下戶的空間使用型態；在標準層與一、二樓公共空間之間也是藉由斜屋頂的元素區分空間及達到地景與立面的連貫狀態。

一樓平面圖

140

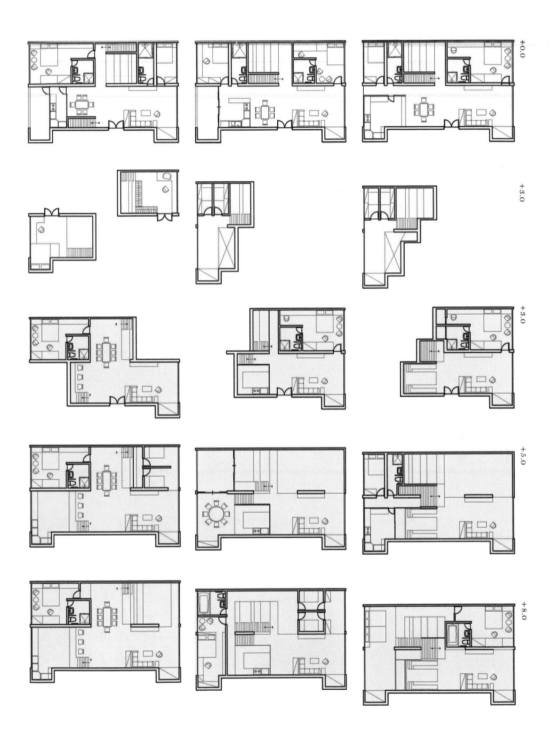

剖面圖

青田街集合住宅

設計者｜吳玉婷
學　期｜2013 春

概　念｜

透過大家對於植物和生活的密集
性，希望可以使住在內部的居住
者可以擁有自家的小農田，力行
自給自足的生活，讓家人因為共
同種植而更加向心，也使住戶們
多了共同的話題增加交流，更使
社區內部的各個族群因來到集合
住宅內能和大家一同分享經驗，
一同享受原始而自然的生活。

配置圖

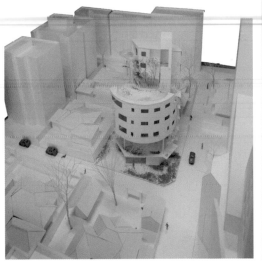
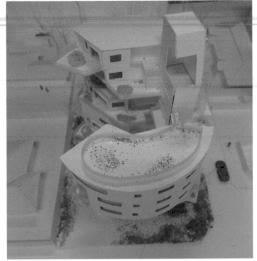

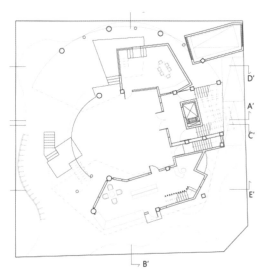

一樓平面圖

二樓平面圖

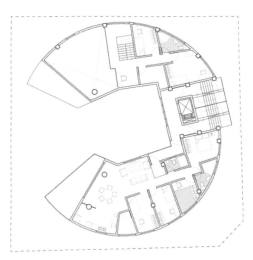

三樓平面圖

四樓平面圖

里民活動中心

配合原有開放空間及活動空間進行連結產生具有社區共同意識的中心區域

設計者｜郭孟瑜
學　期｜2011 秋

概　念｜

這個里民活動中心的設計重點在於與周遭環境的結合，空間的排列重點在於和周遭環境的關係。

源於觀察之中，發現許多具潛能的空間位於基地周遭，於是希望這間活動中心可成為整個區域的完整連結，讓人進來之後在將活動擴散至整個區域。

所以重點不在於單純的室內 program，重點在於和環境的搭配，建築物成為一個適時引導向度和活動性質的次要角色。

這是一種尊重原有生態環境的態度，讓原有的空間，由其是綠帶以及開放空間獲得使用，讓其與人之間產生互動以提高整個環境的品質。

一樓平面圖

Bring people into the site

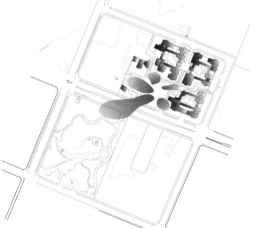

combine with the open space surround

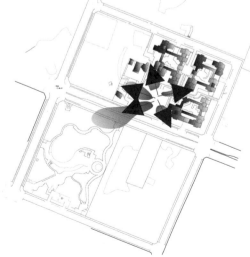

Let the activities spread

原有可能產生活動的區域

相鄰邊與軸線中心相連－大小與距離關係

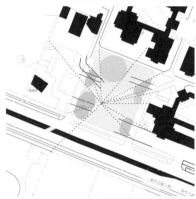

與既有動線出入口進行修正

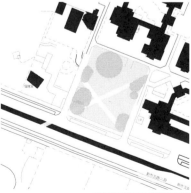

可能與周遭產生連結的區塊

綠、活動、都市捷徑
新市鎮崁頂里里民活動中心

設計者｜黃凱祺
學　期｜2011 秋

概　念｜

基地的不同面向分別面臨了小公園、社區與街道。而街道的對面則是一個大公園；小公園的另一端則連接著另外一個社區。

在思考不同不活動與市關係之後，決定用單純的拉地皮，讓不同向度的活動還有社區之間可以串連，產生都市中的新路徑。

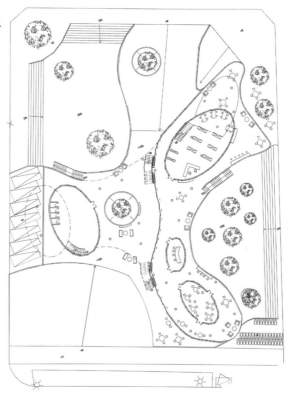

配置圖

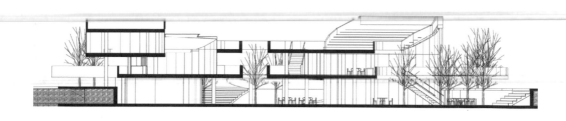

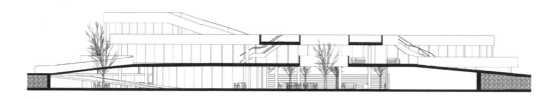

剖面圖

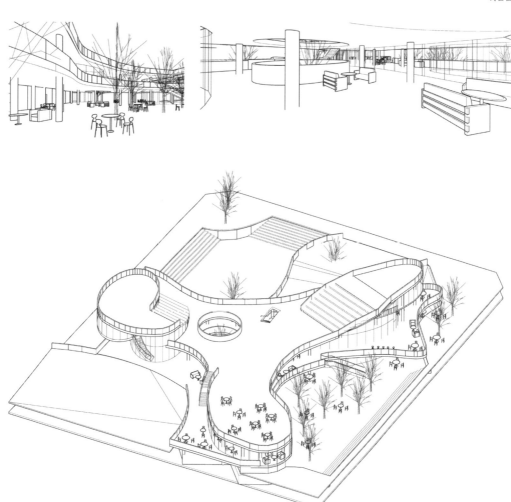

介 / 旅社

設計者｜林家豪
學　期｜2012 春

概　念｜

你走進的不是旅館，是一座森林。「介／旅社」利用一條帶狀的介質空間，在繁忙的台北創造了兩種截然不同的風貌。城市的繁忙與森林的寧靜同時出現於此，當旅人進入房間時，必須經過一條懸掛於空中的森林步道，在經過透漏著室外若有似無的吵雜的走廊，最後進入房間，感官不知不覺中在兩種空間裡互相轉換。而在關起房門的那刻，喧囂被鎖在門外，只剩下森林與旅人作伴。

利用走廊隔開的都市空間，讓每一位住宿者享有絕對的安靜品質，完全面向森林的房間，不管是在休息或是盥洗，特殊設計的空間讓人可以安心地敞開窗戶，與綠做最親切的接觸。逛街的路人也可以擁有同樣的享受，在介質中設立的破口提供了暫時性的休憩場所，也提供了綠色空間的延伸。

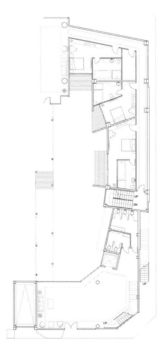
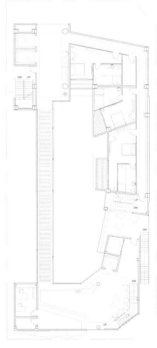

平面圖

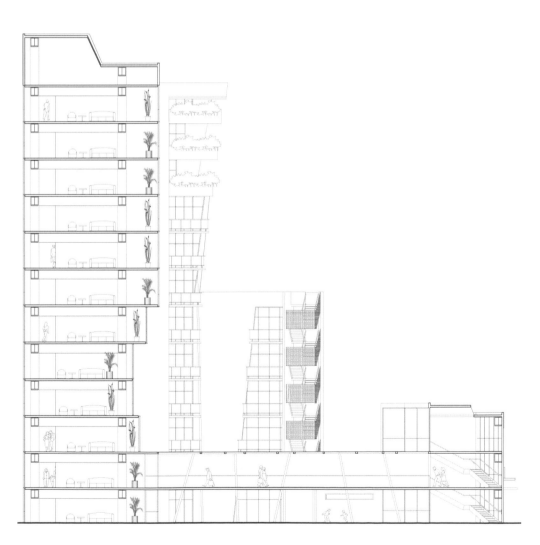

剖面圖

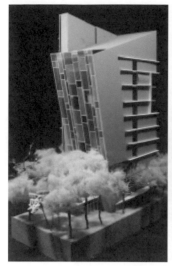
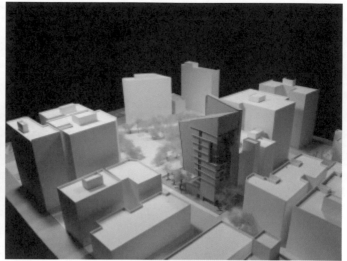

黑板樹

小葉欖仁

榕樹

小葉欖仁

黑板樹

白千層

白千層

楓樹

黑板樹

台灣欒樹

小葉欖仁

台灣欒樹

南洋杉

亞歷山大椰子

樹城

設計者| 陳佳君
學　期| 2012 春

設計概念|

基地位於商業區中，而一
旁只有比基地本身還要少
樹木的瑠公公園。基地本
身擁有許多老樹，透過樹
種分析和配置分析盡可能
的將樹保留下來。將花店
置入一樓的商店裡，讓旅
館由外到內都於植物的氛
圍中。

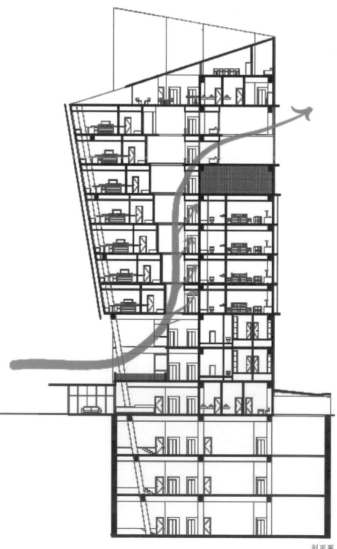

剖面圖

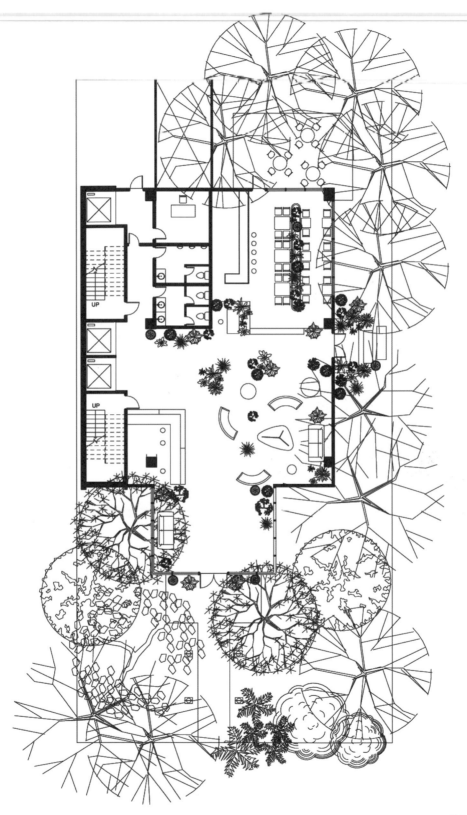

一樓平面圖

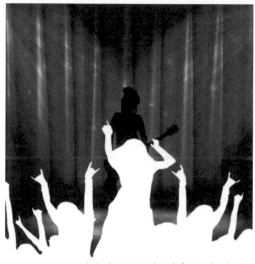

relation between rocker ,platform and pedestrian

Rock Music Hotel
Around Different Kinds of Music Activities

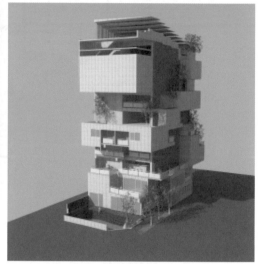

設計者│曾琬茹
學　期│2012 春

概　念│

不同種類的音樂活動分布在旅館各個角
落，透過剖面配置讓不同種活動串連在同
一個空間，旅客在旅館中藉由不同的高差
位置，選擇對活動的參與程度。行人也可
以參與部分的音樂活動，讓東區街頭多一
個新的活動樂趣。

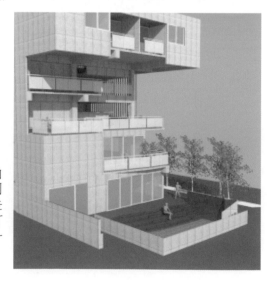

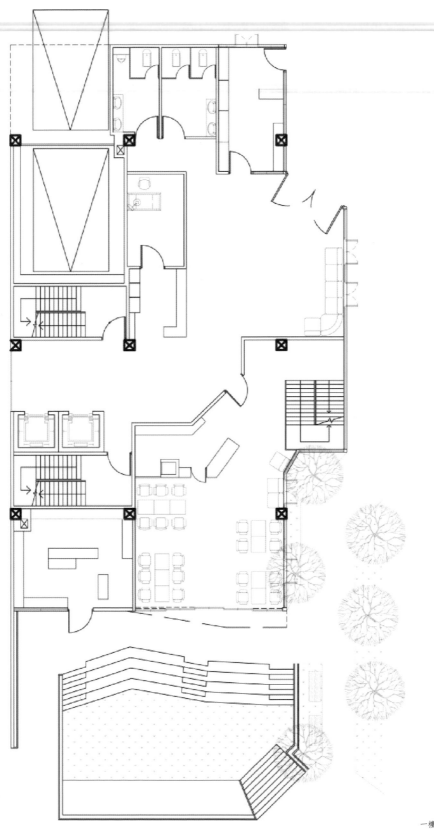

一樓平面圖

Forest Island

設計者｜劉佳宜
學　期｜2012 春

概　念｜

This site is composed by different kind of trees, each of them have their own look and styles.

By locating rooms beside there trees can create different layout of feeling, just like the context of forest.

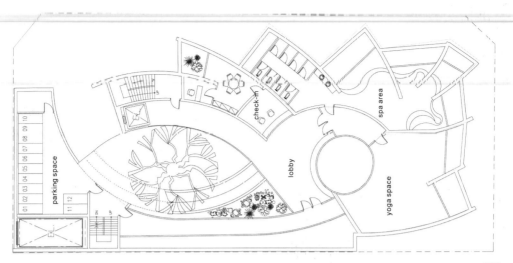

B1 Plan

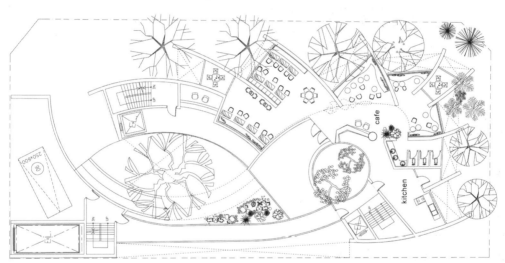

Public Space Plan

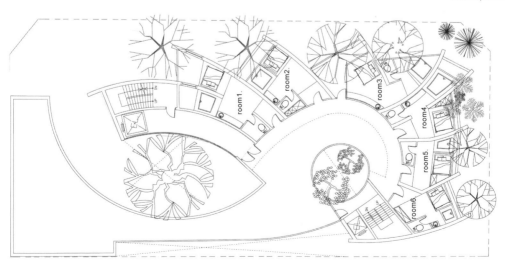

Private Space Plan

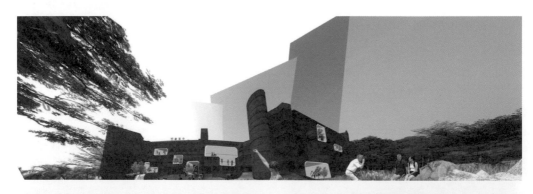

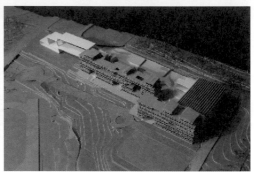

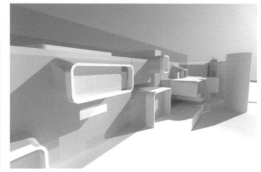

Invisible School

設計者│譚泰源
學　期│2013 春

概　念│

我的概念是穿，首先，以有機孔
洞穿破校舍的大塊量體，將自然
元素如風、光、水、綠帶等帶進
校舍，也讓活動與學生空間自由
往戶外擴散，而校舍中有機的開
放空間，為學生的活動聚集地；
並以對鄰里開放的學生餐廳，串
連校園內外的交流，也補足學校
周邊商業缺乏的問題。

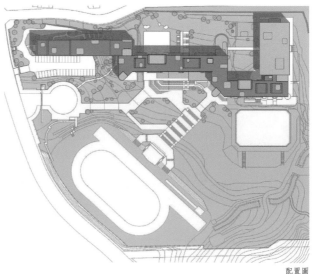

配置圖

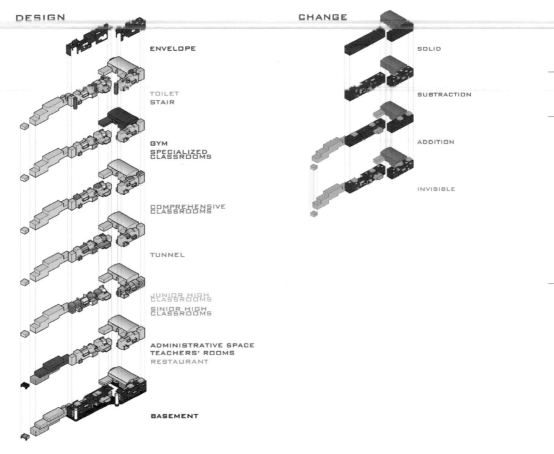

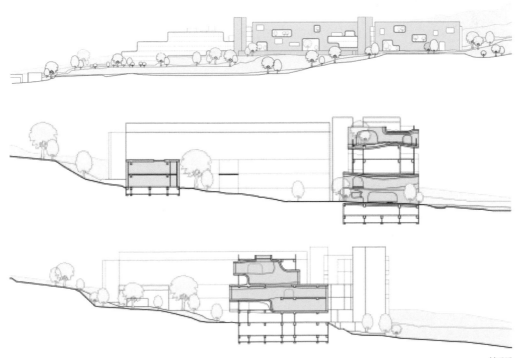

剖面圖

東西向剖面圖

南北向剖面圖

竹圍中學增建案

設計者｜謝念庭
學　期｜2013 春

概　念｜

地面層希望藉由一連串有趣的
鋪面從校門延伸至校園每個角
落；並將校舍南向原本封閉的
立面拆除，讓學生的校園活動
變成新立面的一部分；最後是
藉由圖書館的向外擴大，不僅
是視覺上，在使用上也希望能
以圖書館為核心，因此使每層
樓至圖書館的可及性提高。

一樓平面圖

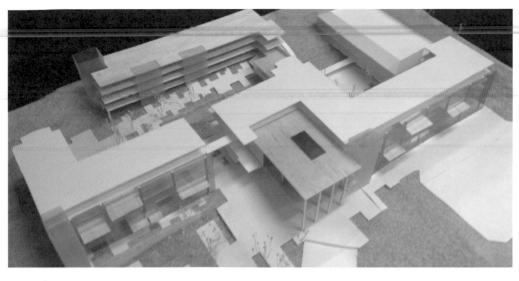

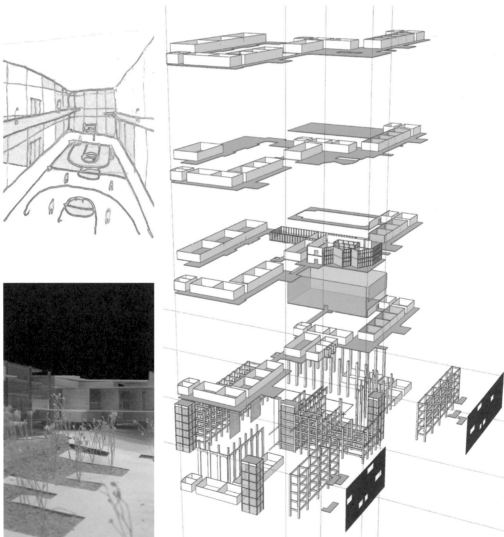

If Site without
Building

設計者｜李承翰
學　期｜2013 春

概　念｜

竹圍國中周遭是豐富的自然山林資
源，因此試圖創造一個低存在感、
活動和綠帶遍佈的校園，將校園融
入自然之中；底層減去量體產生輕
盈的感覺和讓綠穿越；屋頂層增加
植栽，出挑陽台增加高層接觸綠帶
的機會，也讓綠帶帶到屋頂層。

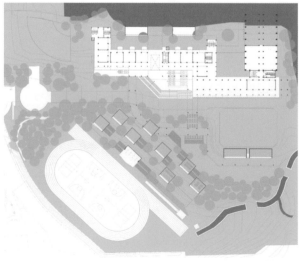

一樓平面圖

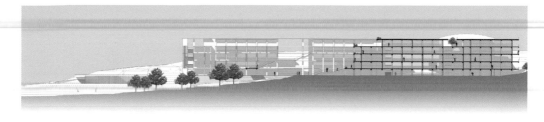

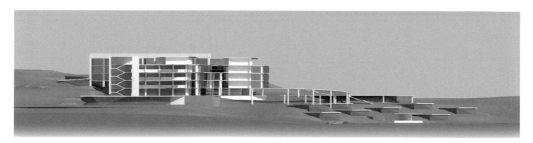

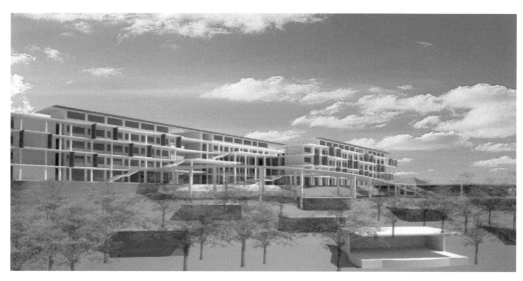

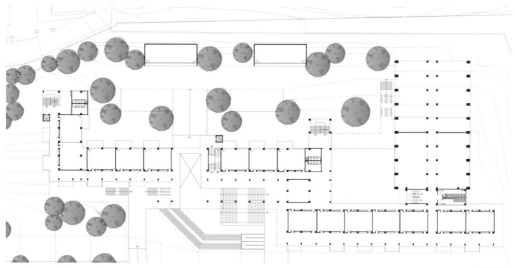

二樓平面圖

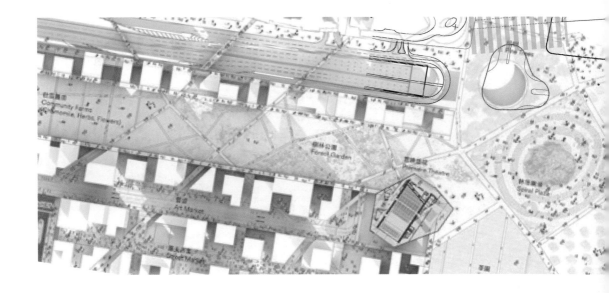

TKU
Dept. of Architecture

4th

Design Program

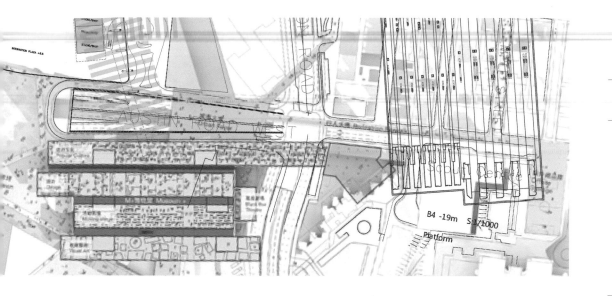

四年級設計課由九個工作室構成，工作室以「分類」的方式，達到「分工」的效果。藉由個別工作室的重點，建構建築專業所需的「基本且連續的光譜」。藉由工作室的差異性，學生可以選擇各自的學習偏好或專業取向。

這九個工作室每年的操作題目皆不同，但大致可分成以下三種方向：

議題導向：
在台灣這片土地上尋找重要議題，並親自前往調查研究，將觀察到的現象做成分析，爾後尋找與之對應的策略。

基地出走：
將基地選在海外，在無法親自前往現場的情況下，利用「工具」來蒐集資訊，以訓練整理出有用的資訊為目的，並試圖創造異文化的衝擊。

數位實驗：
由於電腦工具的出現，設計者將不再被侷限，因此可以製做出更自由且有機的形體，或是利用龐大的數據來設定參數，嘗試利用電腦工具來實驗物件、建築甚至是都市尺度的操作模式。

因此，基於以上目標，即便方向各異，但個別工作室的內容，仍應當具備以下兩項基本元素：

1. 實驗性 (Experimentalism)：前瞻性，概念性、和邏輯性的探索。
2. 專業性 (Professionalism)：工具使用的嫻熟度、和設計執行的完成度。

然而在執行此兩基本元素時，應該不時的以現實 (Reality) 為檢驗的座標。

教學群：
畢光建 / 陳珍誠 / 黃瑞茂 / 漆志剛 / 加藤義夫 / 平原英樹 / Sand Helsel /
Lain Satrustegu / 邱柏文 / 黃駿賢 / 張立群 / 金瑞涵 / 邵彥文 / 陳尚平 /
曹羅羿 / 曾柏庭 / 闕河彬 / 王世華 / 王駿揚

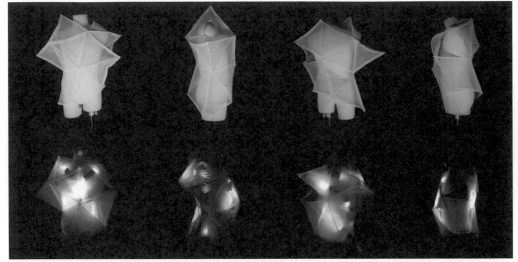

衣的概念：必須具已可看見舞者本身肢體變化的可視性；能夠隨著肢體而改變的可變性以及反映周遭環境的反映性。

分析舞者軌跡

舞
Dance

設計者｜徐茂原
學　期｜2011 秋

概　念｜

以舞者為對象，當人
們在舞動時，依附於
身體上的衣與肢體和
環境要如何的互動，
並進一步以不同的思
維設計工作室。

衣服打版圖

型態一　　　　　　　　　　　　　　　　藝術家和工作室互相呼應，提供藝術家平時展演使用。

型態二　　　　　　　　　　　　　　　　舞動時工作室會隨肢體變化。

型態三　　　　　　　　　　　　　　　透過工作室多變的光線和空間特性，使其有多種操作方式。

華納威秀

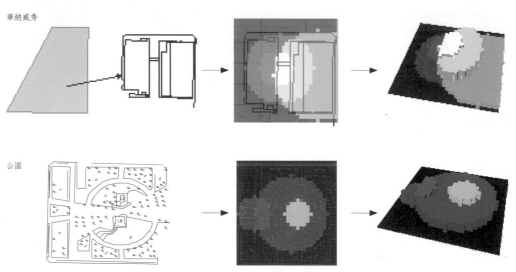

公園

活動 x 循環 x 線
Activity x Cycle x Line

設計者｜江凱平
學　期｜2011 - 2012

概　念｜

觀察台北人潮活動比較高的地
方，這些地方人的活動會高的
原因有活動集中、可及性高、活
動性質符合當地的年齡層，或者
是交通便利方便到達，造成這些
地方的發展，不是因為人為的計
畫，而是自然而然生成的。

高活動地區

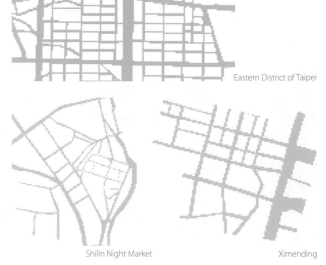

Eastern District of Taipei

Shilin Night Market

Ximending

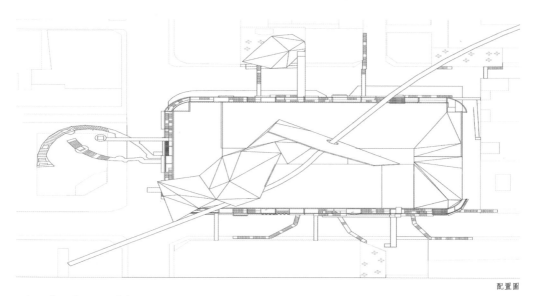

配置圖

自我表現館
西門町博覽會

設計者｜蔡孟芳
學　期｜2011 - 2012

概　念｜

藉由西門町辦博覽會的機會，將
展館以展示盒的方式置入，活化
其立面與街道的關係，並重新定
義看展的方式。此外，展示盒因
基地不同面向的環境條件而有所
變化。

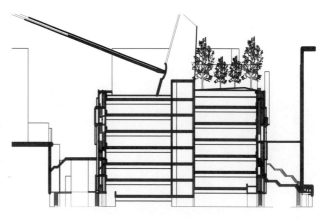

剖面圖

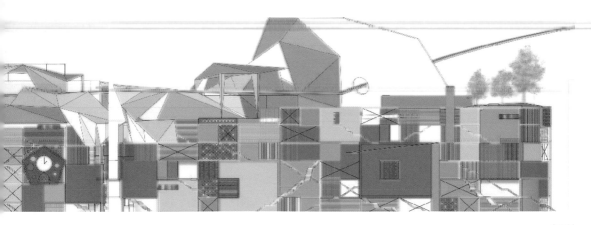

立面圖

量體操作

新泰國民運動中心
嵌

設計者｜廖愷文
學　期｜2012 秋

概　念｜

單一區域的多功能性，是
為基地中的人文特色。

嵌產生了中介；嵌產生了
延續；嵌產生了可能性。

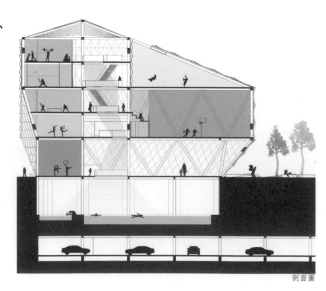

剖面圖

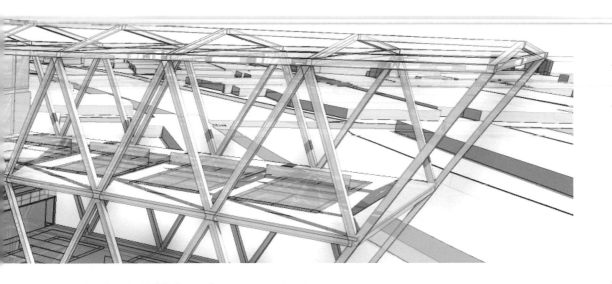

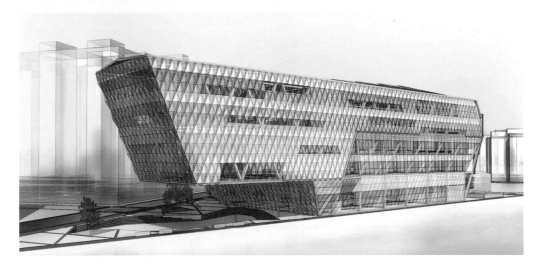

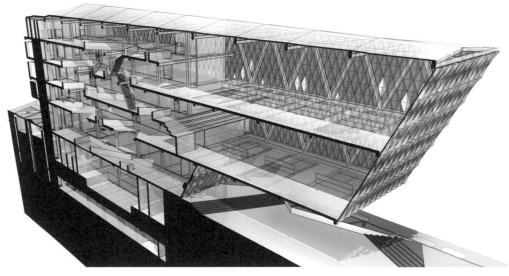

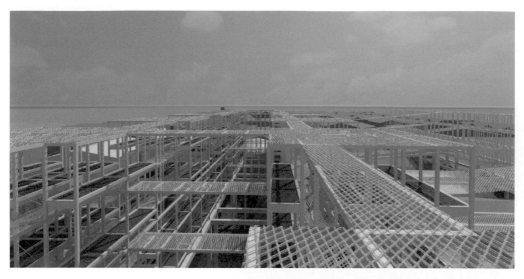

The Wondered Land
Luzhou

設計者｜馮興亞
學　期｜2012 秋

概　念｜

I wonder how Luzhou will be after the "urban renewal", so I make an image for it. And I wonder the scene I saw in Luzhou.

Luzhou converting it's industrial type. She is the PRODUCTION CITY that transforming herself of production patterns over time. Even time goes, she still maintain the old habits. Fulfill all able to produce, whether warehouses or empty space to grow vegetables.

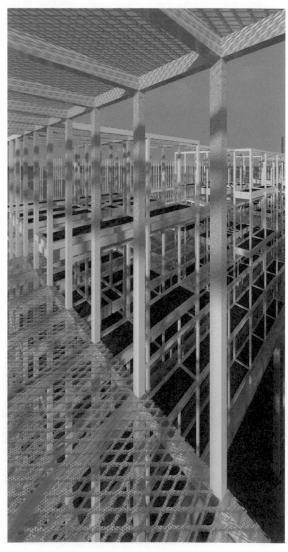

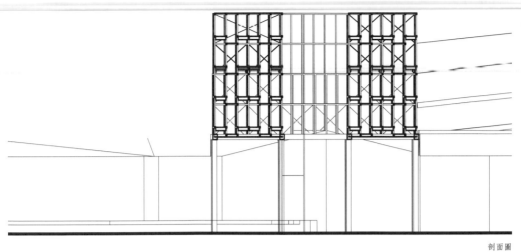

剖面圖

fish-farming with sewage
養魚汙水

diegesters 硝化池

filter screen 濾網

pourous material
多孔濾材

pumper
水泵

魚菜共生

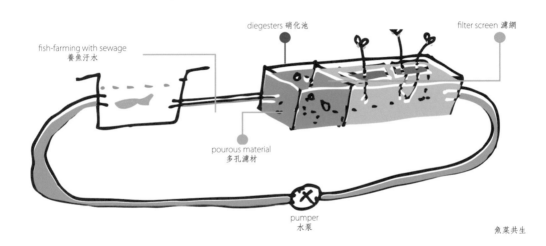

aeration tan
曝氣池

pebble-bed filter
石頭過濾

pumper
水泵

housing factory toilet

to afford the daily
consumption of
veterian

vegetarien
澆灌蔬菜

pumper
水泵

太陽能水耕栽培

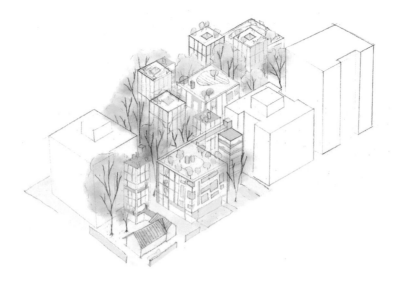

青田街
Tree X Tower

設計者｜黃潔
學　期｜2013 春

概　念｜

The reason people always stay indoors now is that there are not any link spaces between outdoor and indoor space now.

However, in the past, people who live in Qingtian Street have their own garden. Specially, the traditional Japanese house provides engawa in each unit which connects the outdoor and indoor activity.

I think people can find all the activities back even though the environment has changed.

6x8

配置圖

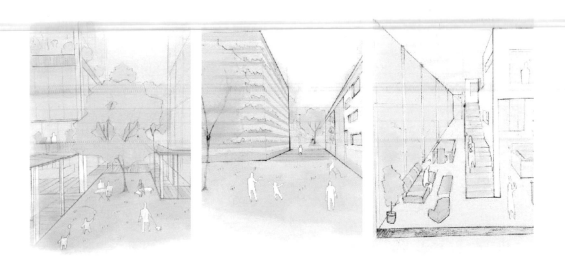

| 12X12 | 8X8 | 8X8- 1F | 8X8- 2F |

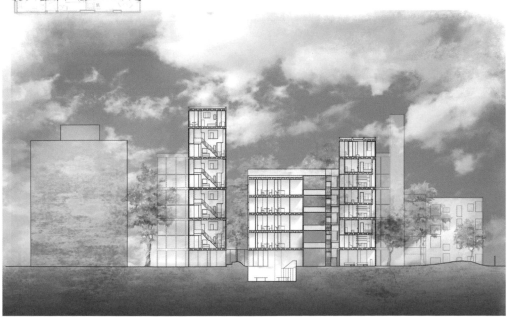

剖面圖

綠空間
新型態公園與再利用

設計者｜唐子玲
學　期｜2013 春

概　念｜

從商業區和住商混和區的空間性
質上來比較，在混和區的使用空
間上屬於親近人的尺度，且生活
便利，在一個小巷弄之間設有很
多的攤販和店家。而在商業區的
空間，最大的空間特性是具有寬
敞的使用空間，且在寬敞的使用
空間上設有大片的公園綠地。

1.原內湖園區綠地空間的使用率
　不高，放入機能增加使用率。

2.原綠地增加機能後的串連使用。

3.滿足內湖園區以及附近居民的
　新型態公園。

機能小綠地：
改善空間品質增加小型機能。

原綠地：
增加市民參與可被停留空間。

基地：
互相交流空間。

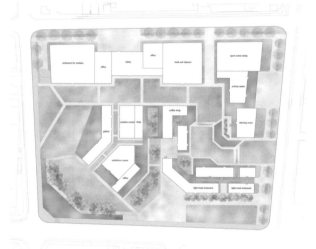

配置圖
Strategy for the park

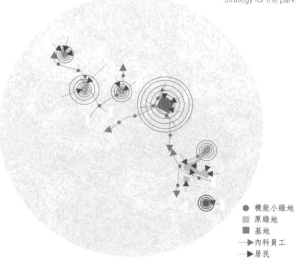

● 機能小綠地
　原綠地
■ 基地
→ 內科員工
…▶ 居民

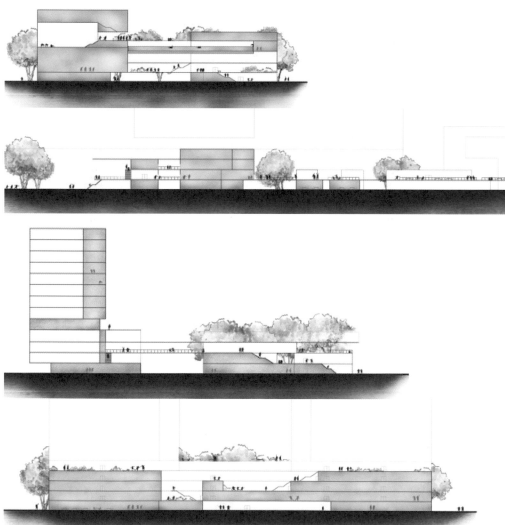

剖面圖

Windsurfing Park
Bubble Architecture X4

設計者｜謝昆達
學　期｜2011 - 2012

概　念｜

Using Sunlight reflection, Wind, Speed, Fog, Stone, Wave, Tidal Period and Sand. Space over time and distance changes.

Form parameters/Control points　　　　　　　　　　Form parameters/Curve Points and Ellipse Radius

Grid parameters/Sphere and Distance

Differents Cells/1-2,3-6,8-More(People)　　　　　　Grid parameters/Sphere and Distance

Surface Parameters/Points od Views and Ellipse

Structure Parameters/Spiral Path and Wave Pattern Cell

多孔隙都市
信義區的壓力

設計者｜吳岱軒
學　期｜2011-2012

概　念｜

人在傳統平面中走動時入口及出
口沒有選擇，若把角落打開，延
伸牆面，牆可以聯繫多個空間。
傳統上兩個空間互相連結的方式
很少，想像空間與空間不再是並
排，而是相疊，界線從實質上的
牆改變為心理上的領域感。

打開牆面、增加連結，一個街廓內兩棟長屋的滲透。

想像空間與空間相疊，空間與空間的界線從實質上的牆改變為心理上的領域感。

加入一條新的都市動線，在動線旁不得有牆面，使之成為公共空間。

1F　　　　2F

離動線越遠的地方牆面多，商業越密集。

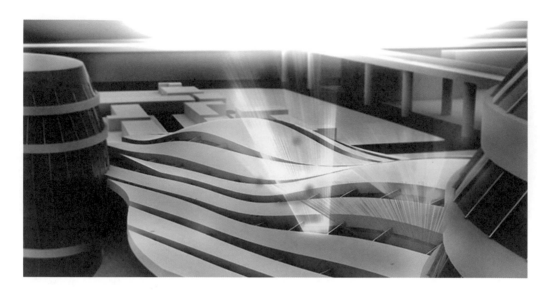

Spark Guiding
台北中央車站計劃

設計者｜郭家瑄
學　期｜2012 秋

概　念｜

當機場捷運線出現後，台北中央車站就會是世界各國與台灣本島的中介地帶，而桃園中正機場將台北旅客的登機程序拉到台北時，就可以避免現在國內出國登機的限制－要在登機前兩小時 check-in 的規定。

運用這多出來的兩小時供應國外旅客登機前的行程規劃，基地位於台北車站、迪化古街、西門町商業區三方重要觀光景點之中心，先以迪化街為重點做策略設計，透過路程、時間、各個路口的活動強度、居民的隱私度做出交叉比對，找出在兩小時內最適合觀光客的路徑，並在重點路口設計旅客的觀光機制。

而基地本身則以國際旅館為基礎，兩棟的性質則分別供應旅客短期寄宿以及長期居住。

平面圖

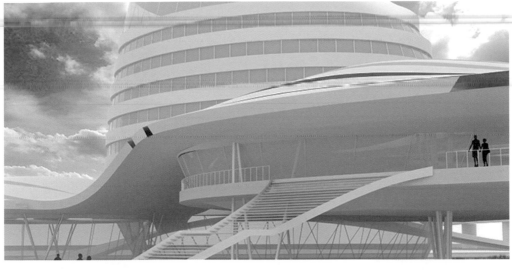

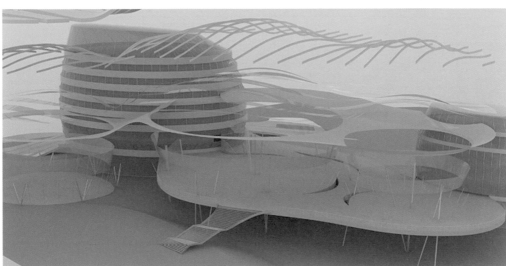

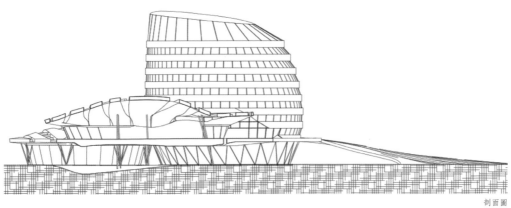

剖面圖

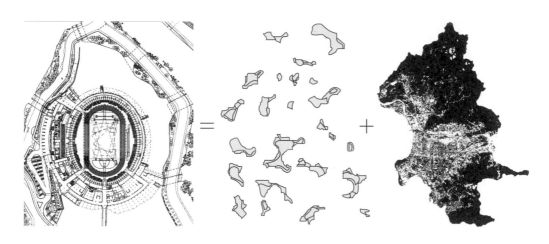

Data Olympic
Urban Olympic

設計者｜許芷毓
學　期｜2012 秋

概　念｜

Stadium is form by seat; field and audience.

I separate those three factors to individual,because I hope this game could be more localized.

| 5x5 pixels | 10x10 pixels | 50x50 pixels | 100x100 pixels |

Mapping of Taipei

After color displacement, all of the yellow stand out of the mapping , and they also jump to the highest height level.

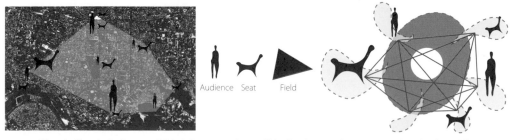

Audience　Seat　Field

When the Olympic distributes to all Taipei city, every region would develop their own character in same branding but in different ways.

重回洞窟計劃

監禁時間計畫
Jailing Time Project

設計者｜鄭幃格
學　期｜2012 秋

概　念｜

觀察四種計劃，將其手法轉化
為四種建築空間，並置入北美
館中。

1.重回洞窟計劃：可不斷轉變
的監禁空間。空間特色：大型
半戶外空間作為「主流藝術」
與非主流之交界。

2.走線人計劃：線創造出的小
孔隙融合成新空間。空間特色：
周遭方孔眾多、入口必經之
地、人潮聚集處。

3.一年行動計劃：亂數挑選前
後排列交錯。空間特色：公園
腹地廣大的休憩空間。

4.草生計劃：從模擬植物生長
依序向外生長，加入植物纖維
使其產生穿透性。空間特色：
為北美館主入口，擁有廣大廣
場。

草生計劃

一年行動計劃

走線人計劃

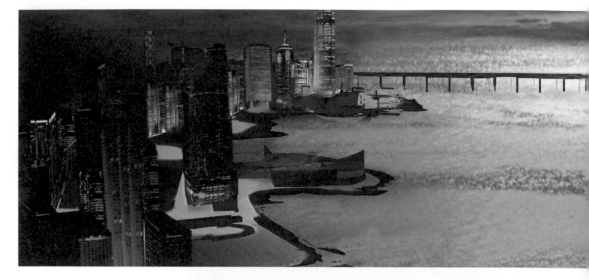

Cultural Blider
Local X Icon

設計者｜劉佳宜
學　期｜2013 春

概　念｜

Nowadays,Hong Kong is already become one of the most famous tourist attraction for a while. The tourist industry also become maturer,

On the other hand,all tourists know the same attraction and local poeple all the time.

Gradully,knowing the true aspect of Hong Kong become harder and harder.

My proposal is to find the balance point between the local people and the tourists.

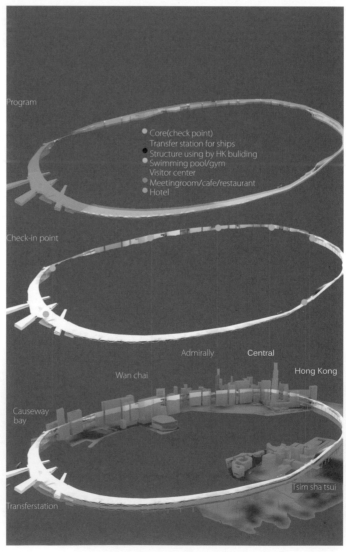

Program

- Core(check point)
 Transfer station for ships
- Structure using by HK buliding
- Swimming pool/gym
 Visitor center
- Meetingroom/cafe/restaurant
- Hotel

Check-in point

Admirally　　Central

Wan chai　　　　　　　Hong Kong

Causeway bay

Tsim sha tsui

Transferstation

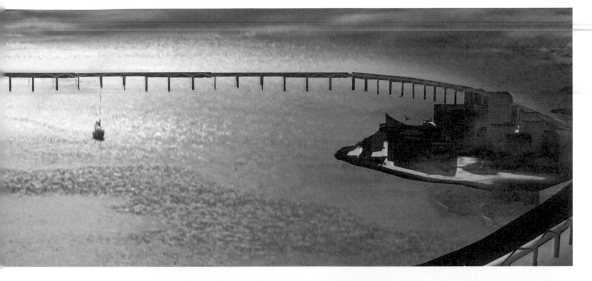

plan

Diagrammatic Instrument Morphing Machine
Maurits Cornelis Escher

設計者｜吳冠毅
學　期｜2013 春

概　念｜

觀察 Maurits Cornelis Escher 的
作品，去轉化成空間。

1. 基地於北館的東北方延續三樓
朝北場館的風景，為一通往北方
河岸的橋，橫跨馬路，格柵開口
隨人行動朝向可觀風景的方向的
互動裝置。

2. 位於北美館東南方與花博公園
接合，由地景概念與草地結合，
地下為展覽空間，隨東方機場飛
機起降，經過基地進行開合。

3. 位於北美館東方與樹林相接，
由模型黑白間無限變化，轉化到
美術館管狀展場延伸戶外嘘空
間，此為戶外雕塑品展示空間，
流動的系統縮放，使遊客可在樹
林間穿梭。

4. 位在台北故事館與風景相接的
瞭望台，由模型的重疊轉動創造
一個無限延伸的崎嶇空間。

A Series of Leisure

設計者│楊依臻 胡勛格
學　期│2013 春

概　念│

為什麼台北市最為繁忙的街道之一「信義路」不能將台北市最大的廣場空間「中正紀念堂」與台北市最大的公園「大安森林公園」和市民品嘗美食的商業巷弄「永康街」串連呢？

我們提出一個生成都市紋理的新方案去根據區域的速度差異分配量體和 program 的置入再根據原有區域特色做適度的空間紋理再塑造。

根據樹的連結、和其中垂線的連線與車輛處入口的連結去生成量體的 pattern 去分析設計結束後的速度分布。再根據其速度的快慢分別配置商辦、旅館、住宅與小型商業出租空間等。

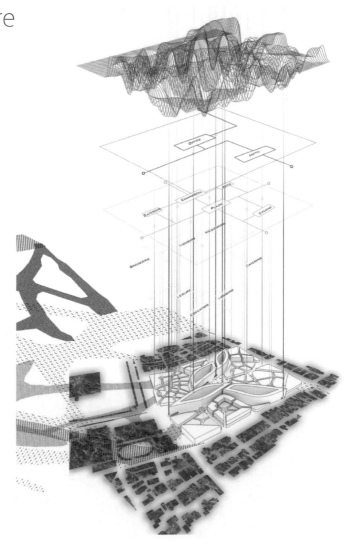

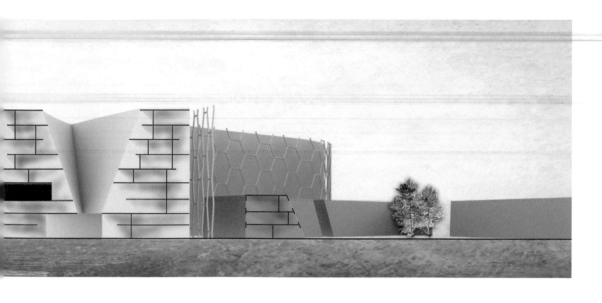

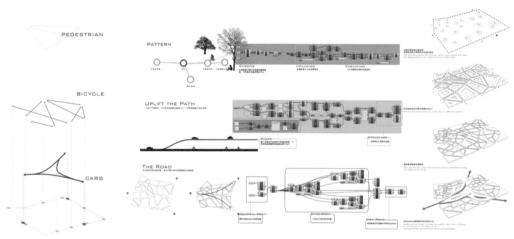

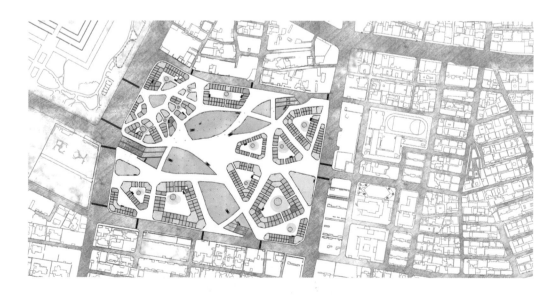

華光社區
金磚上的遺民

設計者｜潘致辰 蔡欣芳
學　期｜2013 春

概　念｜

華光社區有著複雜的所有權關係，過去空間演變和周遭活動造成了現有生活環境的品質，其空間特徵反映了居民不同時期材料累積下來的都市紋理。

華光社區原為日治時期的監獄宿舍，有著卷村的生活形態，其建築被視為一體，隨著時間的過去，慢慢搬遷、加蓋等演變成現今的華光。

藉由過去的歷史脈絡作為新的媒介，去重新定義共享空間，我們試著操作數學模型去解決現有的問題。設計操作的重點為測試的過程，放置不同點和篩選去將路徑控制出來，從平面到剖面之間有著相互的關係，最後形成了新的都市紋理。

building

path

landscape

main

open space

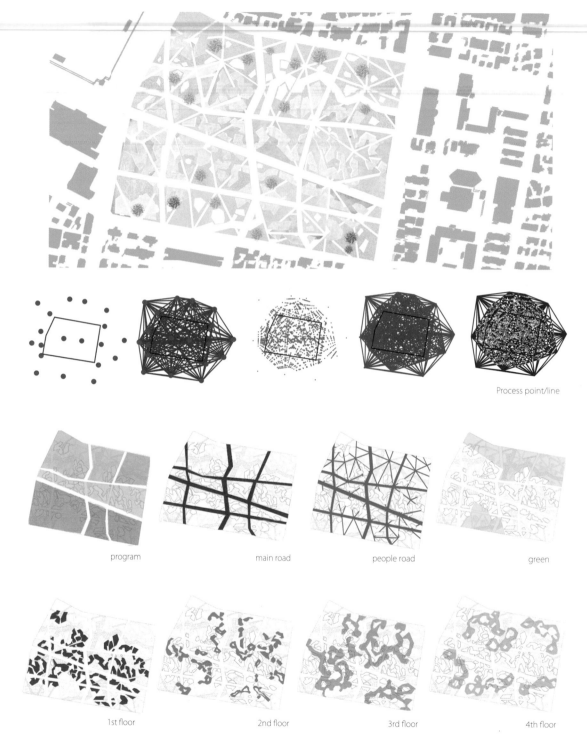

Process point/line

program

main road

people road

green

1st floor

2nd floor

3rd floor

4th floor

當代侘·寂藝術村
亞洲藝術村

設計者｜彭宏捷
學　期｜2011-2012

概　念｜

當代侘寂藝術村 (MWSAV) 是以
國際藝術村來思考當代日本藝術
的創作空間。

以研究代表日本藝術精神之一的
侘·寂 (wabi-sabi) 為出發，就
富含侘寂經典的京都為基地，尋
找其精神落實再轉化的機會，由
桂離宮、京町屋、俵屋旅館作為
發展脈絡，在城市密集與複雜化
的過程中討論人與自然的關係。
過去侘寂用藝術來詠嘆自然，而
本設計重新定義人與自然好比人
與藝術品。

在 MWSAV 具有一套迂迴的參觀
動線使人穿梭於展示區間，如同
經驗隱晦與突現的侘寂，同時用
一個天井與空中平台系統，讓空
間經驗在視線、光線和借景交互
編織下，藝術村從小世界的探尋
到大宇宙的融合，展現侘寂思維
的豐富與包容。

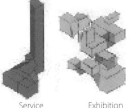

Service　　　Exhibition　　　Studio　　　Void

winding path　　　jumping gallery　　　studio as gallery
gallery as studio

1.view control　　　2.daylight control　　　3.vanous view

in the garden　width of alley
on the alley　　　solar angle of the site in ktoto　　　extend the visual experience and
reduce the mass presure by mass
setting

change feeling by vision shifting　　　on summer solstice=78.5
on wintwer solstice=31.5

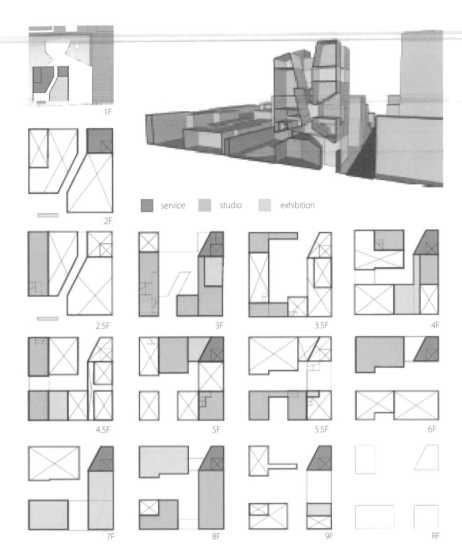

service　　studio　　exhibition

1F
2F
2.5F　　3F　　3.5F　　4F
4.5F　　5F　　5.5F　　6F
7F　　8F　　9F　　RF

Dig Out Your Soul
山海塾

設計者｜賴怡婷
學　期｜2012 秋

概　念｜

A circulation from 'Born' to 'Death' in the state of timeless.
Underground is a image that dead temporarily.After watching the performance , the soul would be purified.

Use skins to create space

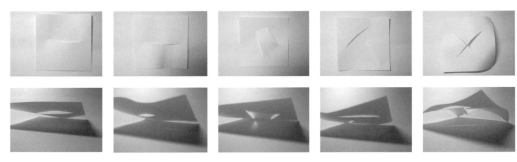

Use skins to create space

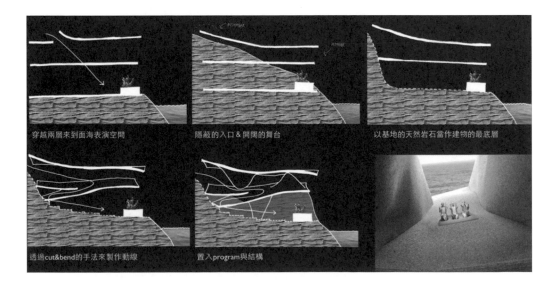

穿越兩層來到面海表演空間

隱蔽的入口 & 開闊的舞台

以基地的天然岩石當作建物的最底層

透過cut&bend的手法來製作動線

置入program與結構

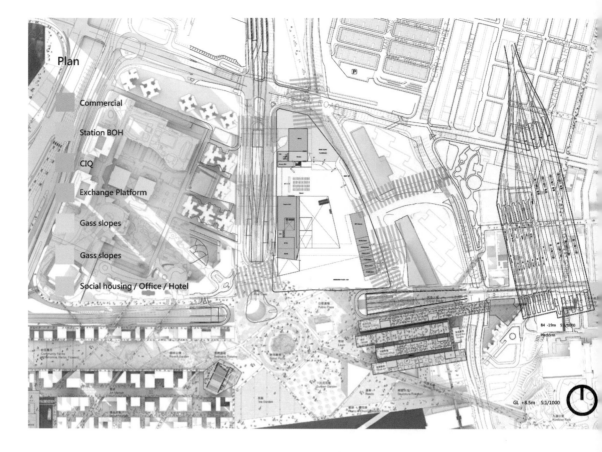

Plan

Commercial

Station BOH

CIQ

Exchange Platform

Gass slopes

Gass slopes

Social housing / Office / Hotel

GL +8.5m S:1/1000

No Identity of Hong Kong
Guangzhou-Shenzhen-Hong Kong
High Speed Rail Station

設計者｜蔡昀霖
學　期｜2012 秋

概　念｜

The base contains the conditions of
international travelers from the airport to
Kowloon MTR station, connected to
mainland China's high-speed rail and the
locial in Hong Kong.

I want to create an identity, no longer
distinguish between ethnic country
caused the estrangement together to
know each other, in other words, to
put aside subjective awareness of the
background of the people in this station
is a heterogeneity redefine identity.

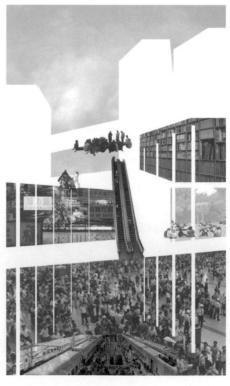

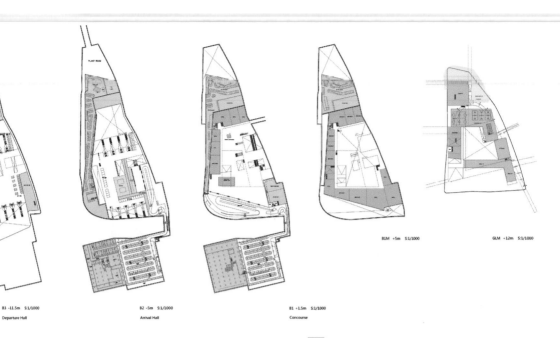

B3 -11.5m S:1/1000
Departure Hall

B2 -5m S:1/1000
Arrival Hall

B1 +1.5m S:1/1000
Concourse

B1M +5m S:1/1000

GLM +12m S:1/1000

Section AA' S:1/500

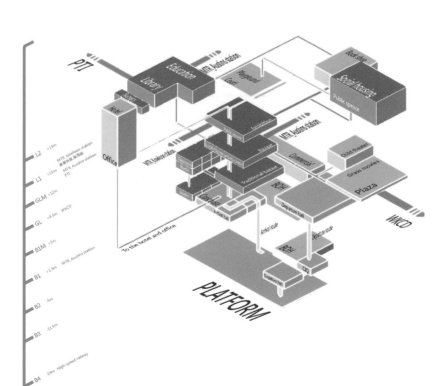

Program organization

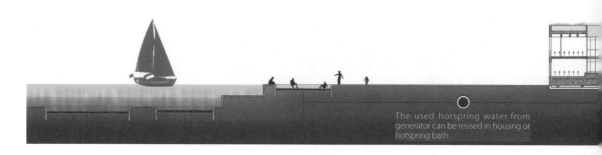

The used hotspring water from generator can be reused in housing or hotspring bath.

The Newly Landscape of Geothermal Eco-town
Yesa Reservoir

設計者｜黃冠傑
學　期｜2013 春

概　念｜

After the observing,the final thing is unit,each unit is enveloped by double concrete wall,to adapt the hot weather in Yesa,and also concrete is easy to take from this site because lamestone is the major geography here in Yesa.

The concrete wall also determine privacy of resident.So if you are a big family, you can use the same wall and seperate two parts of living area,but which also have the same public sharing space.

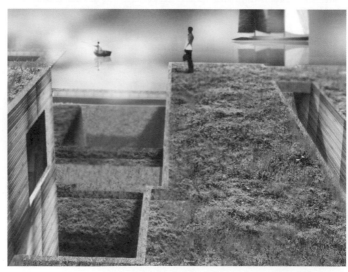

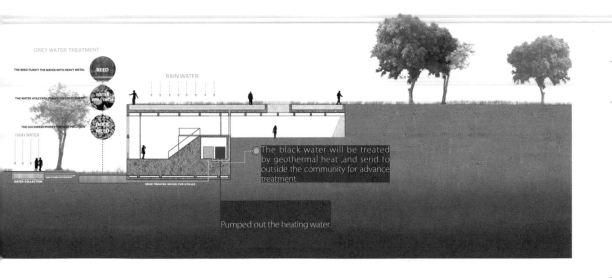

GREY WATER TREATMENT

THE REED PURIFY THE WATER WITH HEAVY METAL

REED

THE WATER HYASYNTH PURIFY POISON ELEMENT

WATER HYASYNTH

THE DUCKWEED PURIFY THE REST POLLUTION

DUCK WEED

RAIN WATER

RAIN WATER

WATER COLLECTION

SEND TREATED WATER FOR UTILLE

The black water will be treated by geothermal heat ,and send to outside the community for advance treatment.

Pumped out the heating water.

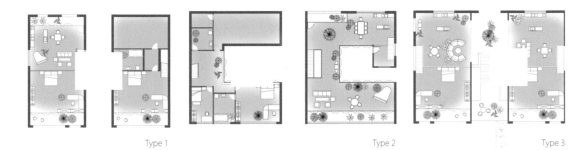

Type 1 Type 2 Type 3

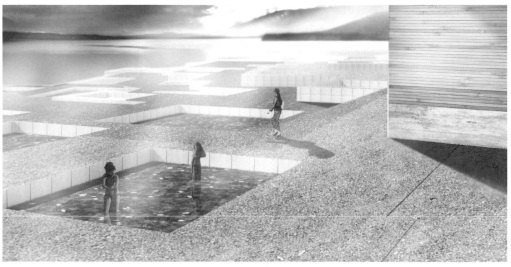

The hotspring currently is not being managed,this Eco-town's artificial landscape will provide a safty place for tourists to have hotspring bath,and also can have a good view of Yesa reservoir.

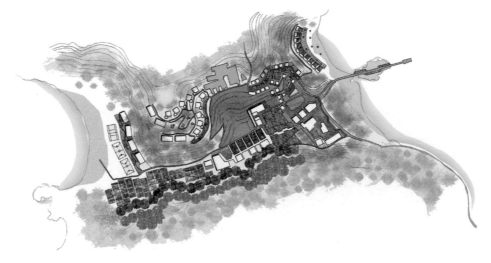

site plan

Organic Lifestyle
Island City

設計者 | 陳乙蟬
學　期 | 2013 春

概　念 |

WWOOF is a world wide network of organisations. We link volunteers with organic farmers, and help people share more sustainable ways of living.

WWOOF is an exchange - In return for volunteer help, WWOOF hosts offer food, accommodation and opportunities to learn about organic lifestyles.

WWOOF organisations link people who want to volunteer on organic farms or smallholdings with people who are looking for volunteer help.

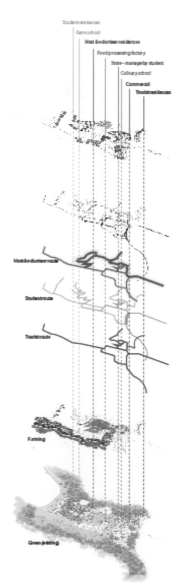

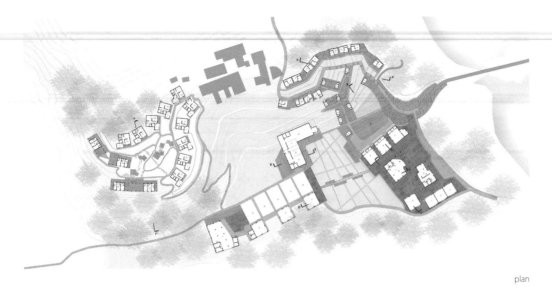

plan

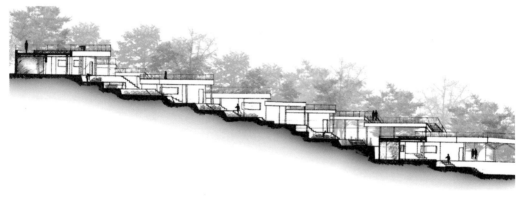

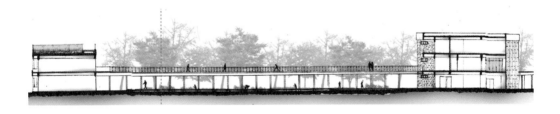

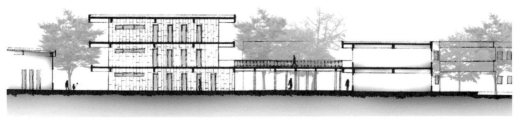

section

TKU
Dept. of Architecture

5th

Thesis Design Program

淡江建築的畢業設計教學，最終的目標是讓每位同學如創業家般，提出能 transform 建築設計以解決當今面對複雜環境問題的視野與方法，強調建構多元創新的論述式設計；引導學生從分析歷史、科技、社會、基地等涵構的交互影響出發，結合跨文化與跨領域的理解，避免技術與形式上的單純模仿，以此建構具 "自發、多元、與創新" 的設計思考、設計方法、設計論述、與最重要的設計行動。事實上，涵構中的各種因子從來就不曾獨立存在，History is a magic mirror. Who peers into it sees his own image in the shape of events and developments. It is never stilled. 這是基迪恩在 Mechanization takes commend 這本書的開場白，我很喜歡他對歷史的詮釋，因此在這裡，歷史不再只是對於過去事件如何發生的紀錄，而是綜合前述各種涵構等的動態時代結構。

淡江畢業設計的類型大概可以簡略分為下列幾種：第一種是新原型，建築之所以能往前推進，其實是因為後面的人不停反思前面的人所設下的典範，也就是說新原型是一種以進步批判為主的想像，從分析原有的建築類型開始，以再定義、再詮釋與重新思考傳統空間計劃的必要，等方法進行衝突性的並置與拼貼。第二種是透過研究分析，將歷史與理論視為立足點上再結合新條件以形成新的看法。第三種是由基地涵構出發，設計強調結合並轉化原有基地的特質。第四種是以材料研究為主的設計。第五種是社會性與政治涵構議題的作品。

建築評論家 Jeff Kipnis 很喜歡問建築家與建築系年輕創作者一個問題：你在建築創作上的 "同事" 有哪些人？其實背後的意思是問你如何定位自己的作品，並希望與哪些建築家的作品產生對話、一起合作交流、或者是共同受到討論？我認為某種程度上，這樣的觀點與目前淡江建築的設計教育分享了共同的討論基礎，也就是說多元創新的涵構設計論述與行動，其實就是透過尋求共同討論／辯論的基礎，以建構創作座標與定位，也就是創新的涵構式設計。

教學群：
吳光庭／鄭晃二／漆志剛／徐維志／楊家凱／鍾裕華／林家如／周書賢／吳聲明／
郭宗倫／許麗玉／彭文苑／邵彥文／張淑征／廖嘉舜／謝佑祥／平原英樹

Recipe Library 食譜圖書館
Where content delicious knowledge and culture index

設計者｜鍾欣庭
學　期｜2013

概　念｜

食譜圖書館位於台北大安區的寧靜住宅區內，緊鄰著小學校以及永康餐廳街，食譜圖書館是一個融合都市生活，各國文化以及美味知識的食物環境。

食譜圖書館有一個書庫塔，裡面保存著家傳料理的食譜和一些影像紀錄檔，來自小學校的小朋友從學校連接種植各種食材的溫室來學習，地下室是一個社區居民交流的大廚房，在一樓則是各種不同文化料理設備和專業廚師表演的舞台，整個圖書館是一個被食材、食物香氣以及人們施作時的專注與創造力所包圍出來的空間。

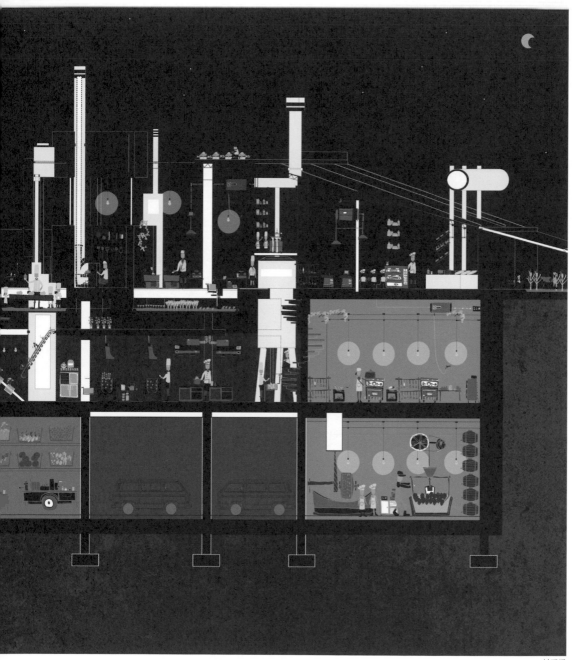

剖面圖

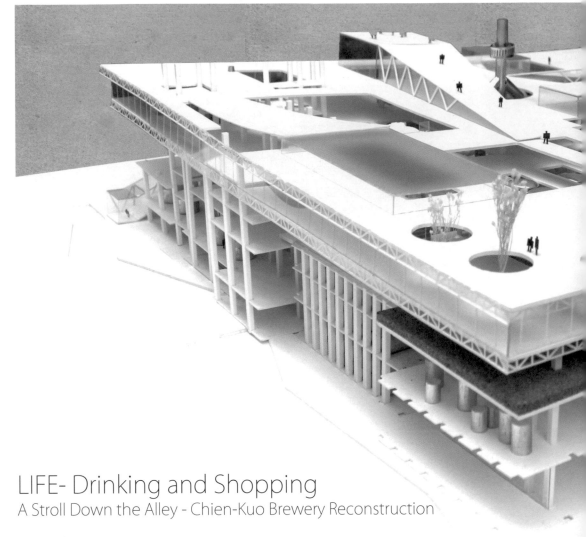

LIFE- Drinking and Shopping
A Stroll Down the Alley - Chien-Kuo Brewery Reconstruction

設計者｜姚思安
學　期｜2013

概　念｜

這個作品試圖模糊街道與建築的邊界，透過改造建國酒廠，讓以步行為主的台北城市經驗得以在這個區域延續，因此每天的生活場景能與釀酒的過程結合，不斷發酵，隨時間產生新的變化。目標是設計城市生活中的過程，而非終點 destination。建國啤酒廠內部依然在運作並保留多歷史性建物及設備，具備諸多淺在的優勢。打開圍牆，在舊工廠中創造路徑連街，銜接舊建築的屋頂、製酒的通道、日據時代的木結構；製酒設備穿插在路徑四周。路徑與周遭的都市街道紋理連街，在這裡悠閒漫步於過去的歷史空間，參與現在正在運作的製造過程。

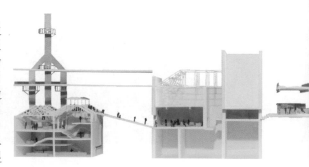

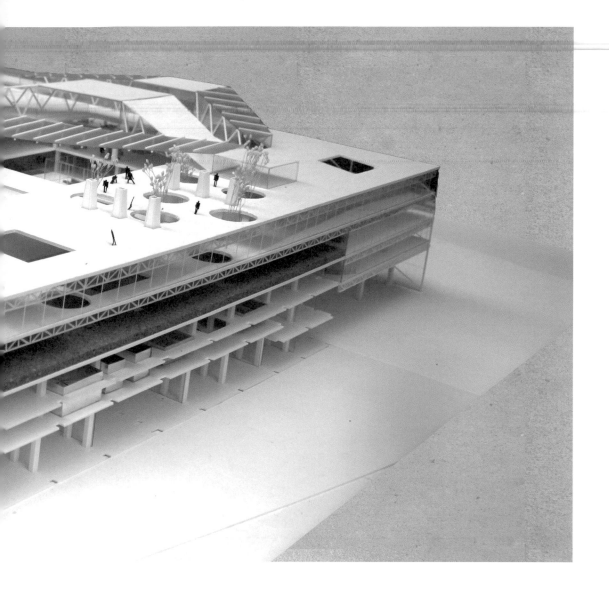

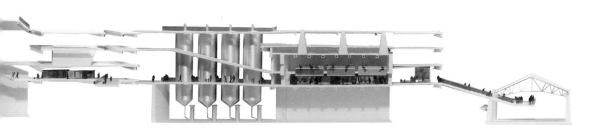

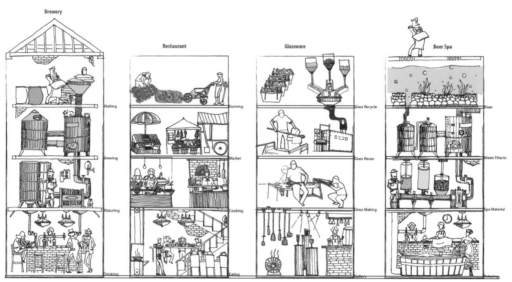

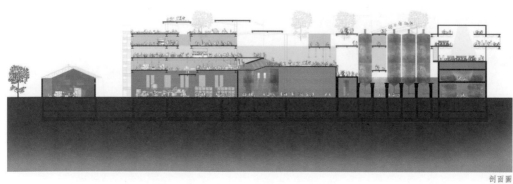

剖面圖

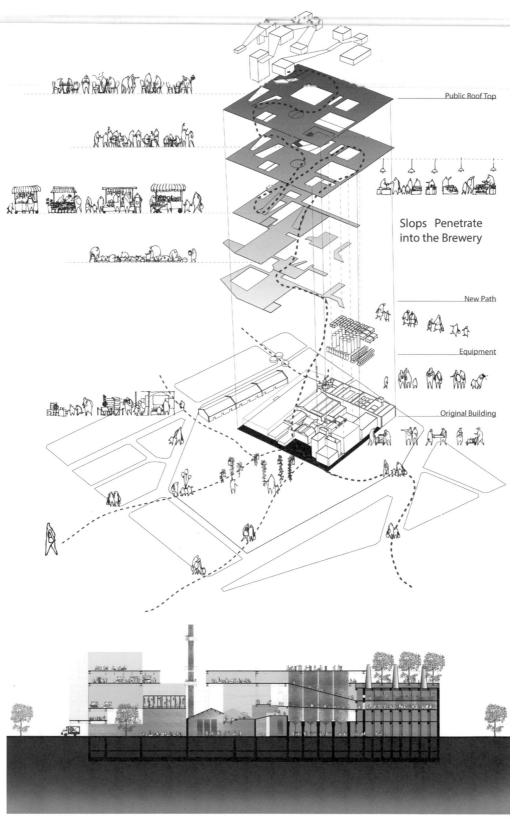

Public Roof Top

Slops Penetrate
into the Brewery

New Path

Equipment

Original Building

剖面圖

The Digital Lamp of Architecture
A New Church Prototype based on Seven Lamps of architecture

設計者│高鼎鈞
學　期│2013

概　念│

The Digital Lamp of Architecture referred to John Ruskin's book "The Seven Lamps of Architecture" and make a comparison between its age and our digital age. Through traveling, description in theory can be highly discovered within backpacker's own eye.

Finally, digital technology was implanted into church architecture as an example to reflect on Ruskin's theory. One of the most important element is "Sublime." Besides, scale, structure and ornamentation was used to interpret and practice in Digital Architecture.

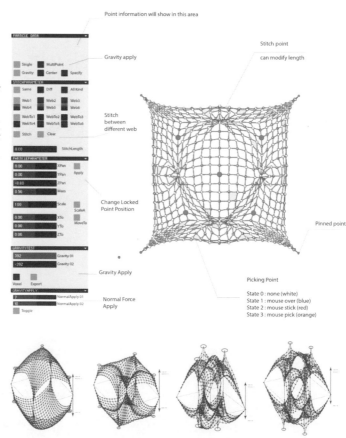

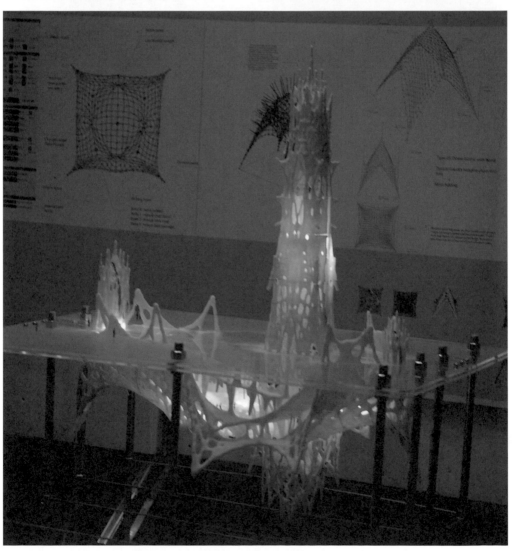

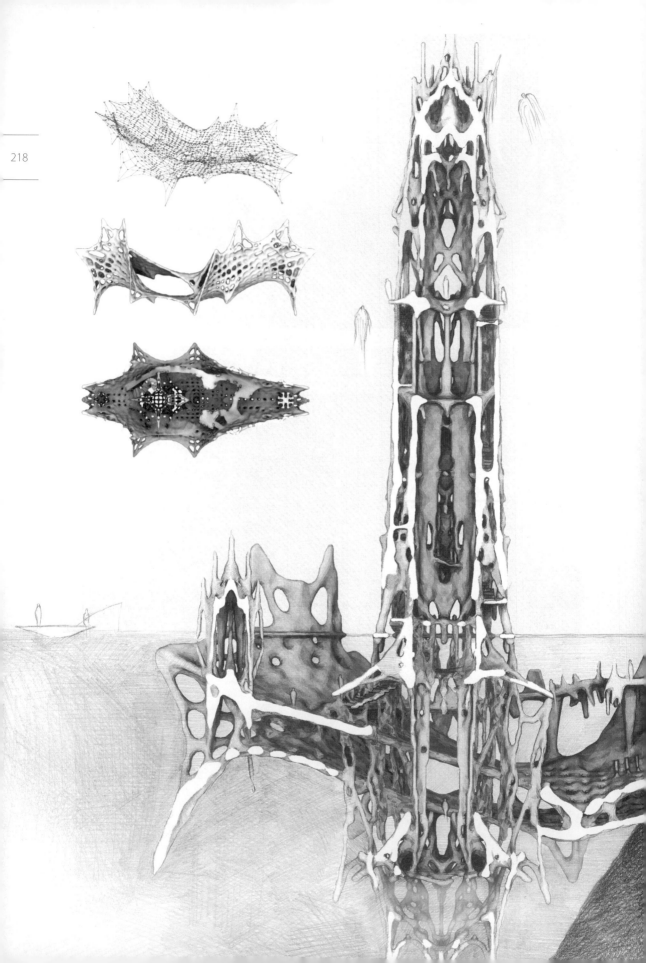

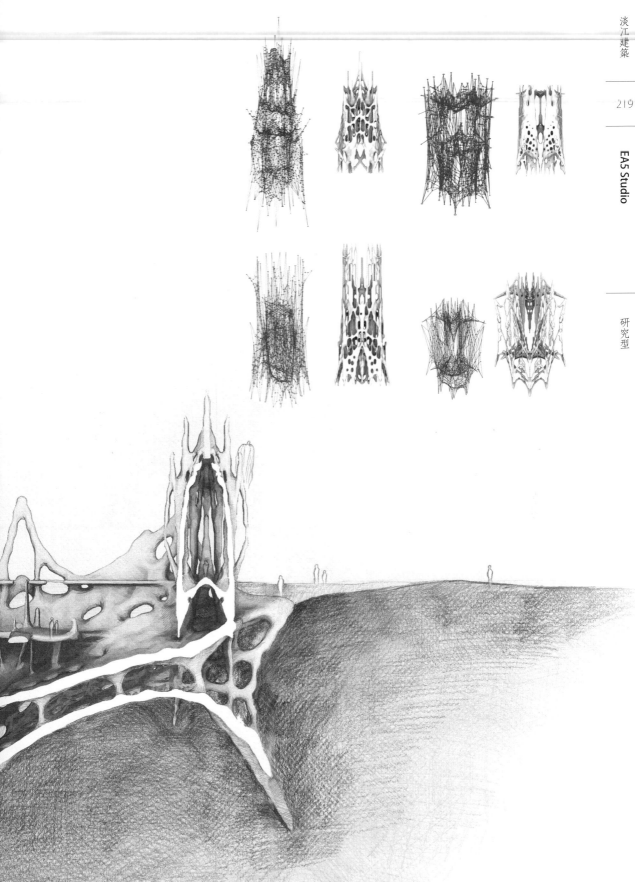

海綿建築
Intelligence Artificial Architecture

設計者｜黃信惠
學　期｜2012

概　念｜

海綿建築是個擁有智慧化的機械結構建築。跟海綿一樣，內部的結構，需要使用時可以展開，不用時可以被壓縮；因為使用的需求可以改變他的外型；有智慧的感測可以隨時改變建築物的空間；可以自行移動到不同地方；經由每次的設定以及感測裝置能夠學習如何達到最佳的效率。

Flexibility

桿件為可以伸縮的型態，每根桿件都可以伸長兩倍的
距離，而三角形就可以變成各種形狀。

Combination

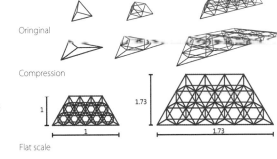

Unit Pair Combination

Oringinal

Compression

Flat scale

Secondary Structure

將三角形的中間劃分為更細的三角形，就可以形成次要結構。
這個結構可以形成鋪面，不管外圍三角形的變形為何都可以隨
著外型做改變，並且比伸縮模結構更為堅固。

Detail

A：桿件馬達側
B：桿件ＩＣ側
C：桿件連接伸縮桿
D：連接中心軸
E：連接片
F：活頁
G：連接中心軸
H：步進馬達
I：聯軸器
J：螺絲牙棒
K：螺牙滑片
L：L型鐵片
M：螺絲
N：ＩＣ面板
O：電源轉接器

Site

此基地位於仁愛路四段，週一到週五是車流量龐大的馬路，週六週日禁止車子通行，會做為活動
或是廣場來使用，基地的變化非常大，所以我選擇在這邊放置我的建築。

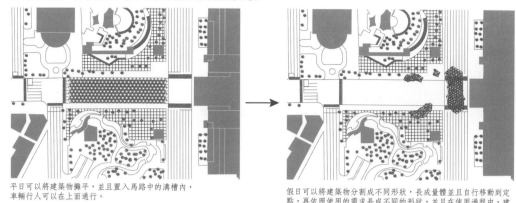

平日可以將建築物攤平，並且置入馬路中的溝槽內，
車輛行人可以在上面通行。

假日可以將建築物分割成不同形狀，長成量體並且自行移動到定
點，再依照使用的需求長成不同的形狀，並且在使用過程中，建
築物可以不斷的變形以提供使用者的最佳需求。

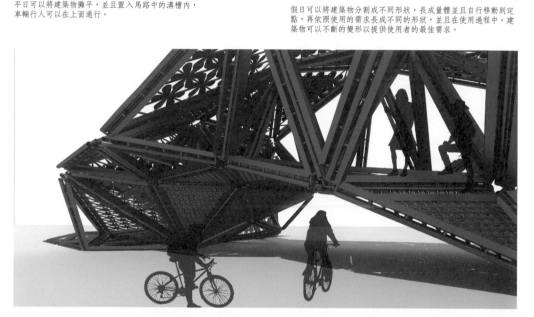

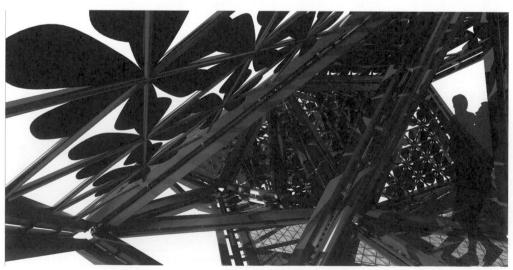

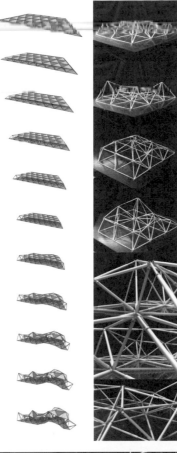

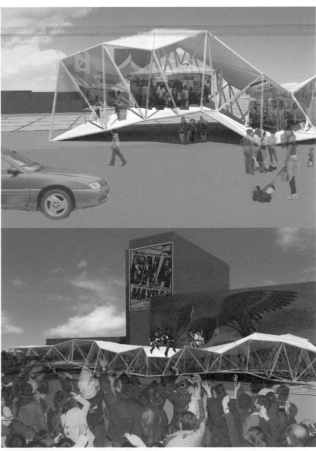

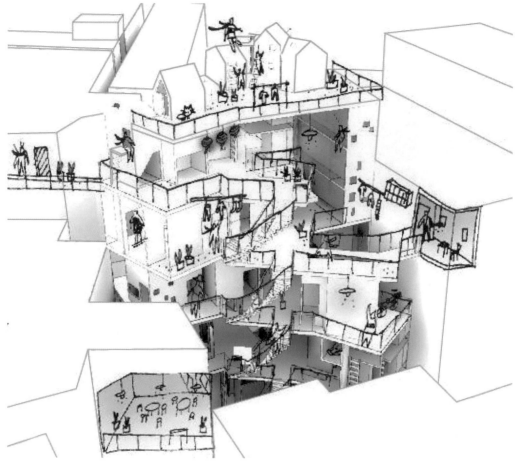

居住涵構主義
微型公寓自動販賣機

設計者｜邱嘉盈
學　期｜2013

概　念｜

延續都市涵構主義 Noli Plan、
Colin Rowe's Contextualism 到
Re : American Dream，並結
合 Colin Rowe 的 Resolution、
Collage、Collision 等三種設計
方法，將二度平面的都市紋理，
轉譯成四度的表現手法，重新
看待在都市中，比住宅尺度更
小的居住涵構，尺度重新被置
入在舊有街區的樣貌，在紋理、
尺度、活動、關係、所有權、
開口等，四度空間下，產生新
的平面跟拼貼。

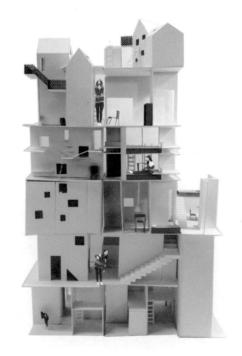

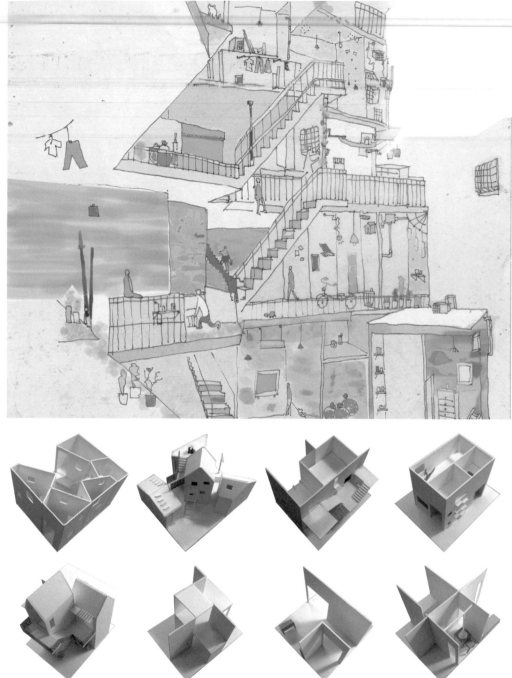

建立 12 種類的模型重新組構，這些充滿生命力的事，會在縫隙中產生，創造出空間的灰色地帶。

配物機器
廢棄造船塢改建

設計者｜郭涵
學　期｜2012

概　念｜

The fishing port of Keelung is located at the seawater area which is between the Peace Island and the main island, and this port was used as a northern base of Taiwan for deep-sea or pelagic fishing. it is called Cheng-Bin Port.

8:00 am —— 10:00 am

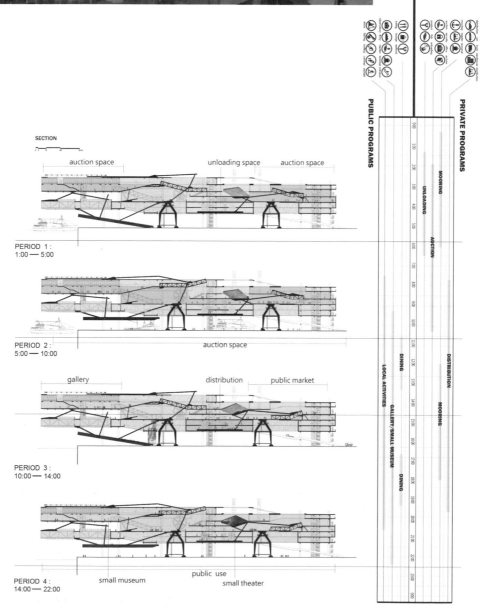

SECTION

auction space unloading space auction space

PERIOD 1 :
1:00 —— 5:00

auction space

PERIOD 2 :
5:00 —— 10:00

gallery distribution public market

PERIOD 3 :
10:00 —— 14:00

public use
small museum small theater

PERIOD 4 :
14:00 —— 22:00

PUBLIC PROGRAMS PRIVATE PROGRAMS

MOORING
UNLOADING
AUCTION

DINING
DISTRIBUTION
LOCAL ACTIVITIES
GALLERY/SMALL MUSEUM
MOORING
DINING

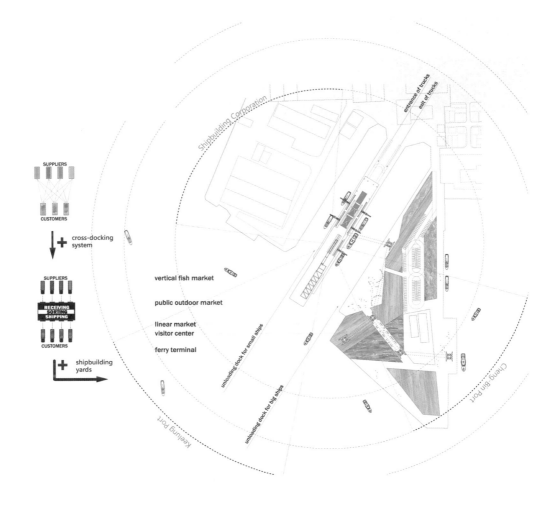

SUPPLIERS

CUSTOMERS

↓ + cross-docking
system

SUPPLIERS

RECEIVING
SORTING
SHIPPING

CUSTOMERS

↳ + shipbuilding
yards →

Shipbuilding Corporation

entrance of trucks
exit of trucks

vertical fish market

public outdoor market

linear market
visitor center

ferry terminal

unloading dock for small ships

unloading dock for big ships

Keelung Port

Cheng Bin Port

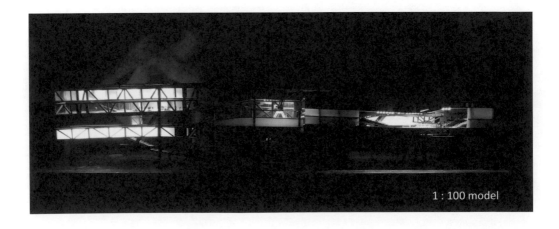

1 : 100 model

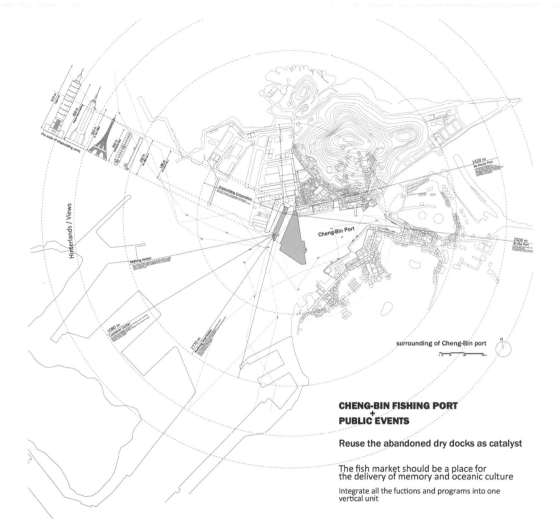

surrounding of Cheng-Bin port

CHENG-BIN FISHING PORT
+
PUBLIC EVENTS

Reuse the abandoned dry docks as catalyst

The fish market should be a place for
the delivery of memory and oceanic culture

Integrate all the fuctions and programs into one
vertical unit

THE HISTORY RETURNS
program : a museum
THE INDUSTRY RETURN
program : a vertical fish market
THE DOCKS REUSED
program : a distribution center

Animation village land link

停止動作：動畫村落

設計者｜李宜憲
學　期｜2012

概　念｜

經由建築模型尺度比例的縮放我們沉溺於不真實的想像空間中，讓想像更加貼近真實，同時也創造更多空間特性，而定格人偶所拍攝的定格動畫，經由連續片段影像的組合所產生的動態，將其邁進了一種我們會認為它似乎存在，角色擁有生命、空間逼近真實，但現實裡卻不可能出現。經由定格動畫工作者和建築模型空間操作擁有的共通性，建構在台灣完整的動畫產業背景下，從基地特性的尋找，利用建築空間重新組構出全新對動畫產業的想像。

section BB"

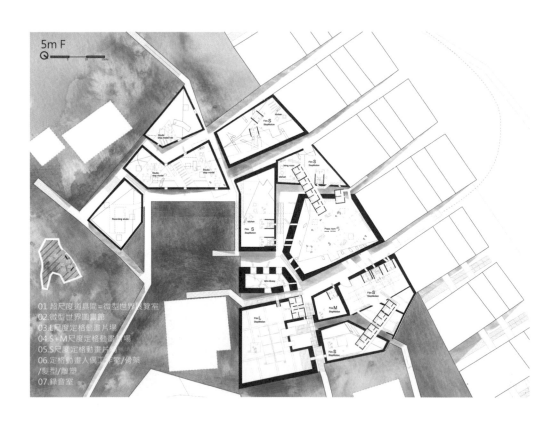

5m F

01.超尺度道具間=微型世界展覽室
02.微型世界圖書館
03.L尺度定格動畫片場
04.S+M尺度定格動畫片場
05.S尺度定格動畫片場
06.定格動畫人偶工作室/骨架
/髮型/雕塑
07.錄音室

Concept of space / User

Site
Ruins 三芝 白沙灣別墅

Amirnation Evalution
New types of space

ANIMATION
machine
stop motion

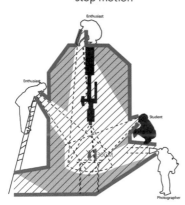

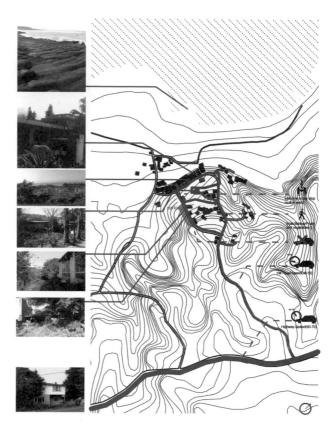

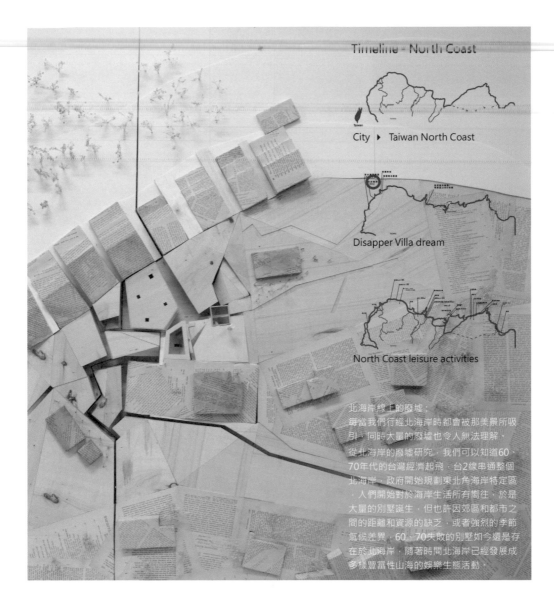

Timeline - North Coast

City ▶ Taiwan North Coast

Disapper Villa dream

North Coast leisure activities

北海岸線上的廢墟：
每當我們行經北海岸時都會被那美景所吸引，同時大量的廢墟也令人無法理解，
從北海岸的廢墟研究，我們可以知道60、70年代的台灣經濟起飛，台2線串通整個北海岸，政府開始規劃東北角海岸特定區，人們開始對於海岸生活所有嚮往，於是大量的別墅誕生，但也許因郊區和都市之間的距離和資源的缺乏，或者強烈的季節氣候差異，60、70失敗的別墅如今還是存在於北海岸，隨著時間北海岸已經發展成多樣豐富性山海的娛樂生態活動。

section AA"

CRACK!
剝裂的記憶空間

設計者｜林雨醇
學　期｜2012

概　念｜

不論是喜是悲，每個人心中至
少都有一塊容易被喚醒的深刻
記憶，如果有趟旅程，過程中
你可以儲存、甚至分享時常細
細品味的歡樂，也可以埋藏、
當再次展開回憶之旅時已經釋
放了你當初的悲痛，你會想來
趟記憶之旅嗎？

魚路古道的繁盛光景已不復
在，往往被環境所遮蔽的殘
垣斷瓦中的過去也漸漸被遺
忘……

如果，依照想遺忘某段記憶的
程度封存在魚路古道周遭崩壞
的遺跡中，隨著時間、不同金
屬相接、環境、大油坑硫磺
氣，讓想遺忘的真正的消失、
偶爾還想看看的便完好保存
著……。

強酸（HCL）腐蝕速率與顏色變化試驗

大油坑腐蝕所需時間試驗
（實際將金屬放置在大油坑噴氣孔三個星期的狀態）

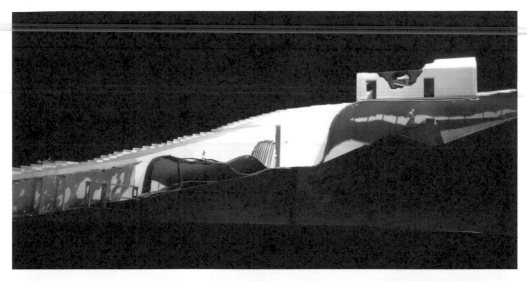

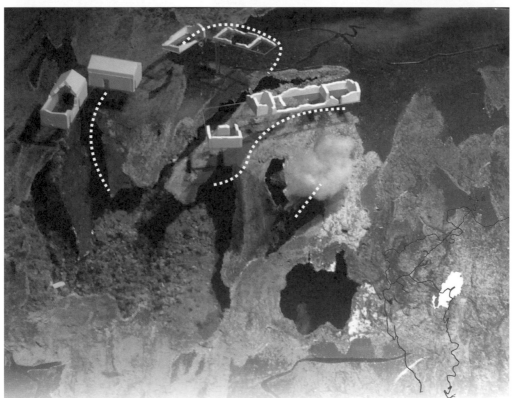

隱藏著的空間隨著腐蝕時間被揭露

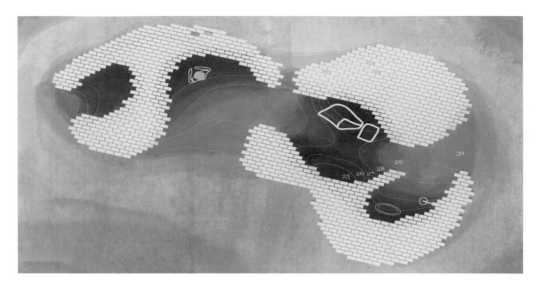

Thermo Landscape
陶藝家創作生產─生活地景

設計者｜黃 蕾
學 期｜2013

概 念｜

從人類有記憶以來，我們依著本能，在天冷取暖，炎熱乘涼；而其中最主要影響的因素，其實就是溫度；這個案子試著從過去最為廣泛的傳統材料著手，重新定義材料對於環境生活、溫度形塑地景。

陶磚較其他的建材，有更良好的隔熱功能；有孔的陶磚將更能提高磚牆的隔熱效果。經實驗縫隙越大越接近室外溫度，厚度同為 1 公尺的磚牆時，有均勻孔隙的磚比普通無添加的磚其隔熱效果好一倍。

一位陶藝家，與他創作、生產、生活的家。以他最常持有的材料陶土，一面創作，一面建構出的居所。磚頭與雨水、陽光、風相互回應；形塑牆內使人舒適的溫度，在原料與作品相互消長堆積，工作與居住的空間隨著溫度遷徙；我們學會柔軟的去面對氣溫的舒適與不適。

厚度漸變製縫隙原型牆面，厚度越厚越隔熱，縫隙越大越接近室外溫度。

Coastal Micro spot
New Type Coast Architecture

設計者｜賴國睿
學　期｜2012

概　念｜

Coast Micro Spot (CMS) is created as new architectural typology for space on coast by 3 key strategies.

The specific material "PLA" made of corn is from nature, naturally decay over years, and go back to nature. The light weight structural system by the combination of PLA sheets and elastic fabric to create super light architecture to be movable.

To respond to the multi-program overlapping circumstance on coast, CMS made by one sheet of structural fabric can be transformed to correspond to most of major activities on coast for surfing, camp, playing on beach, surfing school, fisherman's storage......etc.

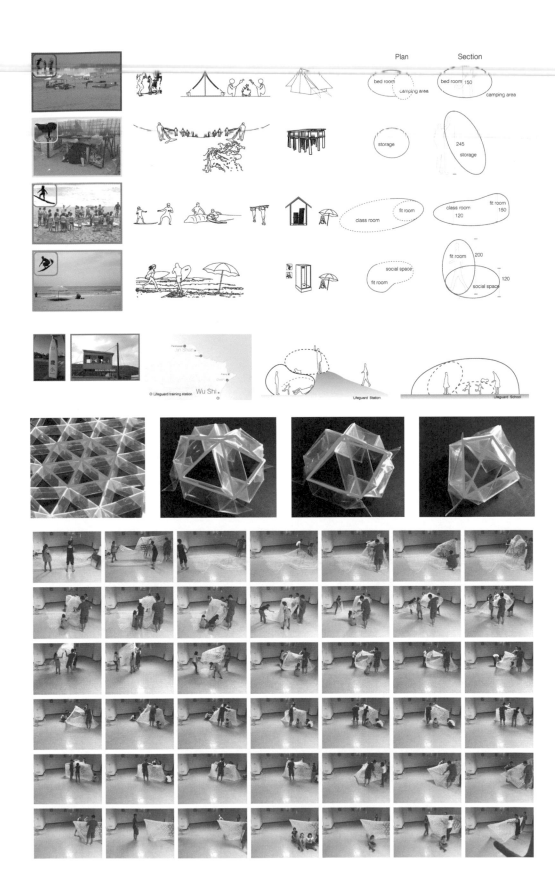

Plan　Section

bed room　camping area　bed room　150　camping area

storage　245　storage

class room　fit room　class room　120　fit room　150

social space　fit room　fit room　200　social space　120

Wu Shi　Lifeguard training station　Lifeguard Station　Lifeguard School

240

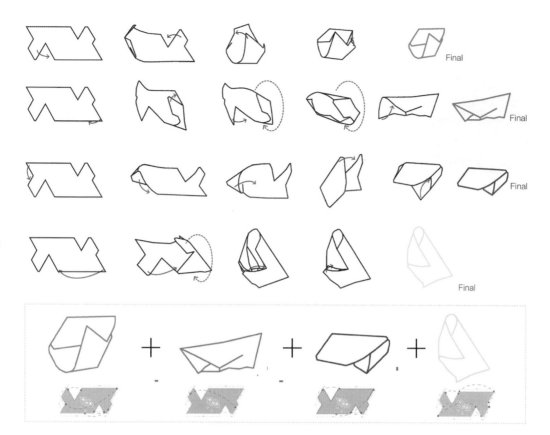

Final

Final

Final

Final

4 Sheets Combine

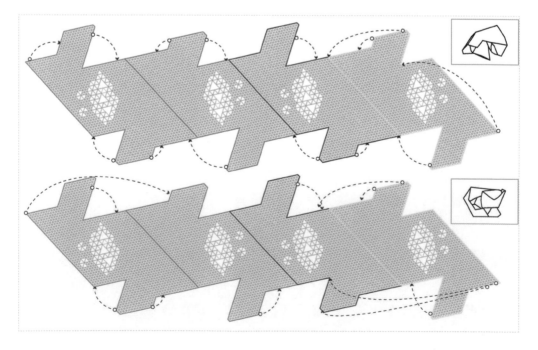

Connect Point | Floor board | Fabric & Window | Waterproof & Privacy

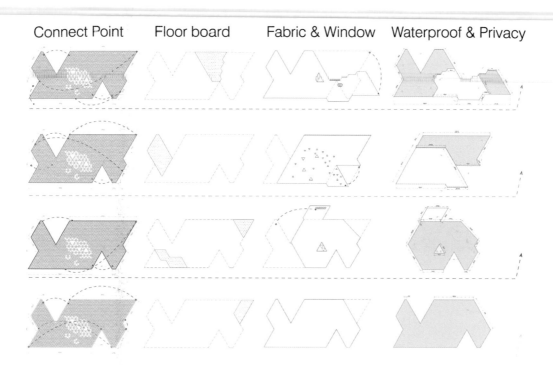

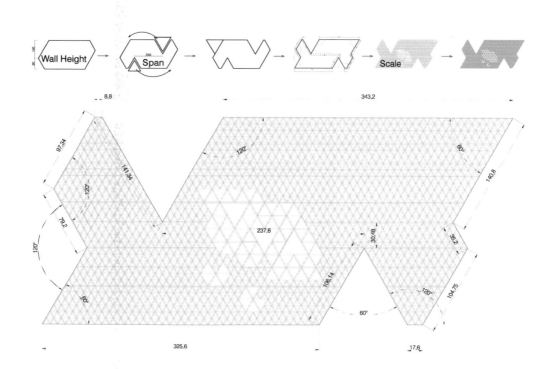

建築修補隊
讓老建築重獲新生命

設計者｜李承翰
學　期｜2013

概　念｜

我希望從一戶開始幫助弱勢族
群，針對住宅問題進行修繕，
解決居住環境帶來的不便，台
灣需要修繕的住戶非常多，而
為了更有效地找尋適合且迫切
需要幫助的對象，最後透過了
華山基金會而找到本次計畫的
目標—阿嬤的家。

室內部分加入新的結構物，而
不是修補舊有的結構，因為考
量到房屋老舊和以不影響到鄰
居，節省經費為由，所以決定
放置一個新的結構物，來保護
阿嬤的安全。

室外部分配置上則跟著原本的
地形，讓旁邊的水溝能夠接觸
到雨水，以不至於變成死水而
發臭，整個棚架則從原本的地
方延伸到廚房的門口，讓阿嬤
下雨時也能夠從戶外的門口通
行，增加了新的曬衣服和休息
的空間。

室內問題

室外問題

改建後

空間關係

大門

便利貼宣言：南崁‧雙倍之城
Post-it Note Manifesto: The Nankan City of the Double Capital

設計者│陳敬杰
學　期│2013

概　念│

這個設計反思了桃園航空城與自由貿易特區計畫，新建的8km圍牆不只重新定義了國境，區別了關外「特區」與被一分為二的境內城市「南崁」，更為海島台灣創造了從未經驗的陸地國界。一個自由貿易區被合法允許徵收私人土地財產和擴張其自身的領域和邊界。

在這個事件的中心，我設計了一個非常基礎的辯證：城市是什麼？計畫的城市與歷史的城市有何不同？我會聲明「便利貼」宣言，圍牆的擴張使其主動變形，戴上不同的表情，與各式各樣的人互相適應。

因此圍牆成為新的事件產生器，它的龐大已經撞擊城市內所有的真實，產生引力並誕生出下一個公共性，成為新的地理中心─成為建築。City as Post-it Note, City Double Itself！

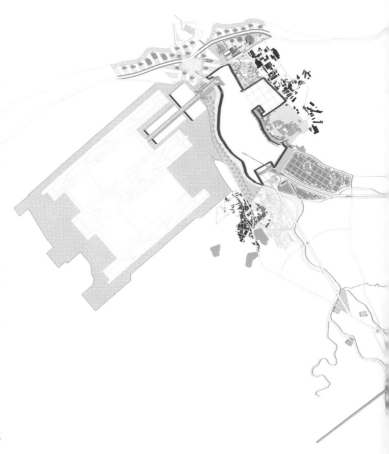

農田

壩

海濱

垃圾山區

舊居民區

白領社區

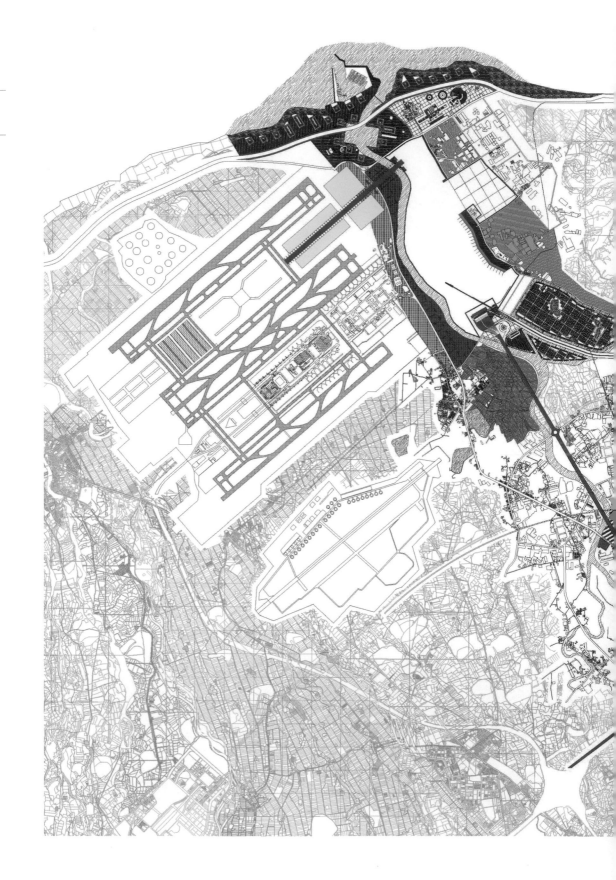

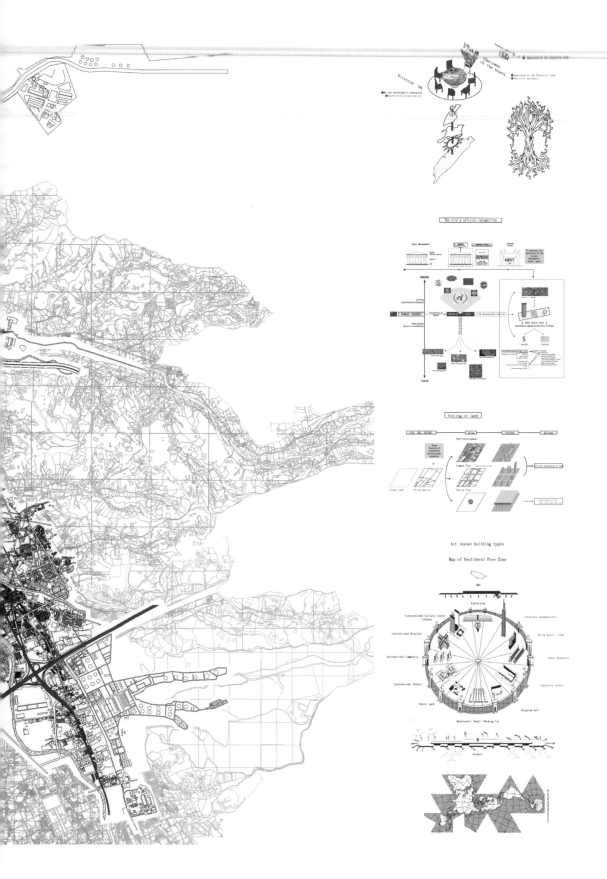

TKU
Dept. of Architecture

A + U

Architecture Theory & Design

碩士班的教學目標強調理論與設計之結合，兼顧本土化與國際化之發展。因此本所教學發展方向以「掌握未來 10 年台灣環境專業發展必須面對的議題」為主，結合建築理論與歷史、地域文化、永續環境、電腦應用與資訊文化等四項主題課程為基本，發展出五個不同主題建築研究室：

數位資訊建築研究室｜陳珍誠
受到資訊時代的影響，建築的思考已從 2D 進入到 3D 的階段。面對資訊化的建築設計思維，我們嘗試著運用數位工具來輔助建築設計。參數化數位模型與數位製造工具也提供了不同於圖紙與傳統模型製作思維，歡迎接受新建築腦內革命。

輕‧建築‧悠遊卡建築研究室｜鄭晃二
我們關心環境，我們關心行為。建築，是環境與行為所交織出來的產物。研究建築自然可以以輕鬆自在的環境觀察來定義行為介入的向度。本研究室歡迎大家，以輕鬆自在的心情，一起進行一趟建築郊遊之旅。

智能與互動建築研究室｜賴怡成
當建築空間不再是"穩定"的狀態，空間與皮層有可能會隨著外在因子(參數) 而產生改變，我們有興趣在於研究建築可動與互動機制(智能控制)，面對未來可能的建築發展，提出一種大膽、具實驗性的假設。準備好面對挑戰了嗎？

住宅‧農村策略建築研究室｜畢光建
台灣的都市與農村，隨著四通八達的道路，建築物無限制的附加，使得城鄉的 風貌更加模糊，唯一能辨識的只剩下密度和高度的不同。面對未來的農村發展，還能只是停留在低密度開發的狀態？我們試著以"參數農村"的概念，來探索未來農村、都市、住宅建築的種種可能性。

數位皮層構造建築研究室｜游瑛樟
建築外殼設計已然是當代建築的顯學，數位工具的發展促進了外殼型態的多樣 性。不只是型態，材料科技的發展也影響著建築構造科技的改變。本研究室期望能依據數位工具協助建築資訊與科技管理，主要在於建築生產與構法計畫並探討建築外殼設計與工程。

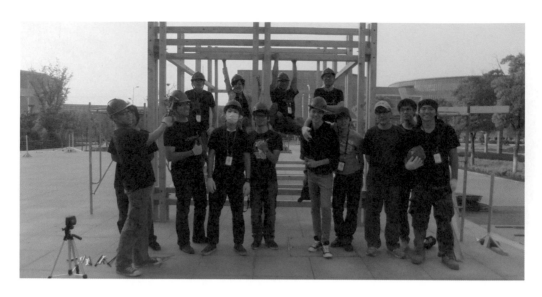

CCC Lab /CAD/CAM/CAE/

以往建築或設計的學習過程中，同學們大部份在紙上完成，輔以縮小尺度的模型；當同學們開始在電腦螢幕上嘗試設計時，很容易忽略力的承受狀態，以及設計細部之間如何組構的細節。探索製造材料與加工方式之間的關係，不僅是讓同學更加了解設計與製造的關聯性，進而讓設計資訊與製造產品之間各種不同的手法從中出現，這是一種不同的學習與訓練的方式，教學可以在實作的過程中得到真實的體驗。在研究所一年級下學期的設計課中，關於數位建築的討論，我們擬定了兩個主要學習的重點：

數位製造（Digital Fabrication）：有別於過去設計師將施工或製造的部份委外或下包的過程，在這個操作中設計者除了得考慮材料、生產與建造技術的整合外，數位工具的部份由繪圖軟體、加工軟體到製造機械都得整合起來。將繪圖軟體的描述方式與資料結構思考的過程，由形體模擬、到材料的結構性、甚至加工與組裝的相關性思考互相結合，成為一種有別於傳統設計的數位設計與製造的過程。在整個過程中沒有輸出任何一張平面、立面或剖面圖紙本，取而代之的是在組件上的編號與模擬組構的三維透視彩現圖。經由參數的調整設計與製造，減少了以前放樣與加工的難度。

參數化設計（Parametric Design）：傳統電腦程式腳本的撰寫門檻頗高，需要一行行的將程式鍵入；然而今日圖形化介面的參數化模型工具，使得設計者可以快速的客製化特定的設計原件，方便初步設計方案的討論，以及後續設計的發展。當設計條件與限制不同時，產生許多不同的可行性方案，透過參數的調整，評估比較參數化設計所產生的替選方案，提供下一階段設計的選擇。

構築（Tectonics）所強調的是製造過程所隱含的構造意義，而數位製造的特性所衍生特殊單元、材料、與結構細部將成為新的構築與建造方式。「數位構築」在程序、工法與構造上產生的革新，並不會因此與傳統構築的討論脫節，反倒是延伸了建造的可能性。本課程希望將數位設計脫離無重力的電腦虛擬設計環境而落實於真實空間當中，因此數位製造不僅是設計者的工具而是種設計媒介，這設計媒介將是銜接傳統手工技藝與現代數位技術的橋樑。數位製造的機具與技術除了便利與快速同時也更加精確，而源自於參數化設計後端的數位製造，得以將繁複的參數化數據準確的製造出來。部份細緻的數位質感是傳統手工得耗時生產或是無法完成的，這正是當代數位製造有別於傳統製造的特色，也是將教學與數位製造結合的重要意義。

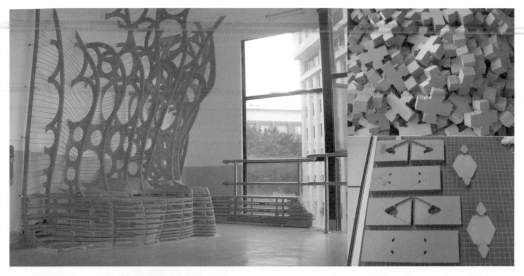

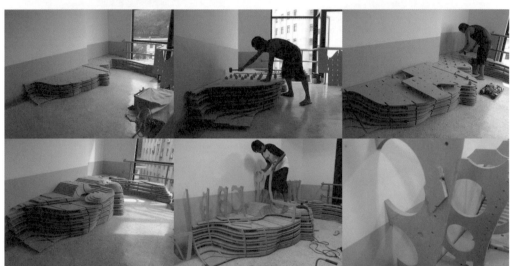

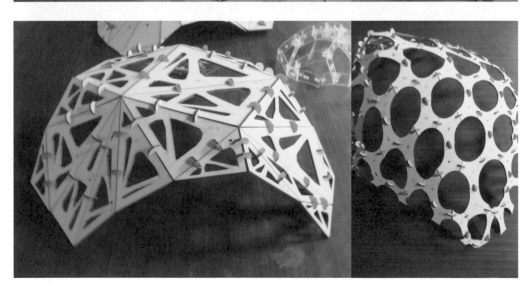

紀政宏

陳健明

曾煜凱

廖韋祁

劉家瑋

蔡泓剛

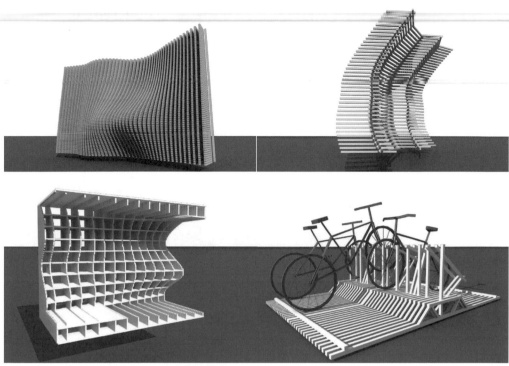

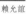

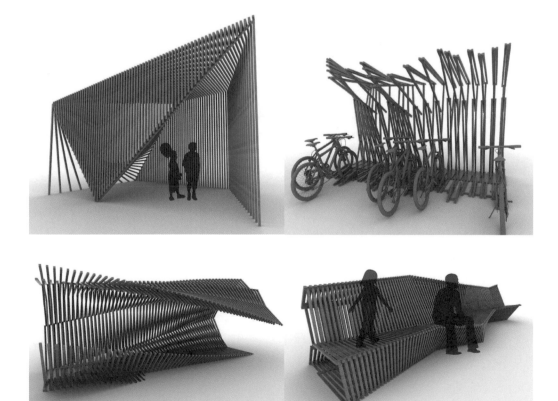

賴允誼

謝侑達

柯宜良　　　　　　　黃馨儀　　　　　　　林湉瑢

黃馨瑩　　　　　　　鄭筱微　　　　　　　邱蕙慧

游竣迪　　　　　　　周婉柔　　　　　　　陳憲宏

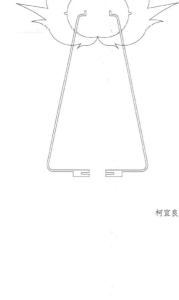

柯宜良　　　　　　　　　黃馨儀　　　　　　　　　林漵瑢

黃馨瑩　　　　　　　　　鄭筱微　　　　　　　　　邱薰慧

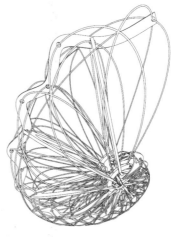

游竣迪　　　　　　　　　周婉柔　　　　　　　　　陳憲宏

258

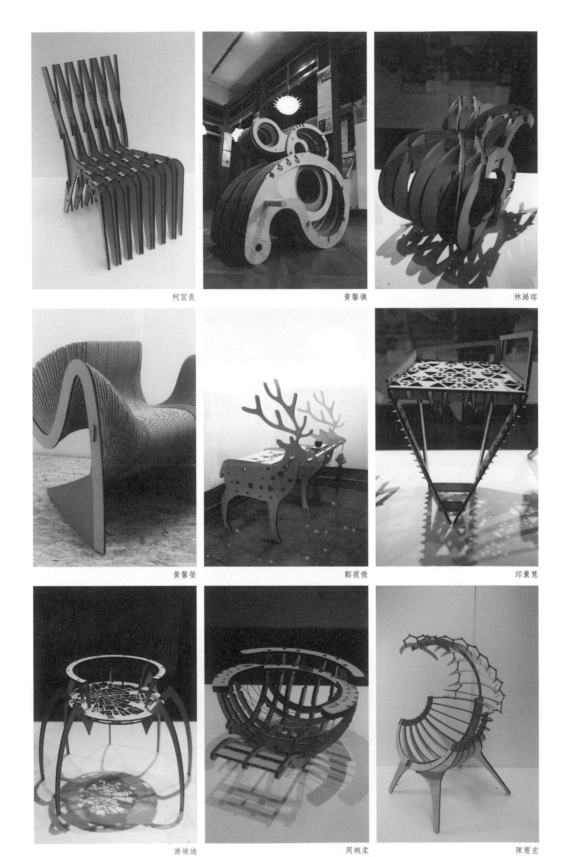

柯宜良　　　　　　　　黃馨儀　　　　　　　　林澔瑢

黃馨瑩　　　　　　　　鄭筱微　　　　　　　　邱薰慧

游竣迪　　　　　　　　周婉柔　　　　　　　　陳憲宏

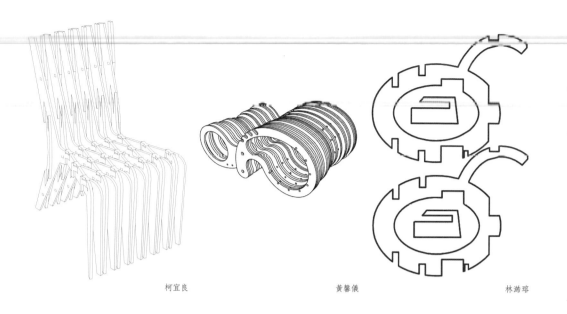

柯宜良　　　　　　　　黃馨儀　　　　　　　　林溡瑢

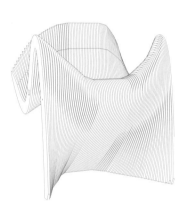

黃馨瑩　　　　　　　　鄭筱微　　　　　　　　邱薰慧

游竣迪　　　　　　　　周婉柔　　　　　　　　陳憲宏

During 21st century, economic force of the world is shifting to Asia. Through the development, the living environment in major cities in Asia are drastically transforming from the pure traditional local style to the global standard style. In terms of living quality, it may have some improvement. However, can this globalism be happily accepted without having careful understanding, thought for the original local culture and the living style developed over the long history......?

This research, "Contemporary Space for Living in Asia" volume 1, is aiming to analyze the current style of living, instead of the historical analysis, in the major cities in Asia — Bangkok, Beijing, Hong Kong, Macau,Singapore and Taipei. The research was done widely without any limitation. To grab the essence of currently transforming living style, analyzed a sort of contemporary media such as movies, blog, interview.

Part 1 is showing the design theory by the design prototype developed through the media analysis. Part 2 contains the basic analysis of current living space typology in the 7 Cities.

Hideki Hirahara
Tamkang University, Visiting Professor
H2R architects, Partner

ANDARABAGHDADBANGALOREBANGKOK
BEIJINGBENGALURUBEIRUTBOMBAY
CALCUTTACHATTAGAMCHENGDU
CHONGQINGDAMASCUSDELHI
FAISALABADGUANGZHOUHANGZHOU
HANOIHOCHIMING**HONGKONG**ISTANBUL
INCHONIZMIRJAKARTAJIDDAHKANPUR
KAOHSIUNGKARACHIKOLSAMUI
KOLKATAKYOTOKUALALUMPUR**MACAU**
MANILAMOSULMUMBAINAGPUR
NANJINGOSAKAPUNEPYONGYANGSAPPORO
SEOULSHANGHAISINGAPORESURAT
TAEGUTAICHUNG**TAIPEI**TIANJIN
TOKYOURUMQIHWUHANYOKOHAMA

BANDARSERIBEGAWANNAYPYIDAW
YANGOONPHNOMPENHDIL-TIMOR
JAKARTABANDUNGVIENTIANNE
KUALALUMPURKOTAKINABALU
MANILACEBUCITYSINGAPOREBANGKOK
HANOIHOCHIMINHCITYBANDARSERIBEGAWAN
NAYPYIDAWYANGOONPHNOMPENH
DIL-TIMORJAKARTABANDUNGVIENTIANNE
KUALALUMPURKOTAKINABALUMANILA
CEBUCITYSINGAPORE**BANGKOK**HANOI
HOCHIMINHCITYBANDARSERIBEGAWAN
NAYPYIDAWYANGOONPHNOMPENH
DIL-TIMORJAKARTABANDUNGVIENTIANNE
KUALALUMPURKOTAKINABALU**MANILA**

CONTEMPORARY SPACE FOR LIVING in ASIA, vol.1　**CONTEMPORARY SPACE FOR LIVING in ASIA, vol.2**

ANDARABAGHDADBANGALOREBANGKOK
BEIJINGBENGALURUBEIRUTBOMBAY
CALCUTTACHATTAGAMCHENGDU
CHONGQINGDAMASCUSDELHI
FAISALABADGUANGZHOUHANGZHOU
HANOIHOCHIMING**HONGKONG**ISTANBUL
INCHONIZMIRJAKARTAJIDDAHKANPUR
KAOHSIUNGKARACHIKOLSAMUI
KOLKATAKYOTOKUALALUMPUR**MACAU**
MANILAMOSULMUMBAINAGPUR
NANJINGOSAKAPUNEPYONGYANGSAPPORO
SEOULSHANGHAISINGAPORESURAT
TAEGUTAICHUNG**TAIPEI**TIANJIN
TOKYOURUMQIHWUHANYOKOHAMA

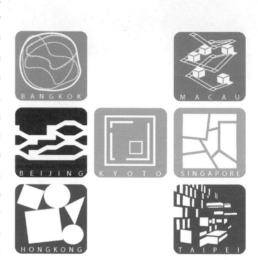

CONTEMPORARY SPACE FOR LIVING in ASIA, vol.1

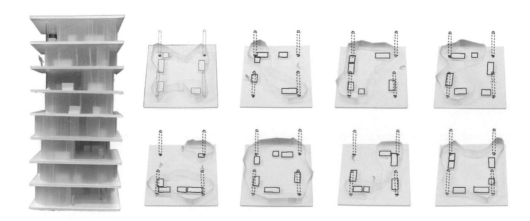

張世麒

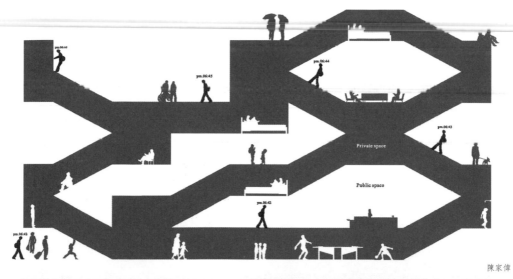

陳家偉

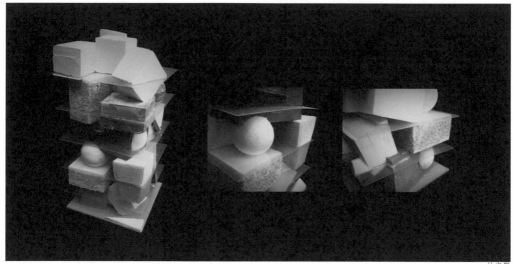

林宗賢

黃蔚婷

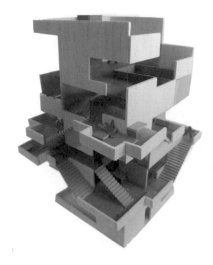

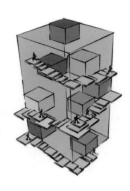

楊惠蒨

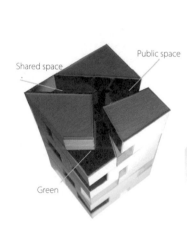

Shared space

Public space

Green

董思偉

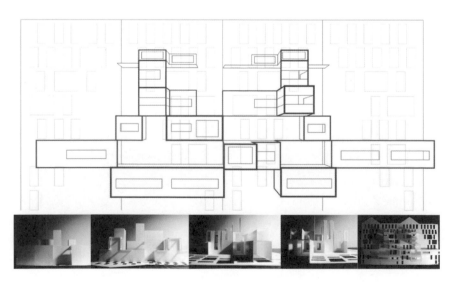

黃靖文

BANDARSERIBEGAWANNAYPYIDAW
YANGOONPHNOMPENHDIL-TIMOR
JAKARTABANDUNGVIENTIANNE
KUALALUMPURKOTAKINABALU
MANILACEBUCITYSINGAPOREBANGKOK
HANOIHOCHIMINHCITYBANDARSERIBEGAWAN
NAYPYIDAWYANGOONPHNOMPENH
DIL-TIMORJAKARTABANDUNGVIENTIANNE
KUALALUMPURKOTAKINABALUMANILA
CEBUCITYSINGAPORE**BANGKOK**HANOI
HOCHIMINHCITYBANDARSERIBEGAWAN
NAYPYIDAWYANGOONPHNOMPENH
DIL-TIMORJAKARTABANDUNGVIENTIANNE
KUALALUMPURKOTAKINABALU**MANILA**

CONTEMPORARY SPACE FOR LIVING in ASIA, vol.2

黃姵慈

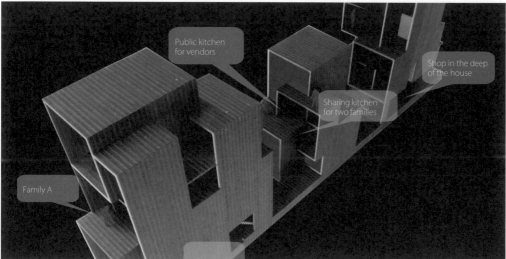

Public kitchen
for vendors

Shop in the deep
of the house

Sharing kitchen
for two families

Family A

蘇潤

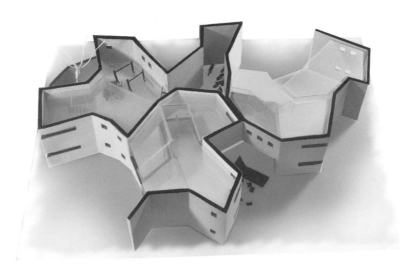

底慧玲

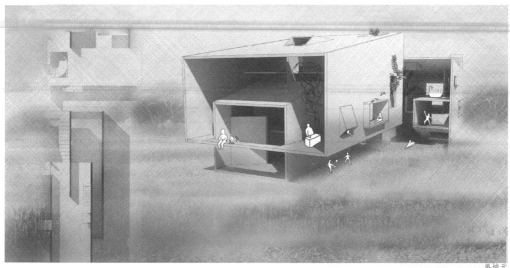

吳培元

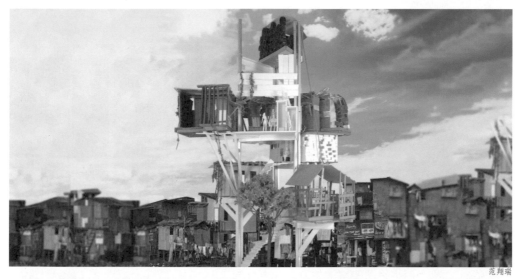

范翔瑞

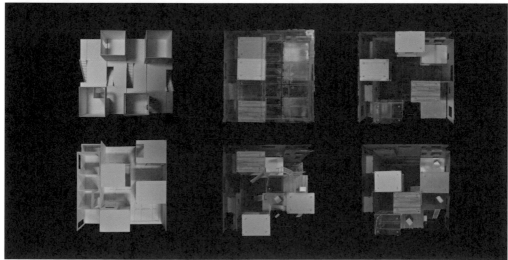

呂健輝

八個美麗灣與一千輛推車
東岸行舟—陳情者之家

設計者｜鄭博元 郭良瑜
學　期｜2013 春

概　念｜

一個美麗灣，可以換來一百多
個就業機會，在號稱東海岸最
美麗的沙岸上，開發案一個接
一個的崛起，一個一個的將景
色土地納入己有。

居民們默默無語，因為政府與
財團攜手掌控了這裡的大部
分；反抗，就等於跟生活過不
去，因此他們選擇了沉默。或
許五十年後沒有錢的人將不具
備接觸到海水的權力，無論是
我們還是他們，都無法阻止這
一切。

我們選擇飯店推車這個與土地
相衝的物件，再利用竹船的工
法加以解構組合成具機動性的
小單元：讓看似推車的物件乘
載著住民的記憶，上街喚醒大
眾對這片土地的重視；讓飯店
推車除了清潔打掃與服務觀光
客的功能之外，滿足抗爭者實
質上的需求。

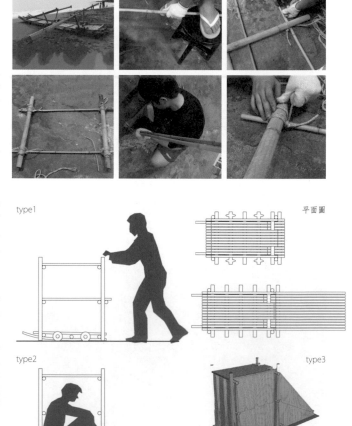

type1

平面圖

type2

type3

TEYVAT NOAH
THE SECOND LIFE

設計者｜鍾岱芮 趙文成
學　期｜2013 春

概　念｜

臺灣的東北部海岸由於沉水作用，海水侵入陸地，部份山地及河谷部份為海水所淹沒，原來的山嶺成為露出海中的島嶼，山脊成為向海突出的岬角，山谷為海水侵入，形成谷灣。因海蝕強盛，出現許多灣澳、峽角和各種海蝕地形。

MATERIAL & STRUCTURE
1. 透光性
2. 耐磨性
3. 抗輻射性
4. 可回收 再利用
5. 玻璃重量 1%

IDEA
1. 溫室：可為種植農作物
2. 可規劃為觀光景點
3. 利用潮汐轉為電能
4. 核災避難地點
5. 使用 ETFE 薄膜和輕鋼構

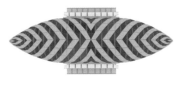

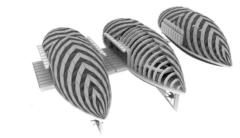

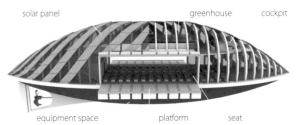

solar panel　　　　　　greenhouse　　cockpit

equipment space　　　　platform　　seat

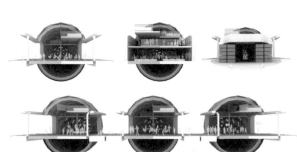

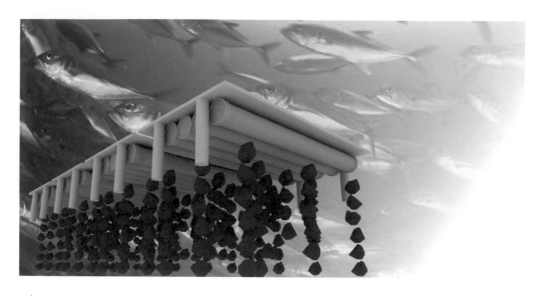

為鸞發聲
金門建功嶼潮汐生態步道規劃

設計者｜趙文成 孫民樺
學　期｜2013 春

概　念｜

位於水頭碼頭東側「后豐港」的
潮間帶，原本是金門鸞的主要棲
地，因水頭擴建商港，海岸被破
壞殆盡！

目標在僅存的生態尚可區域中，
設立以鸞為中心的人造棲地，此
設計將結合潮汐與此區的潮汐生
物鏈，建立起一種幼鸞生長的環
境。

藉由棲地的營造及生態工法來提
倡鸞的保育，並以區域性規劃與
開發案做呼應。

1.使用生態工法過濾水質
2.潮汐差使灘地鬆軟，以供產卵
3.建立幼鸞保護區域

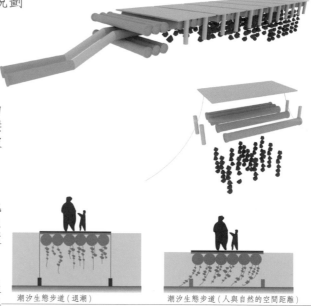

潮汐生態步道 (退潮)

潮汐生態步道 (人與自然的空間距離)

潮汐生態步道 (漲潮)

潮汐生態步道 (漲 / 退潮中)

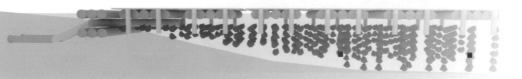

長街宴
博望新村增建建築
之文化重振

設計者｜陳信彥 孫民樺
學　期｜2013 春

概　念｜

博望，擁有著多元且複雜的
文化背景，卻在時代的洪流
下漸漸淡去，他們該面對現
實條件，並繼續生存下去。
這次的基地位置將本地的大
型節慶活動-長街宴作為一
個結合以兩側住宅群為街景
設計的方向去做改良讓街景
和節慶活動有個呼應以博望
新村的街道為主軸。

Cultural Festivals

以桌板為媒介，將博望的歷
史文化繪製在桌板上，透過
視覺傳達詮釋社區角色，節
慶時，它將成為環扣整個社
區故事的時間軸。

Concept level

level 1：街景文化復興
level 2：將舊有空間保存
level 3：增建的減量美學
level 4：文化脈絡組成地域
　　　　關係

身分象徵

共同合作

教育傳承

缺一不可

未來想像

攜手團圓

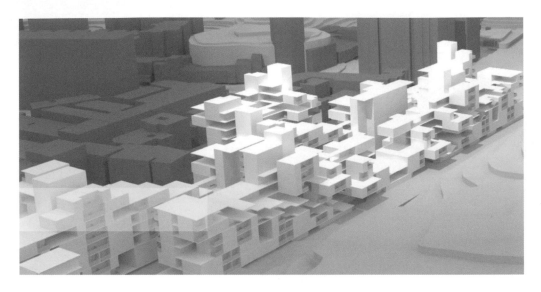

Taipei Street Life
Social Housing

設計者 | 鄭筱微 鄭凱方 鄭博元
　　　郭良瑜 黃靖文 黃馨儀
　　　邱薰慧 范翔瑞
學　期 | 2012 秋

概　念 |

Taipei — a very crowded but kind city. For the old Taipei life style
people are very close.

They occupied (shared) part of the street for their own use. Thus, they are not only live inside their houses but also lots of activities come up on the street.

For now the apartments in the city, we only stay inside the house.
Each household don't interact with others .

We would like to bring back the traditional street life to modern society.

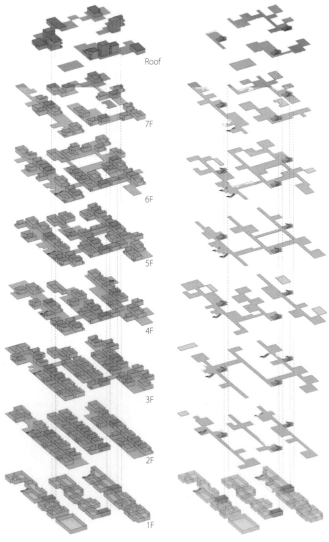

Roof

7F

6F

5F

4F

3F

2F

1F

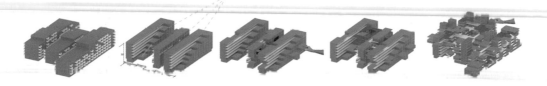

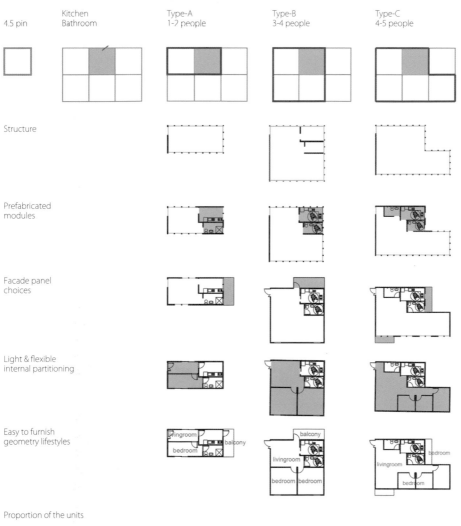

4.5 pin	Kitchen Bathroom	Type-A 1-2 people	Type-B 3-4 people	Type-C 4-5 people

Structure

Prefabricated modules

Facade panel choices

Light & flexible internal partitioning

Easy to furnish geometry lifestyles

Proportion of the units

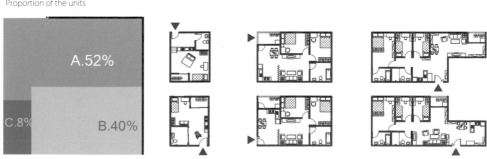

A.52%

C.8%

B.40%

plan

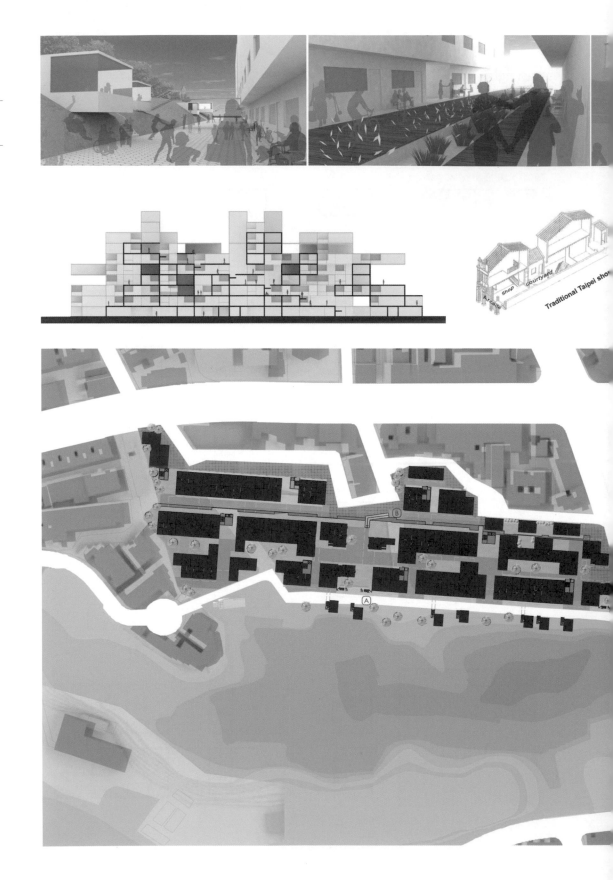

Arcade shop courtyard

Traditional Taipei shop

master plan

L + 1/3
需要居民才能完成的集合住宅設計

設計者｜柯宜良 黃馨瑩 黃姵慈 鍾岱芮

學　期｜2012 秋

概　念｜

以安康社區其最主要的三個問題所在：
01.Monotone、02. Lack of space、03. Cost，
並基於基地分析我們決定四項社會住宅概念：

01. 在高密度下創造村落式的生活感
02. 創造彈性空間可供延伸
03. 釋出部份房屋所有權，收入作為社區之用
04. 完全釋放地面層提供給周邊居民

為了達成第三點，我們計算成本、合理賣租金
額並根據台灣社會住宅機制，重整了一個折中
的實施辦法，八年就可以回本，因此政府可以
廣大推行此政策，達成維持居住正義的第一步。
根據這些資料的回饋並精算了基地的面積而整
理了五項清楚的策略：

01. 60% 出租型 +40% 買賣型公營住宅
　　單純「只出租社會住宅」並不符合台灣人情，
　　加入一般居民，擺脫貧民窟印象
02. 買賣型公營住宅限制條件
　　購買者名下不可有不動產，且須持有 10 年
　　才可轉售，其轉售盈利 5 成歸給政府
03. 允許每一戶有限制地增建空間
　　擺脫掉傳統配置：一房 / 二房 / 三房迷思，
　　改採取：一單元平面 + 可彈性加建空間，搭
　　配模矩化的增建單元
04. 可更新住宅
　　方便維修且可調整平面，明管化；回收雨水
　　使用；單元租借站；雙層維修牆系統
05. 地面層空間公共化
　　扣除垂直動線 10%，將會與社會住宅綁緊的
　　社福機構控制在 20%，開放更多空間與周
　　遭居民共享

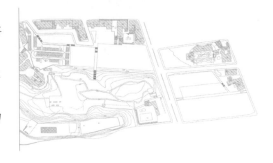

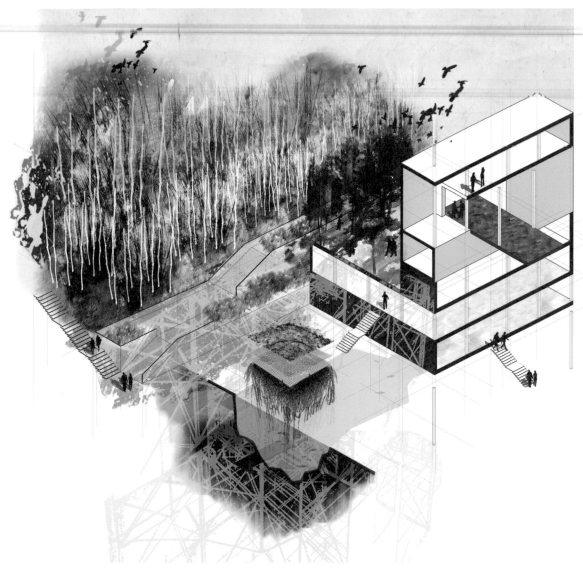

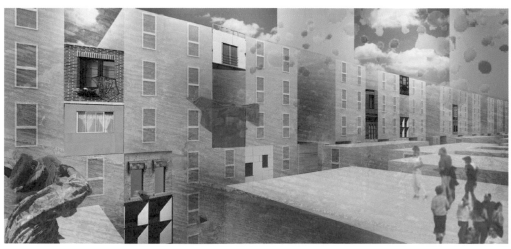

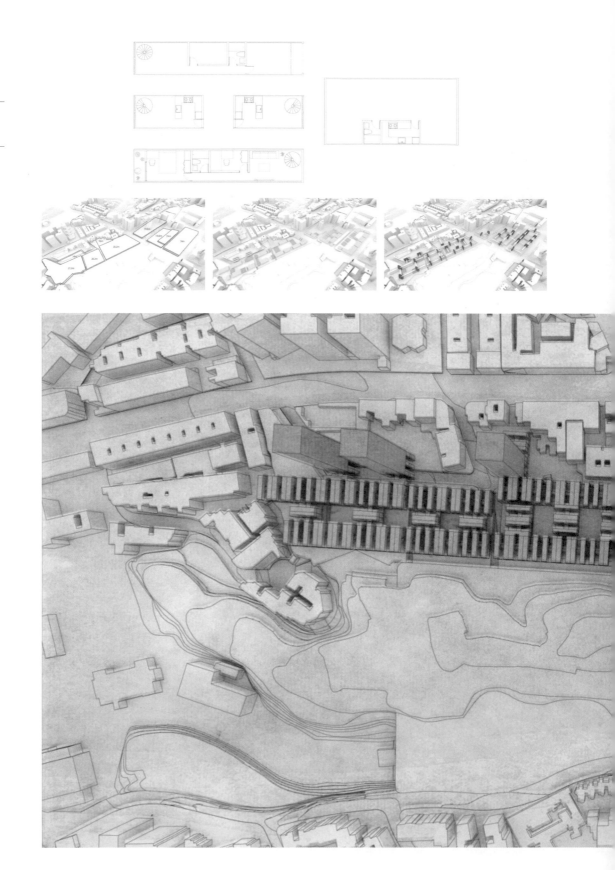

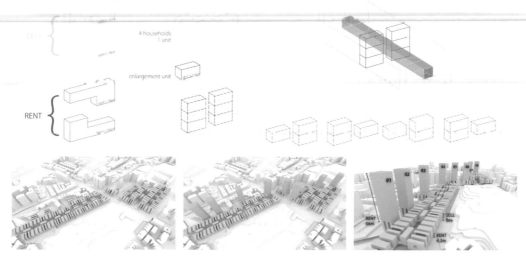

4 households
1 unit

enlargement unit

RENT

01 02 03 04 05 06

RENT
66m

SELL
9m

RENT
4.2m

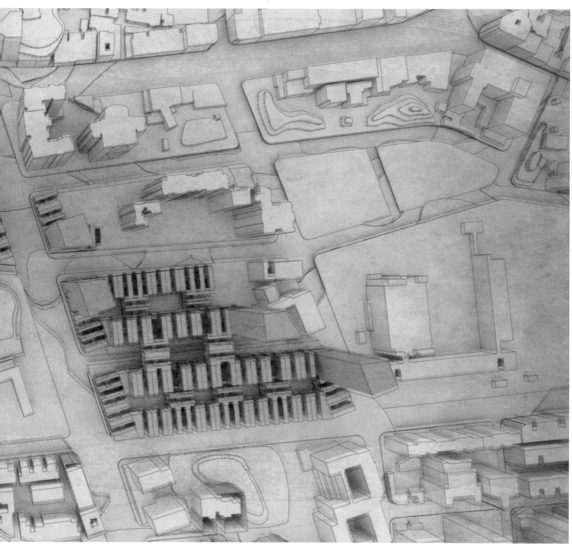

master plan

TKU
Dept. of Architecture

M. Arch. II

Thesis

建築在這個年代成為一種社會所關心的議題,在書店與許多講堂與旅遊書中,建築成為一個主要的議題;當氣候異變所造成環境災害時,第一線的建築行動協助人們度過難關;影片中跨世紀工程的記錄,是一種宣誓人的力量與成就;環境主義者憂心於石化能源所建造城市將面臨資源耗竭的挑戰;生活條件提高,大家關心建築品質,開始可以真正體驗好的建築,在我們的生活中。

如果我們同意「第二代現代主義」的講法,六零到九零年代的科技與社會對於建築的挑戰,除了將建築現代主義充實其內容以及範疇之外,全球化所啓動的世紀末世界已經有過了三十年。建築設計也相關聯於,資訊、認知開發、數位虛擬、生產自造、創意城市、設計、智慧成長、下世代規格、生態綠建築、無障礙空間、社會照顧與社會住宅、正義公平與都市更新、回應氣候異變的國土規劃與新農業時代的想像……等等。因此,現代都會與電子系統生活中的建築設計需要思索如何整備怎樣的專業知識?

淡江建築關心腳下的真實世界,也大力擴展國際視野,透過交流,帶來跨文化的認識,吸收最新的建築資訊以及科技的發展。除了每一年邀請國外專家來校進行工作坊之外,也逐漸發展固定的校際交流活動,如我們與東京女子大學持續每一年的設計工作坊等等。電腦與建築的關係在淡江已經有幾波的教學上的轉變,這是淡江維持領先國內相關建築學校的優勢。

因此,對焦於二個向度,「數位/虛擬」與「生態/永續」作為淡江建築的發展特色,特別是在碩士班的設計工作室與設計/論文的操作上來呈現。同時將強調「設計研究」與「設計教學研究」作為階段性的研究領域,簡述如下三項,第一,建築數位化的持續研發與實作能力的提升。在目前已經累積的成就上,持續掌握科技的脈動,維持與世界同步的能力;並進一步擴展數位化跨域的整合應用技術的提升。其次、面對「都市年代」的趨勢,針對亞洲都會區緊湊的空間文化議題,如高齡化、文化混合、高密度與文化地景等,進行跨城市的都市與建築形態學研究。第三、關注台灣特殊的城鄉關係與島嶼的特殊空間處境與條件,進行不同處境的居住形態的生態與永續的設計實作與理論發展。

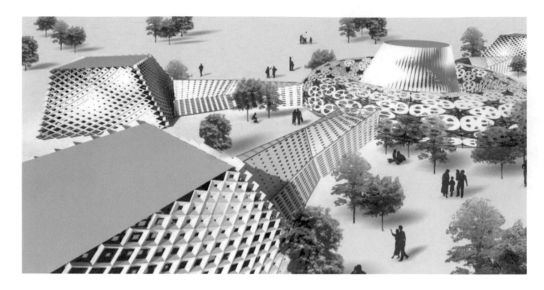

參數化建築皮層設計－以光線探討立面與空間之呼應關係
Parametric Light-Sensitive Facade Design

研究生│陳少喬
學　期│2012

論文摘要│

本研究主要是藉由光線來探討建築牆面的變化性對於室內空間的影響，討論重點在於立面的形態與變動的意義。主要運用 Rhinoceros 與 Grasshopper 參數化設計工具的輔助操作設計，探討牆面因應不同的需求，藉由調整參數產生各種不同的結果。並且透過各種變因與光線之間的關係，整理出利用數位工具所發展出的一套設計方法。主要重點在於提出建築牆面會因應室內的條件、人數或使用性質的不同產生變化，外在環境的條件也是影響牆面變化的因素，將各種不同的需求訂為控制立面的參數，使建築皮層在造型與功能上能夠做出最適切的反應。嘗試打破以往光線、牆面與使用者之間單方向的關係，建築皮層做為室內與外在環境之間的介面，希望創造出使用者與室內外三者之間不一樣的關連性。使得人們的行為與環境因素能夠影響牆面，牆面的變化也能夠重新詮釋光線與空間的關係，而這樣影響的層面可以是多面向的。

研究內容主要包括三個部分：
一、牆面紋理與可動構造：利用參數化工具整理出較規律的牆面紋理，以探討紋理對於光線的影響，並且先以較簡單的正方體來模擬室內光線的效果。
二、牆面參數的控制：利用各種不同的參數來控制牆面的形態，探討在各種條件與變因的影響下，光線對於室內空間所產生出的差異性。
三、室內與室外的連結：強調室內外的關連性，以牆面為媒介讓室內外的變化牽動著彼此，使用者的行為與需求均可以呼應到建築皮層的形態上，室內或室外條件的改變，使得牆面能夠因應各種不同的變化做出回應。

本論文對於建築皮層提出一種新的嘗試與思維，思考立面設計更多的可能性，嘗試突破目前對於建築皮層既有的認知，藉由牆面的設計重新組織人與自然之間的關係，希望對未來建築的永續發展提供後續研究者建築皮層設計上的參考。

關鍵字│參數化設計、牆面紋理、光線的控制、呼應性、可動表面。

When tatamis transform into street blocks,
and people on tatamis turn into housing.

以演算法探討參數化集合住宅設計
Housing Typology Under Computer Algorithms

研究生｜湯天維
學　期｜2012

論文摘要｜

隨著電腦科技的快速發展，我們對於建築設計的想像逐漸的由在圖面上設計轉移到電腦螢幕上，同時進步的軟體的內建功能正衝擊著我們對於建築的想像。然而我們依舊受到許多傳統建築思維的羈絆，並未充分的讓電腦輔助設計介入我們的設計過程，以幫助我們做設計運算的思考。本研究最開始的思考出自於是否有可能創造一個結合電腦輔助設計功能的盯台，提供使用者可以依照各人喜好置入空間機能與外觀造形的決策系統，這系統的雛型是一個沒有絕對是非對錯的空間框架原型。

研究發展初期，透過對於數位建築前期與後期建築師與作品的比對，試圖尋找出不同的建築師對於住宅設計原型觀點的差異性，同時以建築理論和演算法來討論建築方案的類型生成與變異。並以此文獻回顧為立論基礎，探討如何以模矩化的空間單元，透過的排列組合的方式，並結合限制條件篩選機制達到空間的多樣生產，以發展出一種設計基本元素不斷衍生的設計機制。

本研究以參數化軟體 Grasshopper 設計出一個住宅村聚落空間的框架系統原型，討論如何以模矩化的立方體構成三種不同尺度的空間：村落、街廓、與住宅。所設計的系統透過不同參數控制項的調整，不斷的衍生出不同的設計方案，同步的進行著解構與重組的動作。本研究期望使用者可以透過這個系統實現個人對於住宅建築的想像。

關鍵字｜參數化設計、建築類型學、建築原型、結構主義、電腦演算法。

服裝與空間 – 以參數化工具探討服裝立體剪裁設計 From Parametric Fashion Design to Architectural Design

研究生｜蔡靜緹
學　期｜2012

論文摘要｜

本研究主要探討服裝與空間之關係，經過空間、裝置與服裝的案例分析所獲得的啟發，並結合參數化設計工具的輔助繪圖，思考服裝紋理與版型的設計方法。透過系列服裝設計製作的過程與經驗，將服裝元素轉化成空間的皮層與結構。

設計過程主要分為參數化服裝設計、服裝實做與展覽空間設計（Pavilion）三個階段。階段一主要探討如何利用參數化軟體（Grasshopper）繪製服裝版型與紋理，一開始以三種操作方式探討服裝的紋理變化，透過不同的繪製邏輯生成不同的紋理效果，並且著重在立體紋理的研究與操作。嘗試利用相近的切割紋理，設計不同的立體紋理效果。

在服裝版型設計的部份，主要以簡單的幾何形體設計繪製服裝版型，透過改變不同控制點的位置，創造形態的變化。階段二著重在服裝的實做過程，並以機器輔助生產製造，提高服裝製作的效率，並且嘗試將布料以不同方式穿搭，展現出服裝的不同風貌。階段三則將服裝元素轉化成空間皮層，以設計四種空間形式為基本原型，接著挑選出兩種服裝主題的概念做為展覽空間的皮層設計元素。主題一以類生物表皮大小不同的紋理孔洞做為空間皮層的發展概念；主題二則發展立體圖騰，將紋理中互相疊合的線條所產生的層次與縫隙加以發展成為空間的設計概念。

藉由本研究對於服裝設計流程的探討以及空間轉化的過程，除了發展出具有個人風格特色的服裝作品，也提供了對於服裝與空間設計的不同思考面向。希望藉由本研究嘗試，提供後續研究者能夠繼續發展以不同設計領域的思考方式與概念，發展有趣的建築與空間的形式。

關鍵字｜服裝、服裝立體剪裁、超表面、參數化設計、紋理、皮層、織理。

軟硬體—多態表層在空間中變動之研究

Soft-Hardware : Transformation studies for the polymorphic surface in space

研究生｜鄧振甫
學　期｜2012

論文摘要｜

軟硬體 (Hard-software) 在此是代表著一種空間的類型。在一般的環境裡，我們都把建築與傢俱分開，建築正代表著硬體，而軟體則代表傢俱。建築提供空間；傢俱提供機能，我們往往都被傢俱的機能侷限住了，而忘了使用者對於空間的創造性與使用的多樣性。因此，本研究目的是希望使用者可以與空間真正產生互動，藉由此研究而創造出可以融合傢俱機能的硬體—軟硬體。藉由軟硬體的變動，可以產生在空間上更多樣性使用的可能性。多態 (Polymorphic) 的概念正好可以完成軟硬體要創造的多元空間表層。在此研究中，多態不僅僅是在空間中產生，也同時存在使用者與軟硬體之間的互動。

多態的研究內容主要包括三部份：(1) 支應性、(2) 人體工學、(3) 關節運動。透過支應性作為前導，導入使用者與物件之間的主被動關係，進而討論到使用者與空間的關係。接者利用人體工學的資料與支應性做結合，這部分是屬於使用者多態的部分。關節運動則是整個軟硬體的重點，如何透過關節的組成，產生多態的空間。從先期研究 1 比 1 單元之線狀關節運動組成的可動裝置，轉成了摺疊面性關節運動的多態皮層，得到 V Fold 可以作為最後原型設計的折疊類型。最後藉由行為的分析加上 V Fold 設計出原型，並在台北車站作出了大型事件、中型事件以及小型事件作為模擬。

為了讓此多態表層能更迅速的操作使用及空間變動，同時考慮設施自重的問題，最後選擇了瓦楞紙作為做出 1 比 1 原型的建材。在 1 比 1 的施作過程中也討論到了瓦楞紙的各種工法以及作為建材的優劣。原型的施作成果基本上是成功的，雖然瓦楞紙在為來仍然有必須面對的問題，但是原型的機動性、便利性以及瓦楞紙回收再生的優勢，在未來往救災、短期展覽等等的方向發展具有很大的潛力。

關鍵字｜多態、互動、支應性、人體工學、關節運動、摺紙、瓦楞紙。

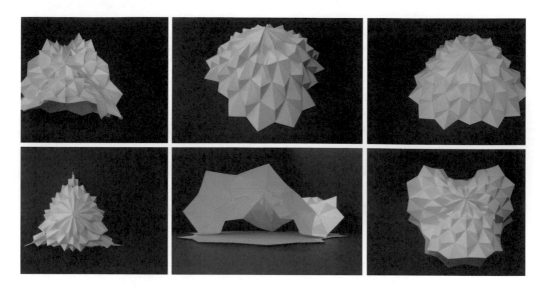

參數化折疊表面之建築設計應用

Parametric Folding Surface Design in Architecture

研究生│王祈雅
學　期│2013

論文摘要│

本研究希望藉由觀察紙藝的折疊動作而衍生出一套設計系統，並結合數位設計工具探討新的空間形式，思考折疊紋理與空間形體之間的關係。經由數位設計與製作的過程，將折疊運用於空間皮層與結構。

設計主要分為三個部分，紋理的研究探討、紋理應用於幾何形體上的變化、與數位製造三個部分。第一個部分探討如何利用參數化軟體 Grasshopper 繪製折疊紋理，以最基本的「百摺」紋理為基礎，藉由錯位、鏡射、重複等動作衍生出不同折疊紋理。第二部分嘗試將折疊紋理運用到幾何形體上，並觀察形體變化後紋理的樣式。一開始以簡單的幾何形體做為基礎，經由不同的方式生產出其他變形的形體，觀察當形體產生變化時，紋理的改變。第三部分則著重在實體的製作，並透過機器輔助生產製造，提高實體製作的效率。此部分以兩種不同方式製作實體，一是一體成形的方式，利用 3D Printer 快速成型，並清楚呈現出電腦模擬狀態；另一是單元組構的方式，將 3D 物件透過軟體 Pepakura Designer 轉化成為 2D 的單元展開圖，再透過震動刀快速切割及人工組裝成形，就像一種新的預鑄結構模式。

藉由本次研究關於折疊紋理的探討以及空間應用的討論，我們可以知道折疊運用在建築空間上不僅有裝飾性的紋理，更創造出有機的空間。另外，在這當中也發現了折疊的概念也可以轉變成結構，讓軟性材質有了支撐的骨架，思考折疊運用在結構中的可能性。希望經由本研究的嘗試，可以提供後續研究者能夠以不同角度思考建築空間與結構的多樣性，發展出更多有趣的建築。

關鍵字│折疊、超表面、參數化設計、紋理、單元。

形態發生計算之建築設計應用
An Exploration onMorphogenesis Computation in Architecture

研究生｜張世麒
學　期｜2013

論文摘要｜

本研究以形態運算為基礎，探討在歷時性的運算過程中，基本形態不斷繁衍出更複雜的形體。分別由生物學與設計運算兩個領域當中找尋簡單的規則，透過遞規的運算衍生出複雜性，進而以面域分割 (Sub-division) 原理討論電腦運算在形態上的生成變異。研究後期進一步探討數位時代關於設計的裝飾性，以基本形變規則做為疊代運算的基礎，進而產生複雜且不可預測的形態。

本研究分為兩大部分，第一部份嘗試探討形態學發生的基本運算原理，首先以點與線為基礎進行討論，分別以路徑軌跡、重力場、細胞自動機與智能行為演算法等規則做為形態生成的依據。第二部份則是以面與體為運算因子，使用面域分割原理分別對於曲面與量體做碎形處理，在每一次疊代中給予不同條件下，些微的規則差異將導致最終生成形態的顯著差異。本研究最後以柱式做為形態計算的依據，透過不同運算規則的運用與組合來探討形態生成變化的可能性。本研究中對於數位工具的使用分為兩大類：ISOSurface 與面域分割；ISOSurface 是以點為基礎，透過點順序的安排進而形構成面；面域分割則是以面為根本形狀，取其控制點加以位移導致面的形變。

研究過程討論在每次疊代運算時置入或替換不同的規則，進而產生不可逆的形變運算結果，期待在相同的初始條件下因規則的變異進而衍生出千變萬化的可能。希望以此概念設計為出發點，進而在未來建築設計領域上產生新的發展方向，並期許衡接數位設計在虛擬與實務應用之間的距離。

關鍵字｜形態學、面域分割、時間基礎、過程基礎、規則、複雜性。

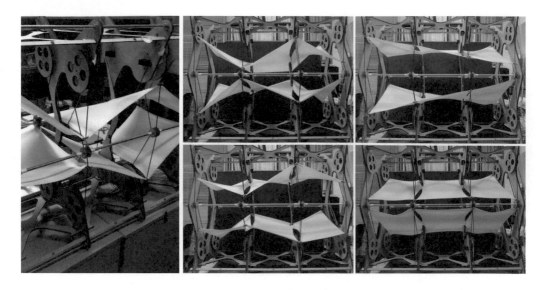

TWISTING 服裝織理與建築皮層互動之研究

A study in the relationships between clothing patterns and interactive skins

研究生 ｜ 廖愷文
學　期 ｜ 2013

論文摘要 ｜

都市中老舊街區的老屋多因為保護隱私，在皮層上外加鐵窗而導致室內光線的不足、環境的適應性不佳及視覺景觀的問題。所以本研究欲重新探索皮層（尤其在鐵窗）在建築上的意義，經由皮層與人體和衣服織理的類比，以及皮層與環境和使用者互動關係之研究，找尋織理變化並結合不同的系統資訊讀取的運算機制，且透過皮層如服裝織理的扭轉機制，讓光線能進入空間改善室內光環境，根據使用者的情境，創造空間使用的多元適應性，其目的為建構一個具調光性與互動性的鐵窗原型。

架構在 Semper(1951) 提出四元素中的圍合，以及 Frampton(1995) 在構築上的節點，以及數位科技在實體運算的互動等議題，進行下列的五個研究步驟：一、文獻回顧：將不同的理論演進作分析、研究皮層在建築上的定位與使用者之間的關係。二、案例研究：不同的案例皮層發展目標不同，如何對應環境與室內空間的連結。三、織理：織理如何從二維變成三維化的過程，且透過不同的動作就能創造不同的變化。四、互動：透過不同的軟硬體學習，資訊的輸入與輸出將動作實踐。五、系統與設計：透過不同系統的設計、整合，透過系統的整合能加快設計的速度。將不同的環境、空間和使用者的資訊設定後，創造不同的鐵窗設計。

最後選擇士林老屋為基地，透過基地中不同環境因子間的關係建立（包括如光照、私密性、空間使用、使用者等），並整合運算機制與系統，發展一組對應到空間和使用之調光的鐵窗結構原型。此原型除了可以提供空間的適應性與良好的光線品質外，也可以改善老舊街區立面皮層上的視覺景觀。未來發展希望透過本研究讓此裝置能改變空間使用方式，且讓環境與使用者作互動，讓光線與隱私能夠透過織理（反光布）的扭轉反射讓空間充滿光線的變化與使用可能性。

關鍵字 ｜ 皮層、鐵窗、互動、織理、扭轉。

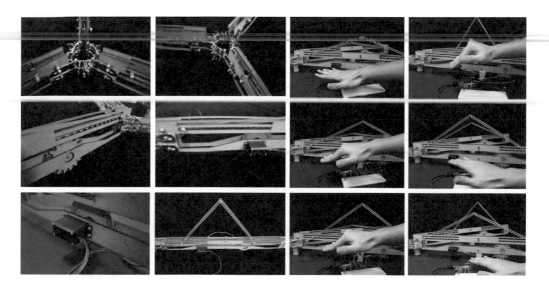

都市原葉體 — 光能源轉換互動機制原型

Urban Prothallus – An Interactive Prototype of Light Energy Conversion

研究生｜陳健明
學　期｜2013

論文摘要｜

近年來，全球暖化造成的環境危機日益嚴重，因此，永續節能成為建築設計的重要議題。本研究將此議題在建築皮層上作探討，主要以光能源作為轉換能源的對象，其透過整合仿生機制與互動技術進行操作，企圖從植物的向光特性探索光能源轉換的機制，再以互動技術落實迫光狀態的空間形式設計，並於都市中閒置空間為出發點，以期發展其向光性的互動皮層雛形，稱之為"都市原葉體"。此雛形除了創造空間在能源使用上能自給自足的設計外，並賦予都市中閒置空間新的意義。

為完成以上目標，本研究分四個步驟進行：1.文獻回顧：歸納出皮層與肌理在建築中所扮演的性質，再將植物特有的向光性作為仿生的定位，由數位運算與互動概念完成其架構統整。2.案例分析：觀察各案例之設計概念與互動機制，如感測方式、互動行為、仿生模式等，幫助思考未來操作時的設計發展。3.設計先期研究：探討本機制的實作組構方式，觀察仿生向光如何影響植物紋理與活動機制的變化；再試以摺紙、關節、桿件等模型研究變動性；加上互動技術測試，用實體資訊輸入虛擬動畫輸出的方式模擬互動過程；最後選擇自重小、規格適切、並符合本研究需求的太陽能板配合設計。4.設計實驗：統整以上資料，觀察都市中閒置空間的採光優勢，以天橋作為設計對象，分析其空間、日照、事件等，置入本設計，定義天橋在都市中的另一種性質。

鑑於上述分析，選擇中華路景觀橋為基地，分析該天橋現況條件、日照情形及空間計畫，將都市原葉體置入於橋體上部作為接收光源的皮層，透過互動技術調適向光角度，達到仿生向光的追光狀態，將轉換的光能源支應作基地中空間需求，並加入新的事件以活化天橋舊有機能。透過本次設計操作，期待更多的閒置空間能作為可再生能源的操作對象，提供都市空間需求一陣新的可能性。

關鍵字｜皮層、仿生、向光、互動、閒置空間。

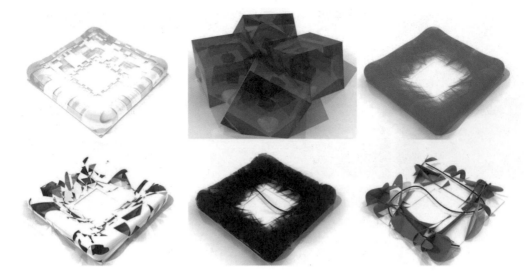

建築空間生成之運算：以序列、規則、與演算法為例
Generating Architectual Spaces through Series, Rule and Generative Algorithm

研究生｜蔡泓剛
學　期｜2013

論文摘要｜

傳統建築設計的操作中，常以腦中抽象式的三維構想為基礎，經由尺規繪圖的方式轉換至二維圖面呈現。而數位科技的快速發展下，設計構想也由二維圖面的規範中解放，開始轉換為三維的電腦模型呈現。藉由這些數位資訊的激發，設計者不再只是將電腦軟體、數位製造當做單純構想呈現的工具，更思考透過數位思維操作建築的設計方法。本論文透過簡單的規則制定，以參數化操作與電腦模擬的方式，嘗試創造一種建築空間生成的設計方法。

本研究共分為兩大部分操作，第一部分提出規則、異規與演算法三個操作方向，創造出十四種不同形態的立體模型。第一項「規則」以伊東豐雄所設計的蛇形藝廊館的設計方法為出發點，發展延伸出層次、旋轉、位移、交疊與相切等五種規則。第二項以結構設計師瑟希爾‧包曼所提出的「異規」異規發想，衍生成迷宮、生成線、編織與選取等四種不同的設計操作。第三項則透過北京國家游泳中心水立方的皮層結構為例，藉由參數化軟體 Grasshopper 的元件與插件功能，提出 Delaunay、Voronoi、Quad Tree、Substrate、Flowr 與 L-System 六種「演算法」生成立面紋理。第二部分則由立面紋理開始發展二‧五維的設計規則，並向垂直與水平向度延伸，嘗試運用三大項操作創造出三維空間的生成。首先將第一部分所操作的對象置換為三維物件，使得幾何體與三維點在空間中產生切割面域，形成出多個隔間牆體。透過設置內部空間中的點與動線，選取需要的隔間牆體並切割出開口，在內部空間區隔並連串。依據上述操作模式，嘗試運用水平、垂直的多個空間設計，創造出兩種向度的空間生成。建築設計通常源自對於基地、需求、機能與設計者構想而產生，本論文以單純的規則、空間與動線設置，嘗試跳脫以往建築設計所產生的框限。此設計方法能因應於不同的動線、規則與形態，創造出多樣的立面紋理與空間形式，並且保留部分人為操作的可能性。

關鍵字｜空間生成、規則、異規、演算法、參數化設計、數位製造。

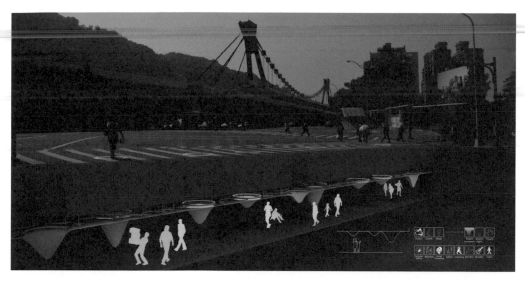

聲音地景 — 以聲音重構地下道空間經驗
Soundscape – Reconstructing spatial experience of the underpass with sound

研究生｜謝侑達
學　期｜ 2013

論文摘要｜

本論文由生活中聲音為思考議題，思考聲音如何影響著我們的空間與生活，但現今視覺感官的刺激讓我們忽略聽覺，影像科技讓人們的感知系統趨向視覺化，使「聽覺」在以視覺為主體的世界中逐漸被遺忘。本研究試想空間中視覺並非主導整個經驗過程，將感官知覺重新分配，利用聲音作為媒介重新創造都市與建築空間，並透過互動技術等機制擷取都市中的聲音，其所反映之身體感官與韻律做為創造及改變人在都市中的空間經驗，使我們生活的空間環境隨著都市聲音事件的轉換產生新的空間氛圍。在進入設計實驗之前，本研究透過身體感官理論與聲音地景理論等文獻探討，如梅洛龐帝的建築現象學、列斐伏爾的空間實踐以及 Murray Schafer 的聲音地景，了解感官與聲音在生活中所扮演的角色，與建築上對感官的回應。並分析藝術家如何將感官結合互動科技概念，不同的感官活動經由互動作品做媒介，而轉換出各種感官經驗，來輔助本設計在實驗時的參考，觀察案例之設計概念與互動機制，如感測方式、互動行為等。而本研究選擇行人地下道為設計實驗空間類型，藉由地下道特有的感官經驗，讓人在都市上習慣以視覺為主要感官的經驗方式，在地下道中重新翻轉並建構身體的空間經驗與感知方式。

基於上述，架構在地下道空間感官經驗與空間性進入先期研究，其步驟包括：(1) 地下道分類調查與感官分析－調查台北市行人地下道，與其所連接的都市空間文化性，並分析進入地下道後的感官變化；(2) 運動模式－包含摺紙和桿件推拉的模型研究變動可能性；(3) 互動技術測試－試以實體輸入虛擬輸出的方式模擬互動過程。歸類以上三點，重構地下聲音地景的雛形，進入設計實驗，以劍潭地下道作為基地，分析其現況、活動、聲音事件、空間等，檢視本設計在基地中支應地上空間機能與感官延續等需求，以及定義地下道在都市中的另一種性質。

本研究透過互動概念轉換而延續空間感官經驗，以士林地區具文化性代表的「慈誠宮」香煙渺渺的畫面作為地下道空間意象，並感測廟埕前的聲音大小，區分出四段士林的生活節奏，對應地下四種不同感官經驗的聲音地景，讓地下道空間不再只是通道，是可以支應都市上活動事件的相關機能。而互動技術的加入讓都市與地下道有了互相被看見的機會，在未來希望可以藉此互動機制提供都市閒置空間的再利用的新機會，也透過聲音地景等此類概念，讓人能以不同感官感受我們生活的都市。

關鍵字｜聲音地景、感官、互動性、關節運動、地下道。

TKU
Dept. of Architecture

Ph. D.

Thesis

建築在這個年代成為一種社會所關心的議題,在書店與許多講堂與旅遊書中,建築成為一個主要的議題;當氣候異變所造成環境災害時,第一線的建築行動協助人們度過難關;影片中跨世紀工程的記錄,是一種宣誓人的力量與成就;環境主義者憂心於石化能源所建造城市將面臨資源耗竭的挑戰;生活條件提高,大家關心建築品質,開始可以真正體驗好的建築,在我們的生活中。

如果我們同意「第二代現代主義」的講法,六零到九零年代的科技與社會對於建築的挑戰,除了將建築現代主義充實其內容以及範疇之外,全球化所啓動的世紀末世界已經有過了三十年。建築設計也相關聯於,資訊、認知開發、數位虛擬、生產自造、創意城市、設計、智慧成長、下世代規格、生態綠建築、無障礙空間、社會照顧與社會住宅、正義公平與都市更新、回應氣候異變的國土規劃與新農業時代的想像……等等。因此,現代都會與電子系統生活中的建築設計需要思索如何整備怎樣的專業知識?

淡江建築關心腳下的真實世界,也大力擴展國際視野,透過交流,帶來跨文化的認識,吸收最新的建築資訊以及科技的發展。除了每一年邀請國外專家來校進行工作坊之外,也逐漸發展固定的校際交流活動,如我們與東京女子大學持續每一年的設計工作坊等等。電腦與建築的關係在淡江已經有幾波的教學上的轉變,這是淡江維持領先國內相關建築學校的優勢。

因此,對焦於二個向度,「數位/虛擬」與「生態/永續」作為淡江建築的發展特色,特別是在碩士班的設計工作室與設計/論文的操作上來呈現。同時將強調「設計研究」與「設計教學研究」作為階段性的研究領域,簡述如下三項,第一,建築數位化的持續研發與實作能力的提升。在目前已經累積的成就上,持續掌握科技的脈動,維持與世界同步的能力;並進一步擴展數位化跨域的整合應用技術的提升。其次、面對「都市年代」的趨勢,針對亞洲都會區緊湊的空間文化議題,如高齡化、文化混合、高密度與文化地景等,進行跨城市的都市與建築形態學研究。第三、關注台灣特殊的城鄉關係與島嶼的特殊空間處境與條件,進行不同處境的居住形態的生態與永續的設計實作與理論發展。

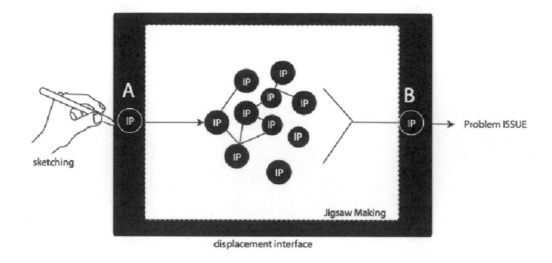

設計拼圖 - 探索輔助想法置換的行動運算工具

Design Jigsaw : Exploring a mobile computing tool for supporting idea displacement

博士生 | 羅嘉惠
學　期 | 2013

論文摘要 |

隱喻（Metaphor）在建築設計中被視為是啓發設計創造力的一種特定而重要的設計行為。設計專業者經常運用隱喻來尋找設計的靈感，試圖創造機會以不同角度觀察一項被思考過的工作，重新給予定義，隱喻因此被視為是延伸創造力的渠道。設計課程經常在初期概念設計階段導入隱喻手法的設計方式，強調在正式進入設計階段前的早期概念或想法產生的設計活動，如美國麻省理工學院在建築學院開設隱喻課程，澳洲雪梨大學將隱喻應用設計工作室。課程設置的結果也說明了隱喻讓學生能夠更有效地洞察設計，對於設計開啓了新的可能性（Coyne, et al.,1994）。

然而，從建築設計案例來看，隱喻設計的過程卻多半隱晦不明，過去相關研究中大多都是強調其設計成果，缺乏對於中間轉換過程的探究，使得設計過程一直呈現黑箱的狀態。過去隱喻被理解為的典型形式是「A is B」（Gentner,1983）。Lakoff and Johnson（1980）認為隱喻中最主要的過程是轉換（Transform），意指將一種概念轉換成另一種，讓某件事物變成另一件事物，讓原本不相關的概念有可能包含在另一個概念之中，因而產生新的意義。Schön（1963）認為來源與目標間的相互轉換的過程，是人類認知思考上每種概念的轉變，其轉換過程稱之為置換 -displace。要打開隱喻設計過程的黑箱，即是呈現置換的過程。

Cross（1982）認為設計者應該具有獨特的設計者式的思考（designerly way of thinking）模式運作。如同 Archea（1987）所說，設計者在沒人看見的時候其實是在進行一場類似拼圖（puzzle-making）的設計過程。其認為設計者在做設計時，是一邊拼圖一邊解出答案來，類似於自己和自己對話互動及解題的狀態。設計者先透過拼圖釐清問題，進而解決問題（puzzle-solving）。Woodbury（2001）則指出設計是一種 Puzzle-Exploration 的過程。Chang 在 2004 年進一步提出解謎包含了 Puzzle-Solving 與 Puzzle-Making，設計是一種解決特定形式解謎的過程。Lo et al.,（2010,2011）架構於動態想法地圖 DIM(Dynamic Idea Map)（Lai and Chang,2006）將設計想法作為拼圖

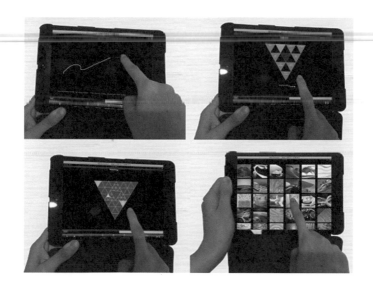

的元件透過相互連結機制形成可置換項目的網絡知識結構，以拼圖模式探索隱喻置換的設計過程，進而演化為具有群組、比對與組合運算機制的設計拼圖－ Design Jigsaw 模型。

本研究的目的是以數位運算機制將置換行為的設計拼圖（Design Jigsaw）模型，探索此運算機制如何被運算化並可發展成為一種幫助置換設計介面的可能性。其介面可輔助：1）設計者探索設計概念問題，增加置換連結的聯想力。2）設計者可以記錄與回顧設計過程，作為下一次設計的參考經驗。3）設計者在面對每次新設計進行基地調查時，可即時在行動中連結具隱喻性的概念想法，在日常生活中就能掌握到概念發想的技巧，在電腦運算的輔助之下，可以組合收斂出一種思考創作的發想途徑。

置換過程可以透拼圖的模型建構，從產生想法連結，進行置換，使得設計議題漸漸浮現。置換過程關鍵在於找到隱藏的連結線索，經由隱藏的連結線索而置換到不同領域之間的概念（來源 A 到目標 B），設計者透過拼圖過程掌握置換。並且可以使用數位運算輔助讓想法連結從 A 置換到 B。這過程裡包含到基地勘查，草繪、搜尋設計來源對象、連結設計知識、將設計來源置換到設計目標，讓設計想法再現於基地環境，進而定義設計議題，生產出設計概念之參考文本，最後才是問題解決，設計問題探索的過程類似於拼圖行為的機制（如圖 1）。

為達上述研究目的，本研究主要藉由設計者的置換行為實驗與觀察中發現模型雛形，再從相關文獻與系統進行回顧，最後進入模型建構導入系統實作，其研究步驟包括：

1）從設計者實驗之觀察分析，進行相關理論與系統回顧；2）提出 Design Jigsaw 設計拼圖模型，企圖以開放式拼圖的比喻與數位化的運算機制，重新群組、比對與組合 A 與 B 之間的知識元件，創造出設計拼圖呈現出置換過程；3）發展 dJOE（design

Jigsaw On sitE）系統，結合基地觀察之設計行動化和裝置之即時性，讓置換發生在基地現場和行動過程當中。4）進行使用者操作系統與測試，理解系統使用上之效益，發展運用設計拼圖模式產生之行動化基地互動設計。

置換過程藉由介面再現與設計者相互對話，設計者的設計場域將不受場地限制，能在行動中即時與基地相互作用並再現於超空間的狀態，發展置換設計的概念創作。透過Schön and Wiggins 在 1992 提出的設計者之設計思考模式〝看－動－看〞（seeing-moving-seeing）模式，藉由視覺，手繪，與思考產生相互連動關係。其設計拼圖模型的實體介面－dJOE（圖 2）其架構以看－拼圖－看的行為模式建構出一種獨有的設計者建構與生產知識之置換過程。從人工智慧輔助設計的運算化機制探討想法如何經由連結擴展，再由比對組合收斂的過程。藉由視覺化資料庫的存取與擴增實境的運用技術，加強視覺上刺激－反應的成果，讓設計者在一個不受時空限制與互動的數位環境下建構設計知識，進行概念置換連結，最後產生一個與實體環境結合的，開放式拼圖的隱喻設計圖像參考文本。

本研究以 dJOE 系統協助設計者進行 AB 想法置換之間進行探索，在設計拼圖過程中建構起 A 到 B 之間的連結知識，從呈現設計者群組、比對與組合的想法置換來回探尋之中，收斂出置換連結又同時呈現開放式結局的設計拼圖，輔助設計者同時進行廣度擴展及深度收斂之設計置換。另外，在研究過程中引介出設計拼圖運算相關比對與基地特徵等複雜性問題，將提供研究者進行未來之後續研究。

關鍵字｜置換、隱喻、設計拼圖、連結知識、行動化。

1. Archea, J. (1987), Puzzle-Making: What Architects Do When No One is Looking, in Computability of Design. Y. Kalay, Ed. Wiley-Interscience Publication, New York, pp.37-52.

2. Chang, T.W. (2004), Supporting Design Learning with Design Puzzles, in Van Leeuwen, J.P. and H.J.P. Timmermans (eds.), Recent Advances in Design & Decision Support Systems in Architecture and Urban Planning, Dordrecht: Kluwer Academic Publishers, pp.293-307.

3. Coyne, R., Snodgrass, A. & Martin, D. (1994). Metaphor in the Design Studio, In Journal of Architectural Education,48(2): pp.113-125.

4. Cross, N. (1982). Designerly ways of knowing. Design studies, 3(4), pp.221-227.

5. Gentner, D. (1983), Structure mapping: A theoretical framework for analogy. Cognitive Science,(7) , pp.155-170.

6. Lakoff, G. (1993), The Contemporary Theory of Metaphor.In Metaphor and Thought. Edited by A. Ortony. Cambridge: Cambridge University Press, Nov 26, 1993, pp.202-251. ISBN: 0521405610.

7. Lai, I.C. & Chang, T.W. (2006), A Distributed Linking System for Supporting Idea Association in the Conceptual Design Stage. Design Studies, 27(6), pp.685-710.

8. Lo,C.H, Lai, I.C. & Chang, T.W. (2010), Playing Jigsaw: Finding the Underlying Structure of Combining Ideas within Design Productive Process, CAADRIA 2010 Conference Proceedings, Hong Kang, pp.371-380, NSC-98-2221-E-032-046-

9. Lo, C.H., Lai, I.C. & Chang, T.W. (2011), A is b, displacement: exploring linking patterns witHin metaphor in the design process. CAADRIA 2011 Conference Proceedings. NewCastle, Australia.

10. Schön, D.A. and Wiggins, G. (1992), Kinds of seeing and their function in designing, Design Studies, 13(2), pp. 135-156.

11. Schön, D.A. (1983),The Reflective Practitioner: How Professionals Think in Action, Basic Books, New York.

12. Woodbury, R.F., Wyeld, T.G., Shannon, S.J., Roberts, I.W., Radford, A., Burry, M., Skates, H., Ham, J. Datta, (2001), "The Summer Games", Proceedings of 19th eCAADe, Helsinki (Finland), pp.293-297

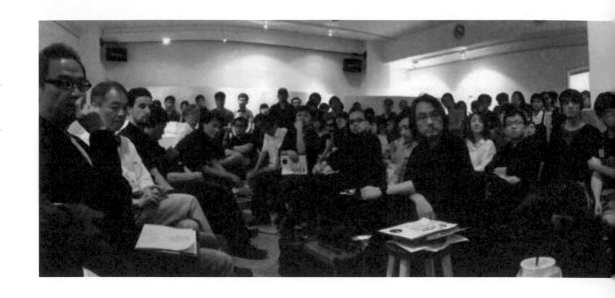

TKU
Dept. of Architecture

Activity

Workshop

除了各年級間的設計課程,每年在學期中與寒暑假各會舉辦大大小小不同的活動、工作營,增進各年級、甚至跨國際、跨領域的交流,而工作營更加強調團體合作以及新思維發想、新工具運用等特質。

這些活動與工作營有些是由系上主辦每年不同主題,例如國際工作營;有些是長期合作夥伴,例如與日本女子大學的合作項目;有些甚至是由學生自主發動的活動。由於工作營的特質眾多且類型不同,以下將所有的活動、展覽、工作營分成六大項主題:

01. 國際工作營
 邀請國外建築師、設計團隊合作的工作營

02. 日本工作營
 與日本女子大學的合作,以一年在東京,一年在台灣的方式運作

03. 兩岸工作營
 與大陸各大學的交流、工作營或研討會

04. 數位工作營
 由陳珍誠副教授主持策劃,針對高年級與研究生

05. 淡水工作營
 由黃瑞茂副教授主持策劃,針對淡水城市規劃與策略

06. 學生工作營
 由系學會或高年級自主發起的活動

感受天、地、水存在的最小空間

The smallest space you can spend
a week feeling the existence of your own
_(sky, earth, water)

地　　點｜淡江大學黑天鵝展示廳

日　　期｜ 2012.06.03 — 2012.06.08

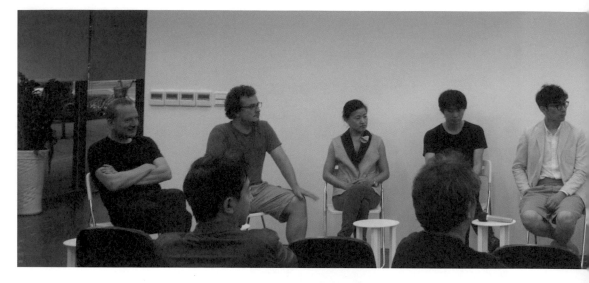

崛起中的世界：
建築新世代
Global Emerging Voices:
New Generation Architects

地　　點│淡江大學黑天鵝展示廳
　　　　　北師美術館

日　　期│2013.06.29 — 2013.07.02

計畫說明│

在全球化快速流動的今天，跨界跨
領域跨文化等超越傳統建築創作領
域的行動已經逐漸浮現成為建築新
世代的特徵。

淡江建築期待透過這次機會，在全
球建築風向逐漸轉換的時刻，聚集
目前世界上重要的年輕建築師，與
台灣建築創作者共同思考、討論、
發表、並展出當前建築創作與未來
科技與社會關係等的關鍵議題。

這不是對大師過去崇高成就的禮
讚，而是一次對世界未來建築思潮
發聲的重要聚會，在台北。

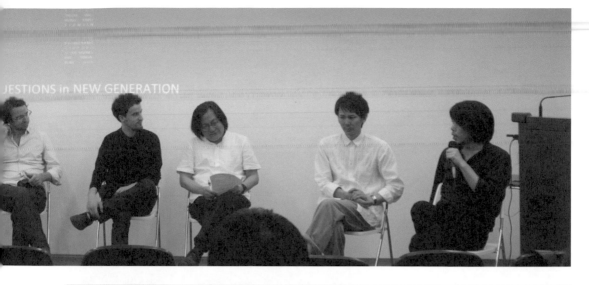

QUESTIONS in NEW GENERATION

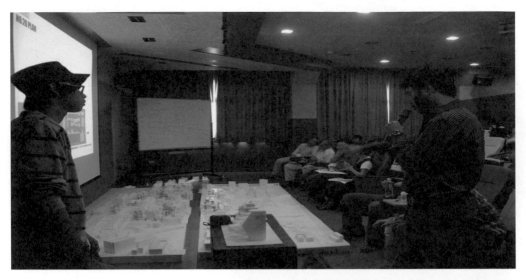

住宅工作營
Housing Workshop

地　點│淡江建築系館
　　　　日本女子大學

日　期│2011.08.30 ─ 2011.09.10
　　　　2012.08.26 ─ 2012.09.09

計畫說明│

2006 年開始的淡江大學（TKU）建築系與日本女子大學（JWU）家政學研究院住居學專攻開始進行交流活動，活動的地點一年在東京一年在台北，主要是以亞洲住宅作為議題。二校主要的策劃老師，JWU 的篠原聰子與 TKU 與畢光建教授。

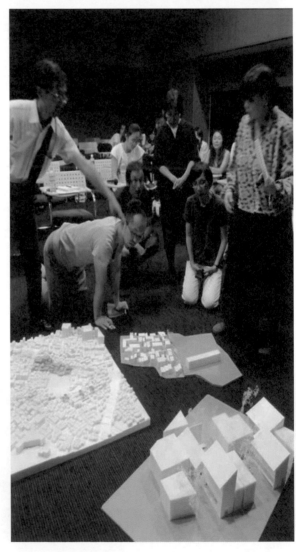

2011 年的基地在台北，議題是有關於「分享住宅」如何在高房價的都市中提供可以供年輕人住下來的「可負擔的住宅」。基地位在台北市的老舊社區，分組討論了這些新進住年輕人的生活需要以及可能的社區生活模式。2012 年的基地在東京，這一次工作營關心都市住宅區中的一些被忽略的都市生活細節，透過觀察所建構的設計議題包括在社會、經濟與財務上的議題進行設計討論。

雲林縣鄉村住宅策略
Rural Housing Strategic Design

地　點│雲林

日　期│ 2013.08.18 — 2013.08.31

計畫說明│

這是淡江與日本女子大學第八屆工作坊，選定台灣雲林作為操作基地。

探討農村未來的主軸上，我們將了解農村的生計與生活的現況，試圖替轉型中的農業村鎮預設新的可能，解決市街的困境，改善環境的品質。最終，我們將提出具體的社區規劃與住宅設計方案，解決今天與明天的住宅問題。

工作營的成員包括淡江與東京女子大學，也邀請中國的武漢、天津、南京與西安大學的建築系，及雲科大、成大、南華等校師生參加。

總共有一百二十位老師與學生，在兩周的時間內提出十個實驗性的解決策略與執行方案，每件方案的內容將包括：規劃設計與商業模式兩部分，並包括銀髮社區、下鄉長住、老屋再生、社區開發與市街中心再造等五個主題。

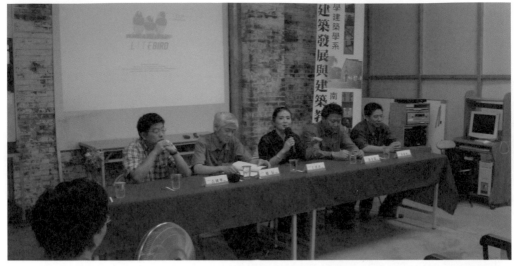

建築發展與建築教育研討會 與南京大學建築系

地　點│淡江建築系館

日　期│ 2005 — 2011

計畫說明│

隨著時代的演進，科技的日新月異，建築這個學門所必須學習的知識也日益增加，而這樣環境下培養的學生，不僅需要學習建築本科的專業內容，甚至要跨領域讓自己能在這樣的世界競爭並實踐自己的想法，因此建築教育在這樣變化快速的年代面臨了教學改革上的挑戰，下一代的建築師會需要怎樣的養分？

本研討會試圖藉由與大陸的建築系所交流彼此的建築教育方針，激盪出不同的火花，激發兩校老師對教育方向彼此能吸收對方所長，因此在陳珍誠教授的協助牽線之下，邀請南京大學城市設計學院建築系參加此研討會。

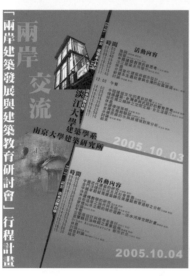

建築院校學術交流
Architecture Colleges Academic Exchanges

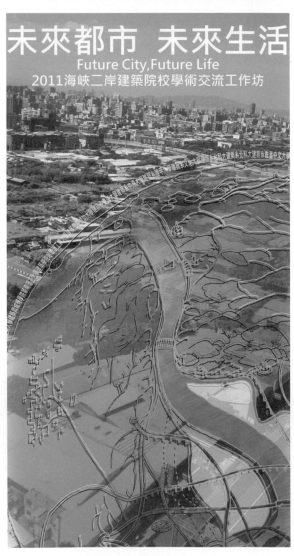

地　點｜淡江建築系館

日　期｜2011.12.12 — 2011.12.15

計畫說明｜

兩岸建築學術交流研討會已歷 18 年共舉辦了 13 屆，分別由中華全球建築學人交流協會及中國建築學會輪流舉辦，帶動二岸建築學術的交流，累積相當的經驗。

今年輪由中華全球建築學人交流協會舉辦，在第十四屆兩岸建築學術研討會的架構下，擴大至兩岸重要的建築院校，透過團隊工作坊的方式，邀請老師與學生進行實質的設計交流活動。

工作坊的議題與基地將與新北市政府合作，面對都市發展的真實性，同時可以藉由二岸交流，探討亞洲城市的現實挑戰。另外，因應既有二岸的條件所設定的工作坊具有二項特色，一是「團隊工作」。

其次是強調「無紙工作坊」，利用科技的方式進行設計溝通與交流，開啟年輕朋友後續的共同工作的可能性。

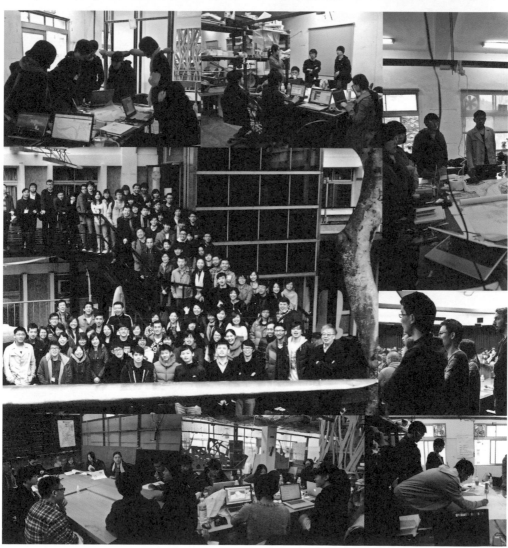

傳統建築文化
Chinese Traditional Architectural Culture

地　點｜天津大學

日　期｜

計畫說明｜

天津大學邀請台灣各大學建築系師生代表，參加為期八天的工作坊，並探討從中國傳統建築文化及都市規劃等相關議題。工作坊活動內容主要以學術交流與建築體驗為主，相關項目如下：

1. 該校聘請全國教學名師、天津大學建築學院教授以及相關文物部門專家講授中國古代城市建設、古典園林、生態景觀和外部空間等中國傳統建築理論課程，從學術角度探討中國古建築文化。
2. 台灣各大學老師演講，共六堂。
3. 兩岸學生共同參與交流及座談會。
4. 參訪天津近代特色街區、保存殖民後色彩的街道景觀以及天津規劃展覽館。
5. 參觀山西周邊著名古建築，透過專家學者從現場講解傳統住宅、寺廟等的意匠、規劃佈局、設計手法及文化內涵。

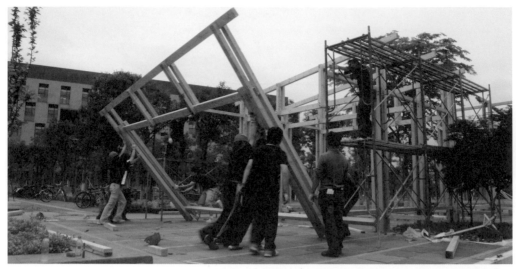

中國大學生建造節
Chinese College Students Building Festival

地　點｜南京大學仙林校區

日　期｜2012.04.21 — 2012.04.28

計畫說明｜

中國南京大學110年校慶，南京大學建築系提出了"中國大學生建造節"的構想，這活動主要在南京大學仙林校區內選擇三個地點，建築三棟木構造的建築設計及施工均由學生親自動手操作，作為送給學校的禮物。

淡江大學建築系受邀參與，由陳珍誠老師帶領淡江大學建築系碩士班同學共計14人參與建造節活動。

其中兩棟主要機能為提供同學課餘休憩的空間，另一棟為數字建造的標的物。同學們僅用了3天的時間就將木構建築的結構組立完成，這其中包含取材、鑽孔、膠合、搬運、組裝等工作。

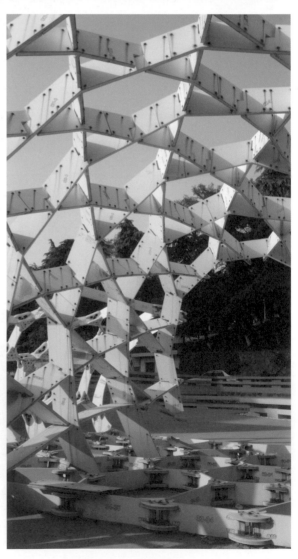

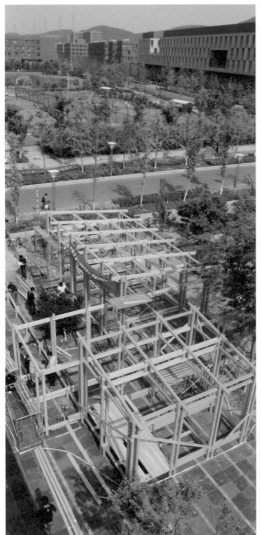

建築發展與建築教育研討會
與武漢大學建築系

地　　點｜淡江建築系館

日　　期｜2013.05.18 — 2013.05.19

計畫說明｜

隨著時代的演進，科技的日新月異，
建築這個學門所必須學習的知識也
日益增加，而這樣環境下培養的學
生，不僅需要學習建築本科的專業
內容，甚至要跨領域讓自己能在這
樣的世界競爭並實踐自己的想法，
因此建築教育在這樣變化快速的年
代面臨了教學改革上的挑戰，下一
代的建築師會需要怎樣的養分？

本研討會試圖藉由與大陸的建築系
所交流彼此的建築教育方針，激盪
出不同的火花，激發兩校老師對教
育方向彼此能吸收對方所長，因此
在陳珍誠教授的協助牽線之下，邀
請武漢大學城市設計學院建築系參
加此研討會。

數位迪化設計展
Digital Di-Hua Design

地　點｜URS 127

日　期｜2011.10.14 — 2011.12.11

策展宣言｜

「數位迪化設計展」是「台灣設計百年」與「國際設計週」的展場之一,此展覽的特色希望將台灣優勢的資訊科技與當代設計相結合。

另外一方面,台灣曾經是是數位製造機具的王國,因此展場中的作品都以數位設計來操作,然後以數位製造的技術將設計作品製造完成。

透過數位設計呈現 URS127 是希望展現對於歷史建築除了尊重之外的另一種想像,期盼以數位設計對於傳統街區的再詮釋,激盪出迪化街新時代的想像力與生命力。

船沉囉傳承工作營
TKU Lineage Workshop

地　點│淡江建築系館
　　　　淡江大學黑天鵝展示廳

日　期│2012.03.31 — 2012.04.01
　　　　2013.06.22 — 2013.06.23

計畫說明│

當初與幾個同學(靜緹、少喬、博謙、偉展)會想辦淡江傳承工作營的原因很簡單,就是把我們所會的軟體技術傳承給學弟妹,希望能多少減去他們在升到高年級後面臨摸索軟體時的徬徨過程。

透過對工具不同的應用方式(演算法、數位製造、互動等等),我們期許能在學弟妹中激發一些人對數位設計的興趣,而這批人在將來成為學長姐時,也能同樣以工作營的方式讓淡江建築在數位設計這領域能有所發展與延續。

很幸運的是,今年第二屆傳承工作營如我們當初所期望的由第一屆學員自發的舉辦與授課,所涉及的向度也比第一屆來得廣。希望傳承工作營能持續蓬勃發展,讓身為系友的我哪天也有機會坐在台下學習最新的知識與技術。

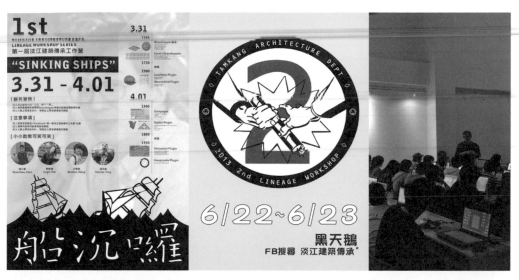

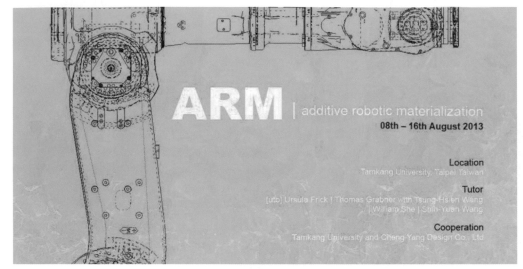

ARM | additive robotic materialization

08th – 16th August 2013

Location
Tamkang University, Taipei Taiwan

Tutor
[uto] Ursula Frick | Thomas Grabner with Tsung-Hsien Wang
| William She | Shih-Yuan Wang

Cooperation
Tamkang University and Cheng Yang Design Co., Ltd

機械手臂工作營
Additive Robotic Materialization

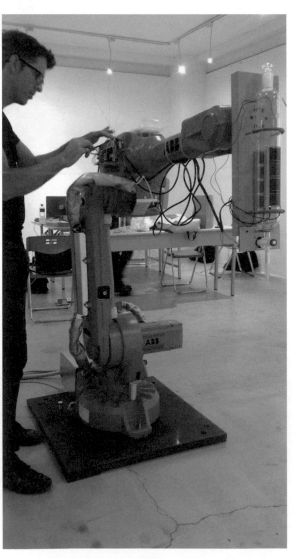

地　點｜淡江大學黑天鵝展示廳

日　期｜2013.08.08 — 2013.08.15

計畫說明｜

淡江大學建築系在數位科技運用在建築設計創作上不斷的進行教學實驗與創作嘗試。在這樣前衛的領域之中，我們探討的進度成長有限。

對於數位技術運用在建築設計上的探討，我們需要學習國外的經驗，也有賴系上畢業系友的協助，淡江建築數位國際工作營的雛型已慢慢成立。

這次工作營的主題為嘗試運用機械手臂協助設計 3D 模型實體化。在目前，我們已經能用 3D 虛擬建築的構造與空間，但是在建築的實際建造上依然需要傳統的建築工業技術才能完成建築的建造。

未來建築營建模式是否有可能藉由機器取代人力的部分？然而，在現今的技術前提之下，機器人科技又能為將來的空間創作實體化實踐到什麼樣的地步？這些都是我們所想要討論的議題。

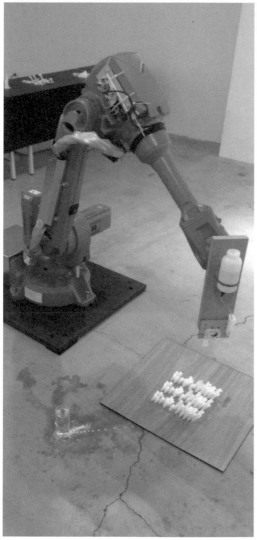

手工城市計畫
樹梅坑溪環境藝術行動
Handmade City Project
Sumeiken Stream Environmental Art Operation

第十一屆台新藝術獎
視覺藝術年度大獎

地　點｜竹圍

計畫說明｜

將樹梅坑溪的恢復所提示的「低碳流域」作為都市新的維生基盤的思考起點，密集發展的竹圍轉變成為「都市村落」所浮現的新的低炭消費生活地景模式。提供諸多實驗性的低碳行動的展開，編織生活地景！手工城市的流動博物館所創生的空間裝置的擾動已經開始，廣場上的市集活動不一定是吃吃喝喝，強調回收再利用的「手工市集」普遍獲得回響。一方面較廣來說，是對於生活方式的想像，當竹圍社區生活改變的同時，藉由行動，將理念與生活方式聯結起來。另一在真實使用層面，則是希望透過操作去探索廣場的可能性。這些活動記錄與資訊，將提出有關於「周邊型」「開放空間」設置的審議準則的訂定，以收「開放空間」公眾使用的成效，重構人與都市的關聯性。

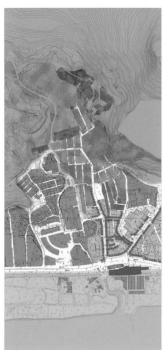

田野

都市擴張壓縮了竹圍地區的農耕地，
工業區的設置吸收了村莊大部分的勞動力。
於是分布在竹圍後段的農莊開始荒廢。
荒廢的碎林開始出現新的生態。
有一些農地的邊緣開始出現零星的菜園，
或許自己食用分享給鄰居，
或許拿去販賣打發時間與貼補家用。

邊緣

都市邊緣隨著生活延伸造成的需求，
臨時搭建起的棚架，
進行簡單的加工或是物件堆放。
違章與鐵皮屋是主要的形式，
荒廢多時，成為景觀的殺手

手工

一種生活方式，也是一種生活空間
臨街邊的居家空間進行著家中的家務勞動。
挑菜、醃菜、曬菜；洗衣曬衣；
後院陽台的花盆與花圃；或是占用停車位的物件，
巷弄中零星的店家仍就進行著維修的謀生方式等。

交換

竹圍的市場蔓延在新舊街廓空間中。
店面前的攤位與路邊拖車上的蔬果，
一種共存的架構下，豐富而多樣的日用品可供選擇。
早上、中午、傍晚到晚上的不同風貌，
對沒有公共設施空間的竹圍地區而言，
此市場提供多元的需要與空間。
這些來自批發或是現現實的蔬果小攤，
下班回來帶走的餐飲與麵包店......
便利而豐富的生活被此街區所滿足，
提供實踐農村生活的想像。
新崛起的Mos、7-11討論有關 "食物履歷"
是生活方式，也是一種生活想像，
吃的安心，活的放心。

教室就是城市
城市就是校園
Classroom = City, City = Campus

地　　點｜淡水國小
　　　　　石門國小

日　　期｜

計畫說明｜

校園空間是小孩面對世界的一個大窗口，小孩每一天生活的校園空間中，有機會提供他們一個與周遭生活世界完全不同的認識經驗，會是小孩擴大視野的一個起點。因此校園空間的營造就不是硬體發包，而是教育理念的實踐之所。

空間生產的過程如何同時也推動著教育者的教育想像的延伸，也會是這一個計畫的嘗試。

案例一：淡水國小
校園規劃與校門暨廣場設計

案例二：石門國小
廢棄遊具回收而搭建樹屋

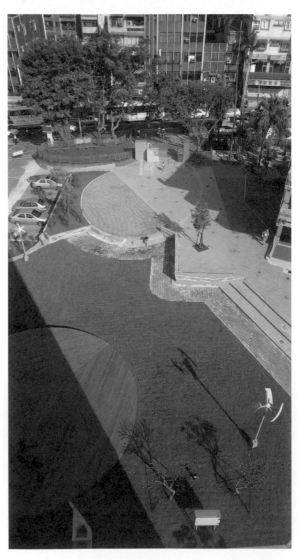

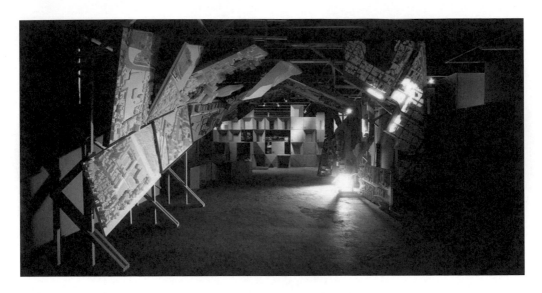

淡江大學建築學系 44 屆畢業展
Re-Archi Tetris

地　點｜URS 21

日　期｜2012.06.09 — 2012.06.17

計畫說明｜

建築設計就如同俄羅斯方塊一樣，相同的構成元素卻從來不會組構出重複的遊戲結果。每一場遊戲都是獨特且唯一的存在。

建築會因為時間、氣候、法規、當下的心情，甚至是一本書的標題，而影響其存在的原因、形式和價值。

進淡江建築後，我們學會以不同的眼光與想像，將柱／牆／門／窗…等各種元素，重新打散後組構出我們心中的建築。而畢業設計就是我們在屬於自己的建築史中極為重要的一次試驗—我們到底能靠著這些亙古不變的這些建築元素拼湊出什麼樣的物件呢？

成果展不只是對我們自己這五年所學而做的最後檢視，也是對這個世界的另一種宣示及宣戰。

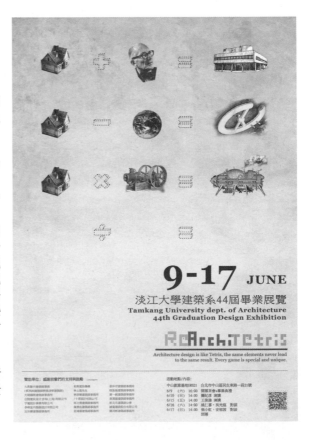

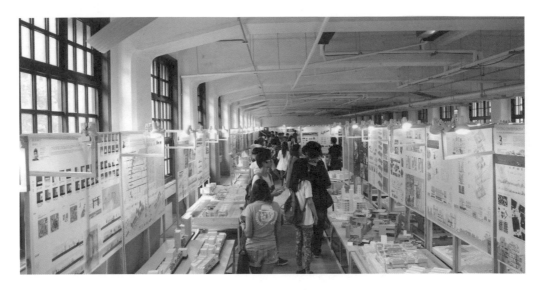

淡江大學建築學系 45 屆畢業展
建築參訴事 try (arch)

地　點｜松山文創園區

日　期｜2013.06.09 — 2013.06.17

計畫說明｜

你認為的建築是什麼？是剛踏入這個領域的每個人都會被問到的問題，而那時，我們會說是一件藝術品與工程結合的東西，是大型的設計物，甚至只說就是房子。

隨著年級越來越高，經過了不同尺度和建築類型的設計訓練與視野，答案開始變得難以回答的複雜，從五年的建築教育中醞釀發酵，漸漸發現這個問題似乎不在於答案本身是什麼，而是尋找『我認為』的過程。所謂的「我認為」就是一種態度，一種對於生活、對於專業，一種屬於自己的態度。

在找尋「我認為」的過程中，每個人有著不同的能力發展，但面對各種挑戰時，我們培養了同樣的態度：如何把自己夢想的事情實踐出來。這個展覽將我們這五年來的找尋，關於建築的知識、想法、想像整合成一個案子，向接下來未知的生活宣告：「這就是我們的建築態度」

拼貼城市工作營
Collage City Workshop

地　點｜淡江建築系館 / URS 21

日　期｜2012.06.12 — 2012.06.14

計畫說明｜

這是搭配44屆畢業展 Re-Archi Tetris 的工作營。

主要邀請已經甄選進入淡江建築的準大一參加，籌備與主辦人員皆為44屆畢業生，在最後的評圖邀請了吳光庭教授與劉懿萱老師指導。

即使是觀察相同的事物，有多少人就會有多少種結果。這些不同成就了你我不同的特色，也創造了設計的開端。

這次工作營的目的，就是帶領準大一嘗試用不同的感官與角度，去體會、認識、發現城市中微小的不同，再進一步創造自我獨特的眼光，跨出蛻變為建築人的第一步。

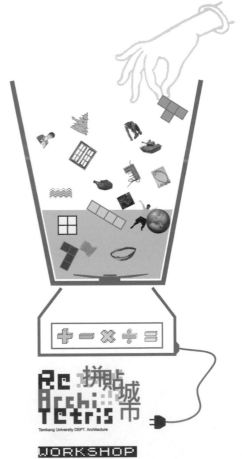

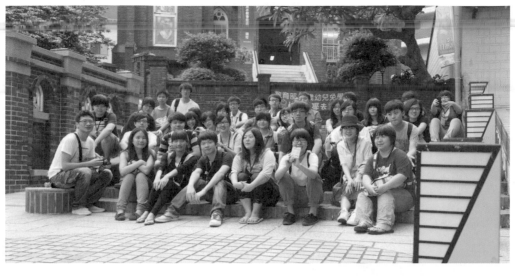

淡江建築 49 屆大一期末大展
Serendipity

地　點｜淡江建築系館

日　期｜2013.06.24 — 2013.06.26

計畫說明｜

Serendipity
就像錫蘭三王子的故事，建築系大一生在充滿挑戰及不確定性的設計中砥礪自我，今日，我們將 270 天的心血呈現給各位。

Serendipity —源自波斯神話中「錫蘭三王子」，意指一切在無預警的情況下所遇到的好運，以及學習到的智慧。

如同建築系大一生在充滿挑戰及不確定性的設計中砥礪自我，在 270 天的磨練中，有心酸血淚、有徹夜不眠、有那搜索枯腸、殫精竭慮的苦惱，還有更多被創造出來的精彩模型。

系學會活動
Student Activity

建築德文聯合迎新
In Association with Dept. of German

計畫說明 |

建築系的迎新活動，與其他科系最大的不同在於舉辦的時間點。建築系的大一往往在開學時會經歷嚴格的設計課震撼教育，讓新生在短時間內調適高中生與大學生之間的差異並且熟悉淡江建築的運作。因此迎新若安排在開學的第一個月時，反而是會與設計課上的心理訓練相違背的。所以迎新往往是大一已經操作過兩三個作業，甚至即將期中考之際才會舉辦迎新，適時調解大一在面對設計課上的壓力。

也因為舉辦的時間點，同學彼此之間已經相當熟識，所以建築系一直以來都與我們的迎新合作夥伴—德文系一起籌劃活動，迎新不只是系內學長姐與學弟妹之間的交流，也是與其他系互動交朋友的時光。而對於其他年級也是訓練團體合作的活動，從上而下系學會如何統籌規畫以及與外系協調；三年級要分類負責各種小組的事務；二年級要負責小隊輔的練習等等，都顯示了建築系團結的情感。

系學會活動
Student Activity

賓果
BINGO

計畫說明 |

賓果應該可以算是建築系歷史最為悠久的活動。建築系的師生感情十分融洽，除了因為一星期兩次的設計課時間長、見面次數頻繁之餘，也因為設計課的上課方式與一般的通識必修課程截然不同，更接近師徒制的教學方式，也讓建築系的師生感情不同於一般。

賓果簡單來說有點類似建築系的尾牙抽獎，由三年級主辦，會去設定該年度的主題，並由系學會撥出固定款項，票選出年度獎品，同時也會邀請專任、兼任老師提供獎品，而想要參加的同學則需購買賓果卷。

賓果之於建築系的記憶，可能從各人製作的「必中」板子、不同年度的主題扮演、系主任頒獎到製作大量的報紙球，以及必拱得獎人的「大冒險」等等，都是長久演變下來的賓果文化，也是淡江建築特有的共同記憶。

系學會活動
Student Activity

建鬼
Haunted House

計畫說明 |

建鬼是建築系極為少數與學校其他科系互動的活動，也是淡江大學的年度重頭戲之一，許多外系都希望能在畢業前玩過一次建鬼，在「忘春風」演唱會停辦之前，建鬼跟忘春風是淡江校園內唯二需要排隊購票的大型活動，而其中又以建鬼最為誇張，每年的漏夜排隊，帳篷、麻將桌、各種桌遊等等都已經是少見多怪的例子。

建鬼由大二主辦規畫、大一負責辦鬼嚇人，將整棟系館變身成鬼屋，每年的動線規畫跟主題都不一樣，這也是最讓人期待的地方，近年的建鬼甚至除了大型宣傳海報之外，也一定必建粉絲專頁宣傳，並且拍攝宣傳影片，數年累積下來的建鬼宣傳片也幾乎能辦一場小型影展。

系學會活動
Student Activity

樂團之夜
The Night of Band

計畫說明 |

樂團之夜相較於建鬼、賓果是比較年輕的傳統,即便如此也有七八年的歷史了,有感於許多同學的多才多藝以及表演慾望,樂團之夜的開辦就是讓各年級自行組團,是屬於建築系的一夜演唱會。

早期的樂團之夜是一團必須搭配一位老師,因此期待老師們會上台唱甚麼歌曲就是樂團之夜最讓人期待的地方,後期則逐漸轉向學生的自主表演,也因為樂團之夜累積舉辦的次數,從一開始樂團的組成也越變越多元,例如小提琴、大提琴、木吉他、長笛等等,也豐富了樂團之夜給人的感受。

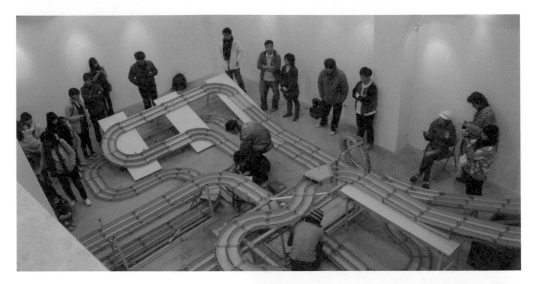

系學會活動
Student Activity

四驅車競賽
Racing Competition

計畫說明 |

四驅車競賽源自於已畢業第 45 屆的系友李晨維，有感於這輩大家小時候的共同回憶，讓他突發奇想，能不能再來玩一場四驅車？首先是設備：車子很簡單，淡水山下有專賣店，如何改造，就看各人的喜愛與本事；再來是場地，如何整理出能讓四驅車競賽的場地，對於淡江建築的學生來說，不過就是一場設計。

因此設計各種軌道、軌道的耐受力、軌道之間如何組裝等等，都是一項極大的工程，也因此動員了各年級有興趣的同學一起來設計軌道工作營，製作大量的且可變動的軌道設計工程。這變成淡江建築近年極熱門的活動，也讓系友李晨維因為此事件登上不少報紙版面。

建築系的活動，除了傳統活動之外，每年系學會都會發展他們認為有趣的活動，有些過一兩年就會消失，有些則會成為新的傳統，例如樂團之夜，這些活動內容不盡相同，可是它們對於淡江建築系是極為重要的，因為它們不僅僅是一件有趣的活動而已，每個活動的籌畫都讓負責的年級經歷各種狀況，也讓學生們運用所學去做不同的事，例如拍攝影片、製作軌道或道具等，而這反而正是其最珍貴之處。

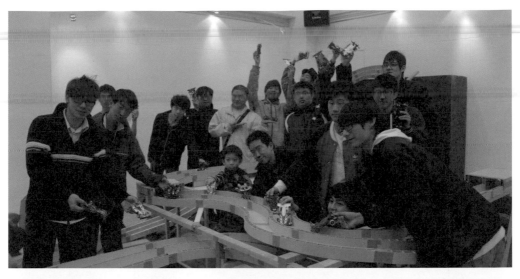

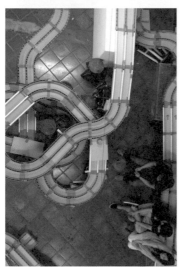

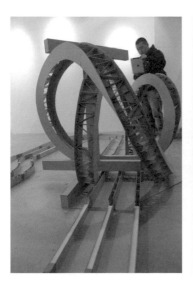

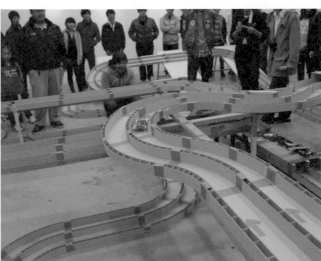

專任師資與相關聯繫資訊

系辦資訊 |

25137 新北市淡水區英專路 151 號
tel：02-2621-5656 Ext. 2610
fax：02-2623-5579
email：teax@oa.tku.edu.tw

系主任 |

黃瑞茂　Huang, Jui-Mao
tel：02-2621-5656 Ext. 3251
email：094152@mail.tku.edu.tw

客座教授 |

平原英樹　Hideki HIrahara
tel：02-2621-5656 Ext. 2727
email：138603@mail.tku.edu.tw

教授 |

姚忠達　Yau, J.D.
tel：02-2621-5656 Ext. 3139
email：jdyau@mail.tku.edu.tw

副教授 |

周家鵬　Chou, Chia-Peng
tel：02-2621-5656 Ext. 2829
email：tircsup@mail.tku.edu.tw

米復國　Mii, Fu-Kuo
tel：02-2621-5656 Ext. 2605
email：072654@mail.tku.edu.tw

劉綺文　Liu, Chi-Wen
tel：02-2621-5656 Ext. 3250
email：073900@mail.tku.edu.tw

鄭晃二　Jeng, Hoang-Ell
tel：02-26299531
email：hoangell@mail.tku.edu.tw

陸金雄　Luh, Jin-Shyong
tel：02-2621-5656 Ext. 2801
email：082044@mail.tku.edu.tw

陳珍誠　Chen, Chen-Cheng
tel：02-2621-5656 Ext. 2606
email：097016@mail.tku.edu.tw

賴怡成　Lai, Ih-Cheng
tel：02-2621-5656 Ext. 3256
email：ihcheng@ms32.hinet.net

助理教授 |

王文安　Wang, Wen-An
tel：02-2621-5656 Ext. 2802
email：097570@mail.tku.edu.tw

畢光建　Bee, Kuang-Chein
tel：02-2621-5656 Ext. 3253
email：106798@mail.tku.edu.tw

宋立文　Sung, Li-wen
tel：02-2621-5656 Ext. 3252
email：sliwen@mail.tku.edu.tw

劉欣蓉　Liu, Hsin-Jung
tel：02-2621-5656 Ext. 2804
email：hjliu@mail.tku.edu.tw

漆志剛　Chi, Jr-Gang
tel：02-2621-5656 Ext. 2463
email：136278@mail.tku.edu.tw

林珍瑩　Ling, Tzen-Ying
tel：02-2621-5656 Ext. 2803
email：atelier.j.l@gmail.com

游瑛樟　Yu, Ying-Chang
tel：02-2621-5656 Ext. 3254
email：ycyu.00@gmail.com

講師 |

李安瑞　Li, An-Rwei
tel：02-2621-5656 Ext. 3255
email：096347@mail.tku.edu.tw

系所網站 |

Facebook |

建築教學 Blog |

Digital AIEOU |

淡江建築 001　　　　　　　　　　　**ISBN** 978-986-5982-47-8

淡江建築
TKU Architecture. Document 2012-2013

作　　　者　淡江大學建築系
總 策 劃　黃瑞茂
主　　　編　宋立文
執 行 編 輯　黃馨瑩、柯宜良
編 輯 團 隊　藍士棠、夏慧渝、沈奕呈、林亭妤
　　　　　　黃昱誠、塗家伶、王毅勳

發 行 人　張家宜
社　　　長　邱炯友
總 編 輯　吳秋霞

出　　　版　淡江大學出版中心
　　　　　　地址：新北市25137淡水區英專路151號
　　　　　　電話：02-86318661/傳真：02-86318660

總 經 銷　紅螞蟻圖書有限公司
　　　　　　地址：台北市114內湖區舊宗路2段121巷19號
　　　　　　電話：02-27953656/傳真：02-27954100

出 版 日 期　2014年7月 一版一刷

定　　　價　580元

國家圖書館出版品預行編目資料

淡江建築:TKU architecture. document. 2012-2013
/ 淡江大學建築系作. -- 一版. -- 新北市 : 淡大出版中
心, 2014.06
面 ： 公分.
ISBN 978-986-5982-47-8（精裝）
1.建築美術設計 2.作品集
920.25　　　　　　　　　　　103009868

贊助單位
淡江大學建築同學會 ＋ 上海分會

本書如有缺頁、破損、倒裝、請寄回更換
退書地址：25137 新北市淡水區英專路151號M109室